高等学校设计+人工智能（AI for Design）系列教材

AIGC字体设计

闵媛媛　　　　　　　主编

牟琳　李珏茹　冯琳　刘海杨　　　副主编

清华大学出版社

北京

内 容 简 介

本书以字体设计为依托，从设计理论和设计实践的双重角度入手进行分析和解读，是一本探讨 AIGC 技术在字体设计领域应用的教材。本书旨在为设计者、学生和研究人员提供一个全面了解 AIGC 技术如何革新传统字体设计流程的平台。书中阐述了字体设计的基本原理，包括字体原则、发展历程和设计方法，聚焦 AIGC 在字体设计中的实际应用，包括设计流程、字体创新构建、案例分析。通过丰富的案例分析和实践指导，旨在激发读者的创新思维，帮助读者在数字化时代掌握字体设计的前沿技能。

本书适合作为高等院校、职业院校艺术设计类字体设计课程的专业教材，也可作为字体设计爱好者、相关设计行业从业者的具有较高可读性的参考书。

图书在版编目（CIP）数据

AIGC 字体设计 / 闵媛媛主编 . -- 北京：清华大学出版社 , 2025. 1. -- (高等学校设计 + 人工智能（AI for Design）系列教材). -- ISBN 978-7-302-68154-0

Ⅰ . J292.13-39；J293-39

中国国家版本馆 CIP 数据核字第 2025A0H681 号

责任编辑：田在儒
封面设计：张培源　姜　晓
责任校对：刘　静
责任印制：宋　林

出版发行：清华大学出版社

　　　　网　　　址：https://www.tup.com.cn，https://www.wqxuetang.com
　　　　地　　　址：北京清华大学学研大厦 A 座　　　　邮　　编：100084
　　　　社 总 机：010-83470000　　　　邮　　购：010-62786544
　　　　投稿与读者服务：010-62776969，c-service@tup.tsinghua.edu.cn
　　　　质量反馈：010-62772015，zhiliang@tup.tsinghua.edu.cn
　　　　课件下载：https://www.tup.com.cn，010-83470410

印 装 者：三河市君旺印务有限公司

经　　销：全国新华书店

开　　本：185mm×260mm　　　印　　张：9.5　　　字　　数：213 千字

版　　次：2025 年 2 月第 1 版　　　印　　次：2025 年 2 月第 1 次印刷

定　　价：69.00 元

产品编号：107200-01

丛书编委会

主 编

董占军

副主编

顾群业 孙 为 张 博 贺俊波

执行主编

张光帅 黄晓曼

评审委员（排名不分先后）

潘鲁生 黄心渊 李朝阳 王 伟 陈赞蔚

田少煦 王亦飞 蔡新元 费 俊 史 纲

编委成员（按姓氏笔画排序）

王 博	王亚楠	王志豪	王所玲	王晓慧	王凌轩	王颖惠
方 媛	邓 晰	卢 俊	卢晓梦	田 阔	丛海亮	冯 琳
冯秀彬	冯裕良	朱小杰	任 泽	刘 琳	刘庆海	刘海杨
孙 坚	牟 琳	牟堂娟	严宝平	杨 奥	李 杨	李 娜
李 婵	李广福	李珏茹	李润博	轩书科	肖月宁	吴 延
何 俊	闵媛媛	宋 鲁	张 牧	张 奕	张 恒	张丽丽
张牧欣	张培源	张雯琪	张阔麒	陈 浩	陈刘芳	陈美西
郑 帅	郑杰辉	孟祥敏	郝文远	荣 蓉	俞杰星	姜 亮
骆顺华	高 凯	高明武	唐杰晓	唐俊淑	康军雁	董 萍
韩 明	韩宝燕	温星怡	谢世煊	甄晶莹	窦培菘	谭鲁杰
颜 勇	戴敏宏					

丛书策划

田在儒

本书编委会

主　编

闵媛媛

副主编

牟　琳　李珏茹　冯　琳　刘海杨

编委成员

张培源　范振坤　刘　琳　沈海军

董传超　袁　媛　谭鲁杰　郭耀炜

皮宇辰　王　雪

生成式人工智能技术的飞速发展，正在深刻地重塑设计产业与设计教育的面貌。2024年（甲辰龙年）初春，由山东工艺美术学院联合全国二十余所高等学府精心打造的"高等学校设计＋人工智能（AI for Design）系列教材"应运而生。

本系列教材旨在培养具有创新意识与探索精神的设计人才，推动设计学科的可持续发展。本系列教材由山东工艺美术学院牵头，汇聚了五十余位设计教育一线的专家学者，他们不仅在学术界有着深厚的造诣，而且在实践中也积累了丰富的经验，确保了教材内容的权威性、专业性及前瞻性。

本系列教材涵盖了《人工智能导论》《人工智能设计概论》等通识课教材和《AIGC游戏美宣设计》《AIGC动画角色设计》《AIGC游戏场景设计》《AIGC工艺美术》等多个设计领域的专业课教材，为设计专业学生、教师及对AI在设计领域的应用感兴趣的专业人士，提供全面且深入的学习指导。本系列教材内容不仅聚焦于AI技术如何提升设计效率，更着眼于其如何激发创意潜能，引领设计教育的革命性变革。

当下的设计教育强调数据驱动、跨领域融合、智能化协同及可持续和社会化。本系列教材充分吸纳了这些理念，进一步推进设计思维与人工智能、虚拟现实等技术平台的融合，探索数字化、个性化、定制化的设计实践。

设计学科的发展要积极把握时代机遇并直面挑战，同时聚焦行业需求，探索多学科、多领域的交叉融合。因此，我们持续加大对人工智能与设计学科交叉领域的研究力度，为未来的设计教育提供理论及实践支持。

我们相信，在智能时代设计学科将迎来更加广阔的发展空间，为人类创造更加美好的生活和未来。在这样的时代背景下，人工智能正在重新定义"核心素养"，其中批判性思维水平将成为最重要的核心胜任力。本系列教材强调批判性思维的培养，确保学生不仅掌握生成式AI技术，更要具备运用这些技术进行创新和批判性分析的能力。正因如此，本系列教材将在设计教育中占有重要地位并发挥引领作用。

通过本系列教材的学习和实践，读者将把握时代脉搏，以设计为驱动力，共同迎接充满无限可能的元宇宙。

董占军

2024年3月

随着人工智能技术的快速发展，AIGC 已经成为数字内容创新的新引擎。在数字化时代，字体设计作为一种重要的视觉语言，对于传递信息和表达情感起着至关重要的作用。因此，将字体设计与 AIGC 相结合具有重要的意义。本书将探讨 AIGC 字体设计的创作方法和实践应用，旨在为教育机构和教师提供参考，推动 AIGC 和字体设计的教学与研究发展。

AIGC 作为一种利用人工智能技术生成内容的新型创作方式，引起了广泛的关注和应用。随着深度学习技术的突破和数字内容供给需求的增长，AIGC 在各个领域展现出了巨大的潜力。在字体设计领域，AIGC 可以帮助设计者快速生成高质量的字体作品，激发他们的创作灵感，提高设计效率。

字体设计是一门融合艺术和技术的学科，它不仅是文字的表现形式，还是一种视觉语言的传达工具。字体设计的好坏直接影响信息传递的效果和观众的阅读体验。在广告设计、品牌设计、数字媒体等领域，字体设计起着至关重要的作用。因此，提高字体设计的质量和创新性，对于设计者和相关从业人员来说具有重要意义。

AIGC 技术的发展为字体设计带来了新的机遇和挑战。通过将 AIGC 与字体设计相结合，可以探索出更加高效、新颖的字体设计方法。AIGC 可以帮助设计者快速生成多样化的字体样式和排版效果，提供更多的创作灵感和可能性。同时，AIGC 还可以通过数据分析和智能算法，提供个性化的字体设计建议和优化方案。

本书将综合介绍 AIGC 技术和字体设计的基本理论和实践知识，具体内容包括字体设计基础知识、字体设计方法、AIGC 字体概述、AIGC 字体创作和 AIGC 字体设计应用等。本书注重实践操作和案例分析，通过设计项目和练习，帮助学生掌握 AIGC 和字体设计的应用技能。本书还提供丰富的实例和模板，引导学生进行 AIGC 字体设计的生成，培养学生的创新思维和实践能力。本书融合了计算机科学、艺术设计、心理学等多个学科的知识和方法，帮助学生全面理解 AIGC 和字体设计的多维度特性。通过对交叉学科的探索，学生可以拓宽视野，提高综合素质和创新能力。同时，本书还将提供最新的案例，帮助学生了解行业动态和前沿技术。

本书旨在推动 AIGC 和字体设计的教学与研究发展，培养具有创新能力和实践能力的设计人才。通过系统地学习和实践，学生可以掌握 AIGC 技术和字体设计的基本理论和实践技能，提高自己的设计水平和创作能力。同时，引导学生进行自主学习和实践。相信通过本书的引导，将会有更多优秀的设计者和创作者涌现出来，为数字内容创新和字体设计领域的发展作出贡献。

本书的第 1 章为字体设计基础知识，除针对字体设计基本定义的讲解以外，也针对字体设计的原则和发展历程进行了一系列有针对性的讲解。第 2 章为字体设计方法，介绍了字体笔画与字形结构分析、字体要素、单个字体设计方法、组合字体设计方法、创意字体设计方法等。第 3 章为 AIGC 字体概述，介绍了 AIGC 技术的概念、基于 AIGC 技术的设计平台、AIGC 设计操作指南、AIGC 技术在现代社会中的应用，以及 AIGC 设计版权问题。第 4 章为 AIGC 字体创作，介绍了设计概述与目标设定、AIGC 字体设计原则、AIGC 字体设计方法、AIGC 字体设计流程，以及 AIGC 创意字体设计实践。第 5 章为 AIGC 字体设计应用，介绍了招贴设计中字体的应用、品牌设计中字体的应用、文创设计中字体的应用、数字媒体中字体的应用。

由于编者水平有限，书中不妥之处在所难免，恳请广大读者批评、指正。

编 者

2024 年 9 月

教学素材

| 目 录 |

第1章

字体设计基础知识

1.1　字体设计总述

从古至今，文字在我们的生活中是必不可少的事物，我们不能想象没有文字的世界将会是怎样的。在视觉传达设计中，设计师在文字上所花的心思和工夫最多，因为文字能直观地表达设计师的意念。在文字上的创造设计，直接反映出设计作品的主题（见图1-1）。

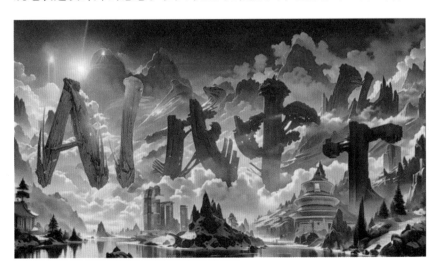

图 1-1
央视网《AI 我中华》

1.1.1 字体设计概念

字体设计是在字体原型的基础上按视觉设计规律进行一定的艺术加工而形成的字体。《辞海》中,"字体"主要包括两层含义:第一,书体的流派与风格特征,如欧体、颜体、柳体等;第二,文字的构成形式,如隶书、行书、草书等。"设计(Design)"一词源于拉丁文,其本意为"记号、徽章",是事物或人物得以被认识的依据或媒介。在汉语中,"设计"二字最初被分开使用,具有设想与计划的意义,是在做某项工作之前预先制订的方案、图样。

图 1-2 《畲福》闵媛媛

当代语境下,设计是指人类改变原有事物,使其变化、增益、更新、发展的创造性活动,是构想问题、解决问题的过程,涉及人类一切有目的的价值创造活动。需要比较的是,工程机械设计中的设计是研究物与物的关系,而艺术设计中的设计主要是研究人与物的关系。

字体设计是对文字的形、结构、笔画的造型规律、视觉规律和书写表现的研究,它以信息传播为主要功能,将视觉要素的构成作为主要手段,创造出具有鲜明视觉个性的文字形象。字体设计是通过人类主观思维,有计划、有设想地进行整体精心编排,进而通过视觉的符号传达出来。因此,字体设计是以视觉来沟通和表现的,透过创意设计这一形式,来传达思想与信息的视觉表现。通俗的说法就是通过精心地编排,使之成为被美化的、被装饰化的字体(见图 1-2)。

字体设计指运用视觉设计规律,在遵循文字造型规范和设计原则下,对文字进行整体的、符合设计对象特性要求的美化。这样能够更好地传递文本信息,使之具有美观实用的特点,达到文字信息传递中的情意统一,并呈现给阅读者以赏心悦目的美感。由此可见,字体设计不仅要研究文字的笔画笔形、结构体式、空间布局等特征,还要研究字体字形、字距、行距以及编排法则等艺术规律。同时,承载的文化内涵、造型理论、传媒介质、符号信息等也是字体设计研究不可缺少的内容。

1.1.2 字体设计意义

字体的直接功能是传达信息,对字体进行设计则是通过艺术手段,增强视觉冲击力以提高传达信息的效率。文字兼具"信息载体"和"视觉图形"双重身份,它作为视觉设计的核心元素已被越来越多的设计师所认同。字体设计存在于所有设计领域。字体传播无处不在,无论是在书籍、杂志、网络或游戏里,都能传情达意。字体设计已经融入生活的每个细节。不同设计领域的字体形态展现着文字百变的功能与性格。

语言是传达思想情感的媒介,文字是记录语言的符号。语言以"音"的形式表达,文字以"形"的方式体现,"形""音""义"构成了文字的三要素,字体设计由传统教育的"练"字即写美术字,逐渐转变为"造"字即文字形态的创造,及"用"字即文字的安排与布局。字体的造型既可以使文字更概括、生动、突出地表现精神含义,同时又能使字体

本身更具有视觉传达上的美感，还可以使要传达的内容获得更加明显的经济效益和社会效益。优秀的字体设计既要准确传达所要表达的含义，又要有美的形态，还要有鲜明的个性，达到文字醒目、悦目和养目的效果。正所谓"形美以悦目，音美以悦耳，意美以感心"（见图 1-3）。

1.1.3　字体设计功能

经过设计的文字在现代视觉设计中被非常广泛地应用，随处可见的广告、杂志、标志、包装、影视等媒体中含有许多被设计师精心设计后的文字。优秀的字体设计能让人过目不忘，既起到传递信息的功效，又能达到视觉审美的目的。随着商业和科技的发展，文字的应用门类和形式繁杂多样，同时在视觉艺术中也扮演着重要的角色，与色彩、图形共同作为核心要素进行信息传达和艺术表现（见图 1-4）。

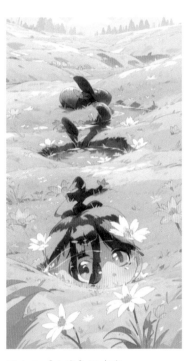

图 1-3　剪纸团结字《福禄寿喜》　　　　　　　　图 1-4　《立春》王中宇

文字是记录语言的书写符号，是人类记事和交流思想的工具，传承着文化，推动人类文明的进步。在文字的使用中，各地区伴随着各时期的文化和经济特征的差异，出现了各种文字书写形式，同时在人类审美需求的推动下，人类在生产实践中不断地创造出不同的文字书写形式。字体是视觉传达的基本表现要素：一方面，它能单独传达信息成为视觉表达的载体，如以文字为主体的标志、海报等设计；另一方面，它能更多地与图像配合，起到增强表现效果、画龙点睛的作用。字体设计功能必须考虑到表达对象、接受对象、展示环境、生产工艺、视觉原理等多方面的要求，目的在于更准确、更形象、更生动、更有效地进行信息传达。

字体设计在现代生活中发挥着越来越大的作用。文字已经不再仅仅是人类记录和交流

的语言，好的字体更是给人带来艺术感染、美的视觉享受，起到美化、优化生活的作用；而在视觉传达领域，字体配合图像，对增强信息传递效果也起到了举足轻重的作用。作为艺术设计专业的学生，应具备对字体的鉴赏和设计能力，也应对字体设计有足够的重视和关注。字体设计在现代生活中发挥着越来越大的作用。

1.1.4 字体设计课程

字体设计课程是探讨文字的造型理论与视觉规律的设计基础课程。设计教育强调点、线、面、形、色和质感等视觉要素的构成以及这些要素之间的关系。字体设计课程是专业设计基础课程的重要组成部分，其主要内容是学习和掌握字体设计正确的思维和方法，并要求全面掌握和运用视觉要素的设计法则，用现代设计理论来探索文字的点画结构、空间排列以及文字形态的组合，了解与之相关联的载体环境等诸多应用特性，并采用多种造型手段，设计出特定的空间内满足使用需求和符合视觉审美的文字。要求学生通过字体设计课程的学习，设计出较为完整的字体设计作品，全面、系统地了解与认识文字的基本骨骼、文字的自身意义与视觉设计的基本规律、各种造型手段以及字体设计的历史变革，学会借鉴世界优秀设计师的经验与方法。

字体设计是设计类专业必修课程，也是该专业学生将来从事标志设计、书籍设计、广告设计、影视制作、数字媒体等设计方向工作的基础。通过本课程的学习，学生能够比较系统地了解字体的概念、字体的起源与发展、字体的类型、字体设计的原则和版式设计的方法等方面的内容，充分认识字体设计在设计专业的重要性；掌握运用视觉要素的设计法则探索文字的结构和空间排列以及文字形态的组合，并能熟练地运用到设计实践中。

1.2 字体设计原则

1.2.1 内容的准确性

信息传播是文字设计的一大功能，也是最基本的功能。文字设计重要的一点在于要服从表述主题的要求，要与其内容吻合一致。在对字体进行创意设计时，首先要对文字所表达的内容进行准确地理解，然后选择最恰如其分的形式进行艺术处理与表现。如果对文字内容不了解或选择了不准确的表现手法，不但会使创意字体的审美价值大打折扣，也会给企业或个人造成经济或精神的损失，那么就失去了字体创意设计的意义。例如，中国银行标志设计（见图 1-5），以古钱币和中国的"中"字为基本造型要素，寓意天圆地方、经济为本，颇具中国传统哲学风格。

1.2.2 视觉的识别性

容易阅读是字体创意设计的最基本原则。字体创意设计的目的是更快捷、准确、艺术地传达信息。让人们费解的文字，即使具有再优秀的构思，再富于美感的表现，也无疑是失败的。所以，在对文字的结构和基本笔画进行变动时，不要违背千百年来人们形成的对汉字的阅读习惯。同时也要注意文字笔画的粗细、距离、结构分布，整体效果的明晰度。

文字的主要功能是在视觉传达中向消费大众传达信息，而要达到此目的必须考虑设计的整体诉求效果，给人以清晰的视觉印象。无论字形多么地富于美感，如果失去了文字的可识别性，那么这一设计无疑是失败的。文字设计的根本目的是更好、更有效地传达信息，表达内容和构想意念（见图 1-6）。字体的字形和结构也必须清晰，不能随意变动字形结构、增减笔画使人难以辨认。

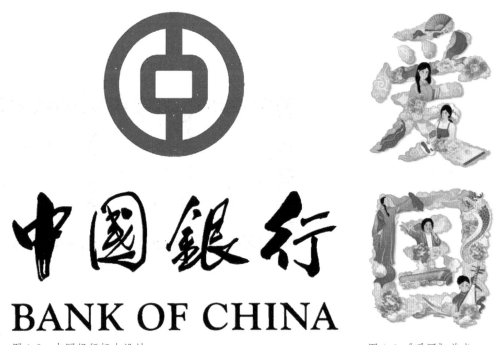

图 1-5 中国银行标志设计　　　　　　　　　　　　　　　　图 1-6 《爱国》姜晓

1.2.3 形式的艺术性

字体设计在满足易读性前提下，要追求的就是字体的形式美感。整体统一是美感的前提，协调好笔画与笔画、字与字之间的关系，强调节奏与韵律也显得特别重要。任何过分华丽的装饰、纷乱繁杂的表现都无美可言。字体创意要以创新为目的，独具风格的字会给人留下深刻的印象。文字在视觉传达中，作为画面的形象要素之一，具有传达感情的功能，因而它必须具有视觉上的美感，能够给人以美的感受。在文字设计中，美不仅体现在局部，还体现在笔形、结构以及整个设计的把握。优秀的字体设计能让人过目不忘，既起着传递信息的功效，又能达到视觉审美的目的（见图 1-7）。

1.2.4 表达的思想性

字体设计要从文字内容出发，只有形式与内容完美结合，相得益彰，通过巧妙的构思用富有美学法则的装饰准确表达出文字的精神内涵，才是字体设计的精髓所在（见图 1-8）。不同的字体设计传达出不同的情感和情绪。例如，圆润、柔和的字体可能传达出温暖、亲和的感觉，而尖锐、棱角分明的字体则可能带有冷漠、严肃的氛围。通过选择特定的字体

设计，设计师可以传达出文字背后所承载的情感和情绪。字体设计可以根据设计主题和风格来进行选择和定制，从而更好地与设计作品的整体风格相匹配。根据文字字体的特性和使用类型，文字的设计风格大约可以分为四种：秀丽柔美，字体优美清新，线条流畅，给人以华丽柔美之感；稳重挺拔，字体造型规整，富于力度，给人以简洁爽朗的现代感，有较强的视觉冲击力；活泼有趣，字体造型生动活泼，有鲜明的节奏韵律感，色彩丰富明快，给人以生机盎然的感受；苍劲古朴，字体朴素无华，饱含古时之风韵，能带给人们一种怀旧感觉。根据主题的要求，极力突出文字设计的个性色彩，创造与独具特色的字体，给人以耳目一新的视觉感受，将有利于企业和产品良好形象的建立。在设计特定字体时，一定要从字的形态特征与组合编排上进行探求，不断修改，反复琢磨。

图 1-7　《敦煌》赵子悦

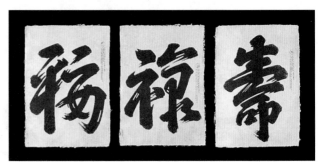

图 1-8　海报作品《福禄寿》洪卫

1.3　汉字的发展历程

1.3.1　汉字的起源

文字是在什么时候，由什么人发明的？早期的人类由于生产工具简陋，个人生产能力低，需要联合团队，以群体的力量与自然斗争，进行生产实践。在生产实践中，为了互相沟通配合，产生了语言和其他传递信息的方式，如吹号角、击鼓等。随着人类社会的发展及生产实践知识和生存经验的不断积累，这些知识和经验需要为后世子孙保留，同时，为了与更远地方的人进行交流，就需要各种记录信息的记事方法，于是出现了仓颉造字的传说（见图 1-9）以及结绳记事、契刻记事和图画记事等方法。

1. 结绳记事

结绳记事是用一根绳子或是多根绳子交叉打结，以表示、记录数字和简单概念的记事方法（见图 1-10）。现今发现最早用结绳记事方法的是南美洲的秘鲁印加人。结绳记事是具有代表性的原始记录方法，世界各地很多民族都运用过。

2. 契刻记事

在古代，契刻主要是记录数目和事件，"契，刻也，刻识其数也"。数目是容易引起争端的事由，为了数目的准确记忆，人们把它雕刻在木片和竹片上，作为凭据。汉字的"契约"，意为"刻而为约"，就是契刻记事的延伸。

图 1-9　仓颉画像

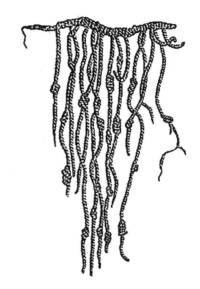

图 1-10　结绳记事

3. 图画记事

图画记事是结绳记事和契刻记事不能满足人类的表达后出现的，指的是人类在岩壁上画出一些图形，以记录生存经验或一件事的记事方式。远在两万年前的旧石器时代，岩壁上就绘有各种野兽和人类狩猎的情景，这些往往都通过写实的图形记录信息。

结绳记事、契刻记事、图画记事都是一种记事的方法，所产生的符号、图像具有指事性或象形性，但还不是文字。契刻、图画的符号是形成文字的原始形式，图画记事因各人绘制画法不一样，不易准确传递信息，为了辨认准确，经过漫长的时期，人类开始统一图画画法，画成统一、公认、易识别的符号，利用它指定事物，代替语言，这样便产生了文字。

1.3.2　汉字的历史

汉字，又称中文、中国字，别称方块字，是汉语的记录符号，属于表意文字的词素音节文字。汉字是世界上最古老的文字之一，已有 6000 年左右的历史。我国的字体设计产生于商代及周初器物铭文中的图形文字，汉字演变过程中出现"甲金篆隶草楷行"七种字体，被称为"汉字七体"（见图 1-11）。

甲骨文 → 金文 → 小篆 → 隶书 → 草 → 楷书 → 行书
（商）　　（周）　　（秦）　　（汉）　（汉）　（魏晋）（五代）

图 1-11　"汉字七体"

1. 甲骨文

甲骨文是迄今为止所发现的中国最早的定型文字。它是商朝后期书写或刻画在龟甲、兽骨之上的文字（见图 1-12）。甲骨文的文字有的用刀直接刻成，有的用毛笔书写后再刻，然后填朱砂以便久存。至今为止，出土的甲骨共有 15 万片之多，能确认的字有 2000 个左右，笔画有直有曲，以横、竖、斜、角、线条组合为主，错落自然，充满生机。

2. 书法字体

（1）大篆

公元前 9 世纪，周宣王的史官史籀对文字进行了改良整理，产生了大篆。金文、石鼓文都属于大篆字体。大篆意味浓厚，古朴稚拙。其中，秦金文风骨嶙峋，有兀傲强悍之气，集大篆之成，为小篆之祖，在书体发展上起着承前启后的作用（见图 1-13）。

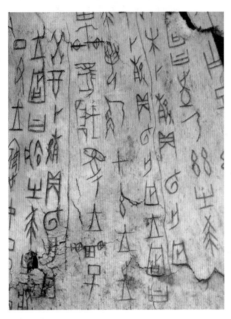

图 1-12　甲骨文

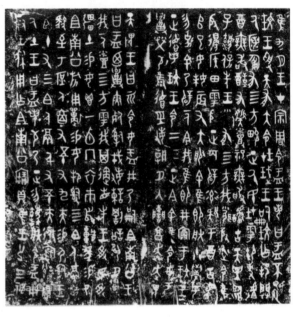

图 1-13　大盂鼎

图 1-14　泰山刻石

（2）小篆

秦始皇灭六国之后，建立了统一的中央集权制，为了书写记载方便，由李斯等人以秦文字为基础，对六国的文字进行整理加工、革新和总结，创造了小篆。这种新的书体形式集六国文字之优，字体修长，结构严谨，笔画圆转，无硬方折（见图 1-14）。

（3）隶书

隶书的出现，是为了加快书写的速度，是汉字中一种比较简便易于书写的字体。它出现于秦代，大量使用于汉代。隶书将篆书的笔画减少，将圆匀的线条截断，化圆为方，变弧线为直线（见图 1-15）。

汉代，隶书发展到成熟阶段，汉字的易读性和书写速度都大大提高。隶书之后又演变为章草，而后行草，至唐朝有了抒发书者胸臆，寄情于笔端表现的狂草。随后，融合了隶书和草书而自成一体的楷书（又称真书）在唐朝开始盛行。我们今天所用的印刷体，即由楷书变化而来。

（4）草书

草书是为了适应快速书写的要求而出现的。草书作为一种字体而正式具有其名，还是东汉章帝时的事。章草保持有隶书的笔势，

比隶书简易，有些点画有所省略（见图 1-16）。

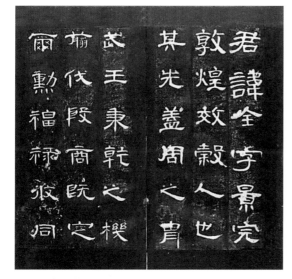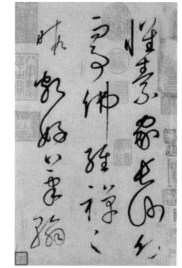

图 1-15　曹全碑　　　　　　　　　　　　　　　图 1-16　《自叙帖》

（5）行书

行书兴起于东汉，是介于草书和楷书之间的一种字体，它的书写速度比楷书快，但又不像草书那样难以辨识，兼有楷书字形易识、草书书写快捷之长（见图 1-17）。

图 1-17　《兰亭序》（部分）　王羲之

（6）楷书

楷书萌芽于西汉，魏晋以后盛行。楷书是隶书的定型化字体，它把隶书的波势挑法变得平稳，把隶书的慢弯变成了硬勾，把隶书的平直方正变成了长方形，成为直到现在都通行的字体（见图 1-18）。

在汉字中，各个历史时期所形成的各种字体，有着各自鲜明的艺术特征。在东方文化中，书法是最精粹、最受尊崇的艺术形式之一。它有着悠久的历史传统，是艺术技巧和传统儒家思想的完美结合。字体设计要重视吸收书法艺术成果，以丰富字体设计的内容，提高字体设计的艺术效果。

3. 印刷字体

（1）宋体

北宋时期社会安定、经济繁荣，大量的书籍在这时产生，同时也产生了许多刻书机构，为了提高工作效率，刻工们往往在不妨碍字体结构、形象的前提下，尽量减少重复用刀，将曲线变为直线，由此产生了横平竖直、起落笔有饰角、字形方正、笔画硬挺的程式化字体——宋体字（见图 1-19）。

图 1-18 多宝塔碑 图 1-19 《梦溪笔谈》 沈括

当时所刻的字体主要有仿颜体、柳体、仿欧体、虞体。到明代，在宋体基础上演变出笔画横细竖粗，字形方正的明体字，当时民间流行的洪武体字形扁平，后来一些刻书工匠在刻书的过程中又创造出肤廓字体，其笔画横平竖直，规范醒目，便于阅读，因此被广泛应用，至今还很受欢迎，这就是现在普遍见到的宋体。为与后来出现的仿宋体区别，宋体也称老宋体，中国台湾将其称为明体。综合来看，宋体肇始于宋，成熟于元，普及于明清。广大设计人员借助现代科学技术对宋体字进行了改造和完善，形成了具有鲜明特征的汉字印刷字体系统，这些字体已成为字体设计教育对学生进行基本训练的基础。印刷字体还有楷体、仿宋体、黑体。

（2）楷体

楷体字形方正，笔画端庄、结构严谨、比例协调。

（3）仿宋体

仿宋体是近现代对宋体的改良，工整清秀，笔画粗细一致，起落笔有笔顿，横斜竖直有楷书的味道。

（4）黑体

黑体主要受西方无饰线体的影响，笔画粗细一致、醒目大方，具有较强的视觉冲击力。

（5）综艺体

综艺体是在黑体的基础上变化产生的，将部分笔画如点、撇、提、捺等作水平或倾斜转折，整体方正饱满，刚硬醒目，笔画统一，多用于广告宣传中。

汉字的演变是从象形的图画,到线条和适应毛笔书写的笔画以及便于雕刻的印刷字体,它的演进历史为人们对中文字体设计提供了丰富的灵感。

4. 设计字体

战国时已有"鸟虫书""龙书"等由图案所组成的趣味性设计字体,或称为花文字。汉代著名文学家许慎把字体分为六种,其中之一就是鸟虫书,可以看出当时设计字体影响较大。在不同时期还出现有蝌蚪文、凤尾书、芝英篆、金剪书等不同类型的鸟虫书,在民间也有很多设计字体,如"喜"字、"福"字装饰字体等,都是设计字体古老的表现形式(见图 1-20)。

人类社会的发展和科技的进步,使设计字体的应用范围和表现手法不断拓展。近年来,计算机、网络等多媒体传播手段和传播载体的涌现,AIGC 技术的迅速发展,为设计字体的表现手段、表现形式提供了前所未有的广阔空间。商业的高速发展,加速了设计字体的应用效率和使用范围,如品牌中的标准字体、广告中的创意字体、AIGC 创意字体(见图 1-21)等都在日新月异地飞速更新。

图 1-20 《廿体千字文》 明代孙丕显

图 1-21 AIGC 创意字体"设计"

1.3.3 民间美术字

不同于传统的书法、篆刻、印刷字体,民俗文化中自有一套表现汉字之美的方法,这种特殊的美术设计字,来源古老,种类繁多,在传统民俗生活中比比皆是,经常可在家常绣物、彩绘、饰物或年画中见到。人们把对幸福的追求、美好的向往及精神的信仰投射于文字之中。有人认为民间美术字俗,其实,这种俗里,洋溢着真情美意,率真淳朴,既富文字之意,又有图像帮助视觉欣赏,可以说是"两全其美"的民间艺术瑰宝(见图 1-22)。

汉字之美的丰富性和多样性,是与汉字的形式特点和字架结构分不开的。点、横、竖、撇、捺、钩、角、挑,八种笔画交错搭配,按照笔画的多少和笔顺的关系,每个字都处理得尽善尽美。在此基础上所做的装饰变化,或夸张,或添加,或赋以相关的形象,真可谓美意流连、气象万千,字与画又融在了一起。

1. 图形主题

汉字是物象符号化、语言图像化的典范，其构成从表意性、象形性、表情性、和谐性、审美性等方面体现了传统造型艺术的某些特征。图形主题常见符号有祥禽瑞兽、花卉果木、人物神祇以及传说故事等，较纯粹的文字符号注重形式结构的装饰性，一些历史上流传下来的约定俗成的符号既具有特殊的意义，有的也是文字的变体，虽不是文字，却被当成文字的别体（见图 1-23）。

2. 图画结体添加字

添加字是将文字（多为楷书）双钩成空心字，然后在其中添加花卉、鸟兽和人物等图案。在民间年画中，有的用这种手法画成"福"字、"寿"字、四季文字等。《九九消寒图》之春字，字中嵌字也是添加字的特殊形式（见图 1-24）。

 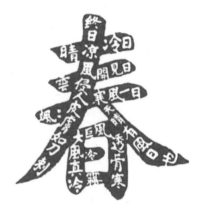

图 1-22　剪纸《五福和合》　　　　图 1-23　剪纸虎　　　　图 1-24　《九九消寒图》之"春"字

3. 借口共生借用字

借用字是指在文字笔画上互相借用或共用，组成一组文字，组合后像图又像字，仔细解读方能辨认。《吉祥钱币图案"唯吾知足"》巧借笔画，由于"唯吾知足"四字都有一个"口"部而又恰能形成钱币的方孔，规劝人们不要贪财（见图 1-25）。

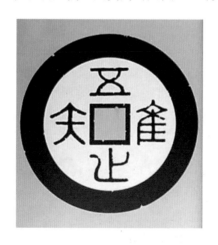

图 1-25
《吉祥钱币图案 "唯吾知足"》

4. 万物融形组合字

万物融形组合字是指以字组画或以画组字。以字组画是以成语、诗词、一段文字，或使笔画有所变化，连接组合成一幅图形；以画组字是将有关形象巧画成某一笔画。

《竹叶诗》在重庆奉节县城之东有座号称"水陆津要，全蜀东门"的白帝城，城内的碑林竖立着一座别具一格的碑刻，吸引着人们争相揣摩那似画非画的文字。挺拔的竹竿，婆娑的竹叶，每个字的笔画都巧妙地画成了竹叶，乍见是几竿瘦竹叶，细看才能分辨出暗藏的诗句：不谢东君意，丹青独立名。莫嫌孤叶淡，终久不凋零（见图 1-26）。

5. 巧意文字诗词对联

巧意文字诗词对联既具有造型艺术的特征，又具有文学价值，还具备像猜字谜一样的智慧和游戏性。

苏轼的《晚眺》神智体诗，以意书写，由二十八字浓缩成十二字，观诗必须从字形和结构的变化解读其中含义。从汉字的形式特点观察，欣赏富于变化的结构和多样的处理手法，同样是意趣无穷的（见图 1-27）。

图 1-26 《竹叶诗》

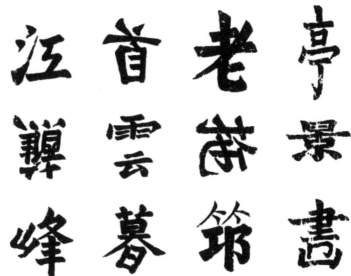

图 1-27 《晚眺》

1.4 拉丁文字的发展历程

1.4.1 拉丁文字的起源

拉丁字母又称罗马字母，是全球应用最为广泛的字母系统。它的普及受到早期基督教、欧洲的殖民活动以及西方文化扩散的显著影响，逐渐成为一种跨地域的通用文字体系，特别是在以英语为主要语言的国家和欧洲多数地区。拉丁字母的起源可追溯至古埃及的象形文字系统，它标志着该字母发展史的开端。古埃及象形文字作为图画性质的书写系统，在早期的涅伽达文化阶段得到广泛应用，其符号已具备了明确的语义和发音，为拉丁字母的

发展奠定了基础。

　　在公元前 13 世纪，位于西亚的腓尼基人对他们祖先创建的 30 个象形及表意符号进行了整理，并以字首的发音作为代表，发明了一套包含 22 个辅音的表音文字体系。这套体系被认为是第一个真正的字母表，也是现代使用的 26 个字母的原型。腓尼基字母的设计受到了古埃及图画文字的影响。

　　公元前 800 年，通过商业交往，腓尼基的字母体系传播至爱琴海岸，被希腊人采纳并加以改良。希腊人将原本全部为辅音的腓尼基字母中的 5 个改作元音，并根据希腊语特有的发音需要增加了新字母，从而使该文字体系更加完善和规范化，形成了一个包含 24 个字母的体系。此后，这套字母体系经古伊特鲁斯坎人传入古罗马，随罗马帝国的版图扩张而普及于整个地中海南部的欧洲和北非地区。该字母体系，即我们今日所称的拉丁字母，实质上是罗马人基于希腊字母的继承与改进。随着时间的推移，罗马人对这套字母体系进行了进一步的调整，增添新字母并删减某些字母，最终定格为 23 个字母。在中世纪，又增加了 J、U、W 3 个字母，形成了现代所使用的 26 个字母系统。

　　拉丁字母的全球传播主要得益于殖民主义时代的文化扩散，尤其是通过基督教经文的翻译和传播，在全球范围内为多种原本无文字记录的语言创建了书写系统。这一传播过程不仅使拉丁字母在欧洲以外的地区得到广泛使用，还促进了它在南北美洲、大洋洲、亚洲部分地区和非洲的普及。拉丁字母对多个语言的书写系统产生了深远影响，包括但不限于西班牙语、葡萄牙语、英语、法语和荷兰语。

1.4.2　拉丁文字的历史

1. 古典拉丁语时期

　　拉丁字母作为拉丁文化圈书面交流的核心工具，在不同地区和环境下经历了多样的演变，尽管其书写和印刷形式有所变化，根基仍然是罗马人对腓尼基字母体系的完善和发展。腓尼基人于公元前 950 年通过结合读音与象形元素创造出了表音字母体系，这套体系随后被引入希腊，并传播至伊特鲁里亚和罗马（见图 1-28）。

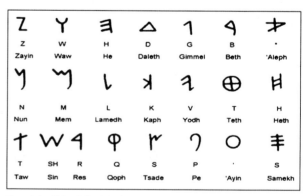

图 1-28　腓尼基字母表　　注：中国科大.李弦（李涧心），2017年2月制备。

　　罗马早期字母的使用还包括对希腊字母的借鉴，其中的字体样式大量模仿了希腊的雕刻字体。直至公元 8 年前后，古罗马的石碑上才出现了具有明显罗马特色的字体样式。拉

丁字母的小写字形源于中世纪手稿，而大写字形则直接来源于罗马时期的石碑刻文，因此被称作"罗马式字体"。罗马式字体的特征之一是其石碑刻画工艺中对笔画尾端的处理，这导致了字体演化过程中形成的独特字脚美学。根据西方的历史考证，罗马石碑碑文中的大写字体成为所有衬线字体的源头，其中规整的拉丁字母是从碑文中演化而来的。罗马式字体作为衬线字体的基础，在一定时期内甚至取代了黑体字，成为大规模印刷的标准字形，彰显了罗马字体在拉丁字母体系中的重要地位。

在公元 1 世纪的罗马帝国，一种被称作"碑铭体大写字体"的书写风格流行于各类纪念性建筑的铭文之中，其端庄而优雅的风格使其成为后世纪念碑铭文设计的范本。公元114 年建成的图拉真皇帝记功柱的基座上刻有铭文，展现了笔画粗细变化和字脚设计的精细处理，这些铭文的设计与记功柱的结构风格相得益彰，其字母的宽窄比例和美观度被视为古典大写字母设计的标杆。这种"碑铭体大写字体"至今仍是铭文设计的典范。然而，人们在使用笔在纸张、草纸或羊皮纸上书写这种字体时显得不太方便。因此，在公元 2 世纪至 3 世纪，人们发展出了更适合书写的字体样式，如通俗体和安色尔体，以及随后出现的半安色尔体。例如，《米罗斯拉夫的福音》就使用了羊皮纸和西里尔安色尔字体进行书写。

2. 中世纪时期

在拉丁字母的初期体系中，小写字母是不存在的。公元 4 世纪至 7 世纪期间，安色尔字体和小安色尔字体的出现标志着小写字母发展的一个过渡阶段。这些字体的设计旨在优化书写速度和流畅性，因此将一些直线元素转变为曲线，并且在某些情况下简化了字母的笔画。例如，将大写的 B 简化为小写的 b，大写的 H 简化为小写的 h。为了解决一些简化后的字母与原始字母难以区分的问题，设计者对部分字母的笔画进行了延伸，使得如 D 变成 d，Q 变成 q，这种改变赋予了许多字母明显的上下部分区别，进一步促进了小写字母形式的发展和完善。

在公元 8 世纪的法国卡罗琳王朝时期，为满足快速而流畅书写的需求，发展出了加洛林小写字体，这种字体因其书写速度快且易于阅读而在当时的欧洲被广泛传播和使用（见图 1-29）。由于其美观且实用的特性，加洛林小写字体不仅推动了词间隔和标点符号的使用，还促进了书写工具的变革，如用羽毛笔代替了传统的苇笔。这种字体在当时被认为是最具美观性和实用性的字体，对欧洲文字的发展产生了深远的影响，并且开启了它自己的黄金时代。

图 1-29　加洛林小写字体

3. 早现代时期

11 世纪，比利时和北法兰克王国基于加洛林小写字体，通过对其精练而竖直笔画的夸张和装饰性演变，发展出了哥特小写字体。这种字体风格迅速遍布整个欧洲大陆，并在大约 1250 年形成了初期的哥特式字体。其显著特点为强烈的装饰性线条和较重的笔画，是早期拉丁字母无衬线字体的代表。哥特式字体与哥特式建筑的高耸向上风格相映成趣，其小写字母线条向内聚集成并行直线，形成尖角和折断效果，使得如 O 字母呈现六角形，字行间距进一步缩小，使得整页文字宛若灰色的纹理密布的"字毯"。哥特体字母为了与其

他字体风格区分，也常被称作"折裂字体"。

　　源自中世纪手稿的哥特体，随着时间的推移演变得更加沉重、深邃，被称为"黑花字体"。15 世纪中叶，约翰·古腾堡（Johannes Gensfleisch zur Laden zum Gutenberg）采用这种带装饰性弯曲缀线的字体进行了正式的印刷制作。成为欧洲第一套金属活字印刷字体，标志着哥特式字体成为最早被引入印刷技术的字体之一。这一时期的字体风格，因其经典之美，受到现代艺术家们的高度青睐（见图 1-30）。

Black letter

图 1-30　哥特体

　　文艺复兴时期，中欧和北欧广泛采用的是风格独特的哥特字体，意大利等欧洲国家却开始重视并推崇罗马大写体和卡罗林小写体。通过持续优化和改进，卡罗林小写体演化出更加宽阔和圆润的形态，进而发展成古典文本小写体，成功地将其线条美与罗马大写体之间的对立融合为一体。

　　斜体字的产生，源于追求书写速度的自然过程中形成的倾斜样式，这种样式还包括了优美的盘旋装饰线条。最初，斜体大写字母保持直立，以继承其祖先的风格，但随后设计者开始将大写字母、小写字母乃至阿拉伯数字统一为同一倾斜方向，赋予了斜体字一种更加明快和愉悦的视觉效果。由于斜体字的起源地为意大利，因此它也被称作"意大利体"。

4. 现代时期

　　在 18 世纪法国大革命和启蒙运动之后，新兴的资产阶级开始倡导对古希腊的古典艺术和文艺复兴时期艺术的回归，这一趋势促成了古典主义艺术风格的兴起。在字体设计领域，这一风格体现为反对巴洛克和洛可可时期过于复杂的装饰纹样。同时，刻字刀的使用仍然十分重要，笔直和工整的线条取代了之前的圆弧形字脚。这种审美取向对整个欧洲的字体艺术产生了深远的影响。这时产生的字体被称为现代罗马体，如著名的迪多体、波多尼体。

　　19 世纪初，英国诞生了首批广告字体，其中包括格洛退斯克和埃及体这两种风格迥异的字体。格洛退斯克又称无衬线体、黑体或方体，其特点是完全舍弃了字脚，仅保留字形的基本结构，其设计简洁有力，清晰易读，但可能显得有些单调。埃及体最早由文森特·菲金斯（Vincent Figgins）于 1815 年在英国设计，其命名可能源于那一时期，英国艺术界在拿破仑远征埃及失败后对古埃及艺术的高度兴趣（见图 1-31）。相对而言，埃及体以其特有的短棒形字脚而著名，这种设计粗犷而强烈，令人印象深刻，尽管可能看起来有些笨重。

图 1-31　埃及体海报

1.4.3　拉丁文字的代表字体

　　本书在介绍拉丁字体的历史过程中介绍了很多字体，其中部分字体已经消失在历史长河里，部分字体沿用至今，下面就目前常见的几种字体做详细分析。

1. 衬线字体

衬线字体，其起源可以追溯到古罗马时期的石碑铭文。刻字工匠先在石头上用画笔勾勒字母轮廓，再依照这些轮廓进行雕刻，从而形成了衬线。文艺复兴时期见证了多款经典衬线字体的诞生，这一时期标志着衬线字体艺术的高峰。衬线字体，字的顶端和字脚处得有衬线，它们还具有其他共同的特点，如粗细对比强烈，整体感觉精致，有历史感。

1）格拉蒙衬线字体

格拉蒙衬线字体，由克劳德·格拉蒙（Claude Garamond）于 16 世纪 30 年代创作，与他的老师安托万·奥热罗（Antoine Augereau）合作开发出了"法式文艺复兴衬线体"（见图 1-32）。之后，铅字师让·加农（Jean Cannon）在格拉蒙的设计基础上进行了细微调整，并以格拉蒙的名字命名，将其推广至整个欧洲。格拉蒙字体以其优雅的比例和形式迅速成为拉丁字母标准印刷字体的典范，至今仍是衡量拉丁字母字体的标准之一。

2）本博体

本博体的设计，则是由阿尔杜斯·马努蒂乌斯（Aldus Manutius）和铅字师弗朗切斯科·格里佛（Francesco Griffo）于 1495 年共同完成的，这款字体以其在处理小写横线时的细腻笔触而显得格外优雅。本博体的设计不仅美观，还明确了一系列语言规则，包括语法、拼写和字母大小写的规定，对后来的印刷字体设计产生了深远影响。

3）Bodoni 字体和 Didot 字体

到了 18 世纪晚期，贾巴蒂斯塔·波多尼（Giambattista Podonyi）和费尔明·迪多（Fermín Didot）在帕尔玛皇家印刷厂设计了 Bodoni 字体和 Didot 字体，这两款字体的衬线与竖直笔画的对比差异显著，极适用于标题排版，被归类为现代字体风格。Bodoni 字体浪漫、优雅，特别适合用于标题和广告。与普通字体不同，Didot 字体在不同字号下的表现并非一致优秀。为了在每个字号区间内保持其特有的笔画粗细对比，Didot 需要进行精细的调整。这款字体融合了古罗马字体的经典衬线和现代设计的锐利边角，非常适合用于时尚杂志的封面和标题（见图 1-33）。

Didot

abcdefghijklmn *abcdefghijklmn*
opqrstuvwxyz *opqrstuvwxyz*
ABCDEFGHIJ *ABCDEFGHIJ*
KLMNOPQR *KLMNOPQR*
STUVWXYZ *STUVWXYZ*
123456789 *123456789*

Bodoni

abcdefghijklmn *abcdefghijklmn*
opqrstuvwxyz *opqrstuvwxyz*
ABCDEFGHIJ *ABCDEFGHIJ*
KLMNOPQR *KLMNOPQR*
STUVWXYZ *STUVWXYZ*
123456789 *123456789*

This & That

图 1-32 格拉蒙的斜体与符号 图 1-33 Didot 字体和 Bodoni 字体

4）Times New Roman

Times New Roman，作为世界上使用最广泛的字体，自从其问世以来便一直备受瞩目。这款字体由斯坦利·莫里森（Stanley Morison）等人在 1929 年为《泰晤士报》设计，目的是改善报纸当时的印刷质量。其设计在 1932 年首次亮相，并迅速成为印刷界的标杆。Times New Roman 的设计旨在实用和经济，其狭窄、节省空间的特性允许《泰晤士报》在有限的版面上印刷更多内容，同时保持清晰可读（见图 1-34）。这种设计理念也使得 Times New Roman 不仅在报纸印刷中得到广泛应用，也适用于杂志、书籍和学术论文等多种出版

物。随着时间的推移，Times New Roman 的应用范围不断扩大。20 世纪 90 年代，微软将其设为 Windows 操作系统的默认字体之一，巩固了其在数字领域的地位。尽管在数字时代，改变屏幕上字体的大小和样式变得异常简单，Times New Roman 也因其易读性和经济性而持续受到青睐。

2. 无衬线字体

无衬线字体的诞生和流行源于商品宣传的需求，它以简洁直观的形式适应了现代视觉传达的要求，因此也被称作现代自由体。这类字体的线条粗壮，并彻底摒弃了衬线，仅保留字母的基本笔画，展现出一种简约而整洁的美感。威廉·卡斯龙（Willian Caslon）于 1816 年首创了无衬线字体设计，这种设计虽然笔画对比并不突出，但在视觉排版中却极为醒目和易于理解。无衬线字体在字的顶端和字脚处没有衬线，字体更为简洁流畅，力度感和现代感更强。由英国人发明的黑体字就属于无衬线字体。

1）Helvetica

Helvetica 无衬线字体是此类字体风格中的经典之作，同时也是全球排名第一的无衬线字体（见图 1-35）。它由马科斯·阿方斯·米丁格（Max Alphonse Miedinger）和爱德华·霍夫曼（Eduard Hoffmann）在瑞士的哈斯铸字公司设计制作，主要用于排版铅字。Helvetica 字体略带机械感的风格几乎不带有人为加工的痕迹，给人留下深刻的印象，主要因为它展现了一种"中立性"的特质。这种"中立性"是许多设计师对这款字体情有独钟的理由。Helvetica 这个名称本身就承载了一种诗意的正直与公平感：它服务于各个阶层的人群，无论是富人还是穷人；无论是被跨国公司用于全球性的广告，还是被地方小吃店用于日常的宣传；它准确无误地体现了瑞士的核心价值观——中立。自 20 世纪 60 年代以来，世界上最顶尖的平面设计师都在使用 Helvetica 进行创作，通过它与全球各种语言的公众进行沟通，从跨国公司到地方性商店，Helvetica 广泛应用于图形制作、标识设计、海报、广告和书籍等多个领域。许多跨国公司选择 Helvetica 作为官方字体，其中包括苹果、微软、英特尔、宝马汽车、Jeep、汉莎航空、美国航空、哈雷摩托、雀巢奶粉、巴斯夫、爱克发、3M、爱普生、摩托罗拉、丰田、三菱、三星、松下等知名企业。

TIMES NEW ROMAN

图 1-34　Times New Roman

ABCD EFGHIJK LMNOP QRSTUV

图 1-35　Helvetica

2）Arial

Arial 字体在计算机应用中极为普及，类似于中文中的宋体，特别是在 Office 2003 及

之前版本的 Excel 中，它是默认的字体选项。这款无衬线字体由 Monotype 公司设计，其设计灵感来源于 Helvetica 字体。Arial 以其直观大方的字形和简约清晰的风格而受到青睐，非常适合广告设计、平面设计、印刷包装以及书法绘画等多个领域的应用（见图 1-36）。

　　3）Calibri

　　Calibri 的设计者是荷兰字体设计师卢卡斯·德·格鲁特（Lucas de Groot）。从 Office 2007 版本开始，Calibri 成为 Microsoft Office 套件中默认的英文字体。这款字体以其清晰的可读性和现代的外观，在文档和电子表格中广泛使用（见图 1-37）。

Hamburgerfonts Innovation in China

图 1-36　Arial　　　　　　　　　　图 1-37　Calibri

1.5　知识扩展：民国那些字

　　在精彩纷呈的民国书籍报刊设计中，其醒目美观的汉字设计令人印象深刻。这些独具魅力的汉字设计，展现出了民国时期独特的审美情趣和艺术魅力。汉字字体设计辉煌的时间段之一是 20 世纪 20—40 年代，表现内容、变化最多，是中国字体艺术的文艺复兴时期。

　　中国第一位赴日本学习工艺图案的留学生陈之佛，1924 年归国后曾在上海创办尚美图案馆，为印染业培养设计人员。《良友》画报的创刊，标志着上海杂志业迈向以影响和设计为形式的发端，是当时全国印刷最精致、销路最广的画报。鲁迅对中国近代书籍装帧设计有着重大贡献，在他的倡导和影响下，20 世纪 20—30 年代一些著名的作家、美术家、出版家纷纷参与图书装帧设计，如陶元庆、丰子恺、孙福熙、闻一多、叶灵凤、钱君匋等，给上海及全国的出版业带来极大影响。

　　1916 年，源自宋代刻本的"聚珍仿宋"诞生（见图 1-38）。它兼具宋体和楷体的特色，既有宋体的典雅工整，又有楷体方笔画的趋势，字身略长，粗细均匀，起落笔都有笔顿，横画向右上方倾斜，点、撇、捺、提、尖峰加长，挺拔秀丽。

　　老宋体、楷体、黑体和仿宋体成为我国印刷字体系中的四大主流文字，报刊中普遍使用老宋体和楷体。如 1936 年全国发行量最大的《申报》，从标题到正文，只用一种老宋体（见图 1-39）。《申报》从发刊到终刊，历时 77 年，出版时间之长，影响之广泛，是其他报纸难以企及的，在中国新闻史和社会史研究上都占有重要地位。《申报》因见证、记录了晚清以来中国曲折复杂的发展历程，而被人称为研究中国近现代史的"百科全书"。

　　鲁迅小说集《呐喊》，真实描绘了从辛亥革命到五四运动时期的社会生活，揭示了种种深层次的社会矛盾，对中国旧有制度及陈腐的传统观念进行了深刻的剖析和比较彻底的否定，表现出对民族生存浓重的忧患意识和对社会变革的强烈愿望。鲁迅曾说："过去所出的书，书面上或者找名人题字，或者采用铅字排印，这些都是老套，我想把它改一改，所以自己来设计。"封面用暗红色，书名"呐喊"和"鲁迅"分为上下两层，以印章形式镌刻在一个黑色的长方形中，巧用了"呐喊"两字的三个"口"，有意夸大其结体，似张大的嘴巴喊出积郁内心的压抑。在暗红色封面的衬托下，显得浑厚有力（见图 1-40）。

图 1-38　上海中华书局聚珍仿宋版印　　　　　　　　图 1-39　《申报》1

《萌芽月刊》封面文字体现了字体设计的变化不再是单一的传统书法题字，而开始尝试进行封面字体的变化设计，有着浓烈的装饰风格，代表当时设计者对于传统字体设计的突破（见图 1-41）。

图 1-40　《呐喊》封面设计　　　　　　　　图 1-41　《萌芽月刊》1

在笔形设计上呈现出几何意蕴。当笔形的造型设计富有创意，字体必然会呈现出独特的风格、气质和内在精神。很多民国创意字体在笔画的设计和编排上，将笔画抽象、概括成方形、圆形、三角形等几何图样，再加以节制、巧妙而均衡的组合，或相互呼应，或形成对比，产生动感与张力，达到鲜明、活泼、和谐的视觉效果，具有鲜明的个性与时代感。如茅盾的《蚀》三部曲中的《追求》的封面（1930 年上海开明书局印行）（见图 1-42）。

在间架结构上视觉重心偏下或者偏上。许多美术字将视觉重心下移或上移，打破一般的构字方式与视觉常规，求得一种稚拙、新奇乃至突兀的夺目效果和感染力量。像施瑛著的短篇小说《抗战夫人》的封面（1936 年 11 月上海日新出版社出版），四个字的重心都比平常上

移许多，虽然"夫人"笔画比"抗战"少许多，但一点都不让人觉得上重下轻（见图1-43）。

　　在意象设计上，移植中国书法艺术风格特征，减笔、增笔、共笔、挪笔等。字体意象设计的根本是"意"，只有贮存积累大量的信息，才能在大脑这个加工厂中溶解、渗透、化合出意象设计的字体来。潘训译阿尔志跋绥夫的长篇小说《沙宁》的封面（1930年1月华通书局出版），借用篆书的意味，在书写中融入局部俄文符号，与内容主题相契合，这些字体设计成为民国书籍封面设计中的经典之作（见图1-44）。

 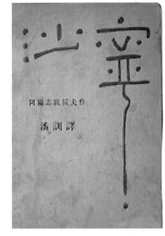

图1-42　《追求》　　　　　　　图1-43　《抗战夫人》　　　　　　图1-44　《沙宁》

　　字体与图画的结合。萧红的《回忆鲁迅先生》的封面（1946年生活书店出版发行），用的就是日本画家堀尾纯一为鲁迅先生画的漫画像，配以庄重大方的手写宋体美术字，透出鲁迅先生性格的多面性。图案式的图形具有强烈的形式美感，经过整理、提炼、夸张、变形等手段，呈现出具象与抽象、传统与现代、东方与西方相互借鉴的风格（见图1-45）。

　　《良友》画报，于1926年诞生于上海，封面是充满着现实感的名媛、电影明星等的照片，开创了以图片为主导的报道方式。"良友"的字形设计简约现代，将其直接放置在照片上，巧妙地将图片和文字相结合，用图片引读者入文。字体与图像结合，使书刊封面或庄重，或秀雅，或时尚，或率真（见图1-46）。

图1-45　《回忆鲁迅先生》　　　　　　图1-46　《良友》1

使用 Stable Diffusion 民国主题的创意字体设计如图 1-47~ 图 1-54 所示。

 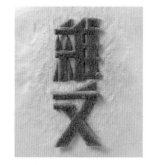

图 1-47 《申报》2 图 1-48 《杂文》 图 1-49 《呐喊》

图 1-50 《萌芽月刊》2 图 1-51 《浅叶》 图 1-52 《大公报》

 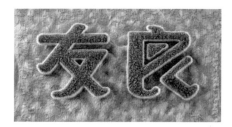

图 1-53 《生活》 图 1-54 《良友》2

思考与练习

1. 从理论角度结合历史、经济、人文、科技等的发展，梳理、总结并尝试讲解字体设计的历史和发展。

2. 借鉴篆书、隶书、行书或一些手绘字体，运用毛笔、宣纸等传统书写工具，创新表现流行用语、网络用语。

3. 收集不同风格的哥特字体、衬线字体，进行拉丁字母的临摹，分析和归纳拉丁文字的笔画特点。

第2章

字体设计方法

2.1 字体笔画与字形结构

2.1.1 汉字的构造

六书是指汉字成型和用法的基本原则,有象形、指事、形声、会意、转注、假借六种,是古代文字学者分析汉字构造、规律所归纳出来的。

象形是描绘事物的形状后加以图形化、仿照物型而造字的方法。象形字包括日、月、车等。例如,"日"是太阳,"月"是半月图画式的直接描绘,"车"则刻画了古代的战车等(见图2-1);"马"字像一匹马的侧面形象(见图2-2)。

指事是以点画的组合直接地表示位置、数量等抽象意义。例如,一、二、三、上、下、凸、凹等。"一"这样的数字,以单纯的线而非具体的事物来表现;"上"和"下"字则指明基准线的上面或下面有些什么(见图2-3和图2-4)。

图 2-1 车

图 2-2 马

图 2-3 上

图 2-4 下

图 2-5　明

图 2-6　森

形声是将表音的文字和表意的文字组合在一起成为表示全新意义之汉字的方法。例如，轮、铜、草这些字中，"仑""同""早"本来持有的表意机能被舍弃，仅用来指示新字的发音，这样一来就有了表示语音的要素和表示意义的要素组合在一起而制作汉字的方法。草字头，与植物有关，如草、花；金字旁，与金属有关，如钢、铃。

会意是组合两个或两个以上的汉字，将其意义合成起来作为独立的文字。例如，合"日""月"为"明"，合"人""言"为"信"，合三"木"为"森"，这样合取字意为独立文字的方法（见图 2-5 和图 2-6）。

转注是指将汉字转用于与原义类似的其他意义，此时大多情况下发音也会变化。例如，音乐的"乐"字变音后来表示快乐的意思。

假借是指有音无字时用现成的同音字来表达原本无关的意思。例如，把原本指盛装食物的高脚容器的"豆"字用来表达谷物的"豆"。

2.1.2　汉字的笔画规范

汉字的构成遵循一套规范的笔画排列，基于八种基本笔画——点、横、竖、撇、捺、提、折、钩，这些基本元素共同构建了全部汉字体系。"永"字因包含上述全部八种笔画，故在字体学习与书法研究中被视为基础学习对象（见图 2-7）。笔画的不同特征是形成字体差异的核心，各种字体展现出各自独特的笔画特性。例如，宋体通过细横粗竖和加强的字脚装饰，表现出华美与优雅；黑体则通过其一致的笔画粗细与直线条呈现出简洁与逻辑性；圆体虽保持笔画的一致粗细，但在转角和末端采用圆润处理，增添了柔和感，较黑体更显亲和力。

宋体的特点：横细竖粗，点如瓜子，撇如刀，捺如扫。它在起笔、收笔和笔画转折处吸收楷体的用笔特点，形成修饰性"衬线"的笔形（见图 2-8）。

黑体的特点：横竖等粗，笔画方正。粗细一致、醒目、粗壮的笔画，具有强烈的视觉冲击力。黑体是受西方无衬线体的影响（见图 2-9）。

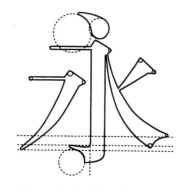

图 2-7　永字八法　　　　　图 2-8　宋体　　　　　图 2-9　黑体

在字体设计领域，创造符合设计需求的笔画特征是成功设计的关键。设计师可以借助笔尺等工具，规范笔画的形态、粗细、长度和曲率，以实现设计意图。

2.1.3 汉字的结构规范

汉字以其方块字结构为特征,呈现一种方形的视觉印象,尽管它们的实际形态并不总是严格的正方形。在超过 5 万个汉字中,由于笔画的复杂多变,汉字结构展现出极大的多样性,常见的结构类型包括方形、三角形、圆形、菱形和梯形等。汉字设计强调单个字符的结构平衡以及词组间的和谐统一,遵循一系列设计规范。

1. 满收虚放

汉字虽然统称方块字,但是因为字和字在结构上各不相同,笔画简繁不一,其形体也多样复杂。尽管汉字所占面积大体相似,但由于笔画的不同,容易出现视觉失衡。例如,结构紧密的字,如"国""周""同",因其给人以膨胀感,需要适度缩小其外围轮廓以达到视觉平衡;而笔画以撇、捺、点、钩为主,开口多,虚部较多的字,由于其边缘空白过多,给人一种不充实的感觉,因此需要适当扩大笔画的外端,以增强其饱满感。通过这样的调整,可以使汉字的形态达到视觉上的平衡。处理原则须遵守"满收虚放",即满的一边要向内收,虚的一边要向外放,这样才能使方块字的形体大小匀称(见图 2-10)。

2. 找准重心

在汉字设计中,锁定字形的中轴线是实现其稳重且自然延展的关键步骤。重心点位于中心点上方位置,即视觉中心,符合视觉习惯。尤其是具有良好平衡感的汉字,如"田"与"米"等字格,只需准确确定其重心,便能设计出既稳定又舒展的字形(见图 2-11)。

3. 空间穿插

对于笔画较多的汉字,设计时应特别注意笔画间的穿插避让,合理安排空间的虚实,确保复杂结构中的多笔画能和谐共存。遵循上紧下松、左窄右宽的布局原则,并适当调节笔画的比例关系,旨在使字形既平稳又具有韵律感(见图 2-12)。

图 2-10 满收虚放　　　　　图 2-11 找准重心　　　　图 2-12 空间穿插

4. 上紧下松

上半部紧凑些,下半部舒展些,符合审美心理的需要。对于上下结构的文字,平衡控制尤为重要,通常将上部的笔画稍作收紧,以减少其视觉体量,而下部笔画则应适当放宽,

扩大其所占空间,这样做可以确保整个字的重心稳定,避免出现上重下轻的不平衡现象（见图 2-13 ）。

5. 横轻直重

在汉字中由于横多于竖,在视觉上,同样宽度的横比竖看起来要粗一些（见图 2-14 ）。

6. 左右匀称

在汉字中注意左右偏旁位置关系,达到视觉上的匀称效果,如适当缩小偏旁（见图 2-15 ）。

图 2-13　上紧下松　　　　图 2-14　横轻直重　　　　图 2-15　左右匀称

2.1.4　汉字的组字规范

在文字设计中,字符往往以组合形式出现,而不是孤立地展示。因此,掌握字符组合的规律对字体创作来说至关重要。

1. 汉字间距

在设计面向阅读的文本时,标准的字符间距约定为单个字符宽度的 1/12,但根据具体需求,间距可以适度调整。增大间距会减少文本的连续性和可读性,使得文本呈现为独立的"点"状,这有助于在视觉上创造分隔。而减小间距则让文本看起来更为集中和统一,但如果处理不当,可能导致字符之间相互粘连,进而影响阅读体验。

2. 汉字行距

行距即两行文字之间的垂直距离,通常应大于字符间距,一般设置为单个字符高度的 1/4。通过调整行距,可以显著影响文本的阅读体验。与字符间距相同,增大行距可以减少阅读的连续性,使文本呈现为连续的"线"状效果;而减少行距会使得文本行更加紧凑,但如果行距过小,可能会导致阅读时容易跳行或错行,增加阅读疲劳。在现代排版实践中,适当增加行距被认为能够提升阅读的舒适度。

2.1.5　拉丁字体的笔画规范

1. 笔画特点来源

无论是衬线字体还是无衬线字体,拉丁文字的笔画特性均源于其书写工具。其主要使用两种钢笔:尖头钢笔和扁平头钢笔。尖头钢笔通过调整施加的压力,而扁平头钢笔则通

过改变倾斜角度，实现对笔画粗细的控制。这两种方法分别导致了具有粗细变化的书写风格和粗细均匀的简约风格的发展。

2. 流线型原则

在拉丁字体设计中，笔画的形成遵循流线型设计原则，即强调自然流畅的曲线和平滑的过渡。在字体设计的初期阶段需特别注意这一原则，以确保曲线的自然平滑过渡，而不是突兀地出现。这一原则有助于实现优雅且易于阅读的文字布局。

3. 风格统一

如同汉字设计一样，拉丁文字中笔画的多样性是字体风格差异的主要来源。制定一个独特的笔画和风格相对容易，关键挑战在于如何将这种风格统一应用于所有字母，确保各字母之间的和谐一致性。这是字体设计师面临的核心问题。

2.1.6　拉丁字体的结构规范

拉丁文字，作为一种线性文字，具有大写字母高度一致但宽度各异的特点，常见的字母形态包括圆形、长方形、三角形和特殊形状等。相比之下，小写字母展现出更加丰富的形态变化。字体形状的差异及笔画的复杂程度导致了拉丁字母设计中众多的规范和原则（见图 2-16）。

为了实现字母在视觉上的对齐和平衡，不能单纯依赖物理尺寸的一致性，这点与汉字设计面临的视觉误差问题类似。例如，要使三角形字母

● ：O、C、D、G、Q

■ ：H、N、E、L、Z

▲ ：A、V、W、M、X、Y

图 2-16　以几何形态分类

在视觉上与长方形字母等大，其实际高度需要更高，否则会显得较小。此外，为了让圆形字母与长方形字母在视觉上保持相同的大小感觉，圆形的顶部需稍微超出基线。因为如果二者的物理尺寸相同，圆形在视觉上会显得更小。

拉丁字母的书写，不像汉字那样可以按字格一个一个地书写。由于字母的字面宽窄和字高大不相同，字距又无法等分，因此一般初学者只好依靠字线来绘写。常用字线一般有四条：顶线、共用线（X线）、基线和底线（见图 2-17）。

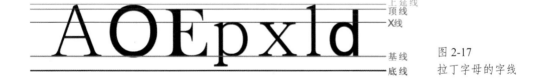

图 2-17
拉丁字母的字线

2.1.7　拉丁字体的组字规范

1. 协调黑白关系

拉丁文字排版的一个核心原则是平衡字符形体（正文）与周围空白（包括字符内部和字符之间的空间）的关系。正文与空白是相辅相成的：没有空白，字符形体将无法明显区

分；反之亦然。在设计拉丁文字时，恰当地协调这两者之间的关系是实现视觉和谐与统一的关键。

在拉丁文字的字体设计中，粗体字母与细线字母展现了这种平衡原则的一个明显对比。粗体字母，由于笔画较重，其内部及周围的空白区域相对较小。因此，粗体字母之间的间距通常比细线字母更紧凑。相反，细线字母由于拥有较大的空白区域，需要更宽的字符间距以维持文字的可读性和美观，从而确保在粗体和细线字体之间存在适当的视觉平衡。这种对空白处理的考量是确保字体设计既美观又功能性强的重要方面。

2. 拉丁字母的字距

拉丁字母基本造型呈现为三角形、方形、圆形三种，由于字母形态各异，所占空间不同，因此不能以等分的标准划分，应按照视觉平衡原理进行适当的调整（见图 2-18）。

3. 拉丁字母的词距

拉丁字母大写字母和小写字母词与词之间的距离配置分别为 "H" 和 "n" 字母的宽度（见图 2-19）。

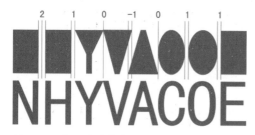

图 2-18　拉丁字母的字距

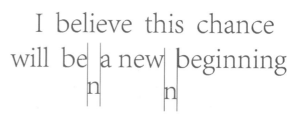

图 2-19　小写字母词距

4. 拉丁字母的行距

行距在文本中产生空间，使文字在文本中更 "透气"，更方便阅读。拉丁字母的大写字母行距一般为字母高度的一半，根据版面大小，行距可放大、缩小，但最大不超过字母高度，小写字母的行与行之间的距离以字母主体高度的 1/3 为准（见图 2-20）。

图 2-20
拉丁字母的大写字母行距

THE STUDENT'S UNION PLAYS AN
ESSENTIAL ROLE IN OUR CAMPUS IN
LIFE

$N_{1/2}$

在字体设计中，字符间的距离可能比字符的外形还要重要。这是因为字符间距直接影响字体的阅读节奏和整体的视觉协调性。即使是外观极其精美的字体，如果其间距处理不当，表现力也会大打折扣，变得难以阅读。反之，即便字体的形状不尽完美，但若间距调整得当，这种字体依然能够有效发挥其应用价值。因此，在字体设计过程中，确立合适的字符间距节奏是一项至关重要的任务，甚至比确定字体的具体外观更为关键。良好的间距节奏不仅使得阅读变得更加流畅，还能带来视觉上的均衡和整齐感。设计字体时，应从一开始就将字符内部与字符间的空白空间考虑进去，两者互相影响、共同塑造字体视觉效果。

2.2　字体要素

2.2.1　字体与色彩

1. 单一色彩

在字体设计中，单色调表现是最基础且最直观的方法，包含了字体本身的填充、边框的填充以及背景填充（即字体呈现为白色）这三种主要形式。使用单色调可以赋予字体一种纯粹和明确的感觉。然而，由于仅涉及单一色彩，选择合适的颜色变得尤为重要。设计师需要对颜色进行细致地分析和研究，探索同一色系内不同的色彩和近似色彩的使用，以期获得最佳的视觉效果。

2. 复合色彩

在字体设计中，多彩组合或混色技术是非常普遍的色彩运用方式。它涉及两种或更多颜色的结合，使得色彩表现的形式丰富多样。这种色彩变化不仅可以出现在不同字体之间，还可以是字体与背景、边框之间的互动，甚至是不同风格文字之间的色彩配合。从色彩变化的角度看，既可以是不同色相间的和谐与节奏，也可以是同一色系内不同亮度的调整与融合，或是色彩纯度的对比与平衡。多彩组合的应用比单色技术更加复杂，要求设计师深入理解色彩的特性、配色原则及搭配技巧，并依据字体设计的具体要求，进行全面和细致的考量（见图 2-21）。

3. 渐变色彩

在字体色彩的呈现上，除了单一色彩和复合色彩外，渐变色彩也是一种流行的表现技巧。渐变色彩主要包括色相渐变、亮度渐变、纯度渐变以及透明度渐变等类型，提供了丰富的视觉效果。在渐变色彩的使用上，常见的有双色渐变和多色渐变，满足不同的设计需求。至于渐变的形式，则包括直线渐变、圆形渐变、方形渐变和锥形渐变等多种，以适应不同的设计场景。借助设计软件的功能，设计师可以灵活调整渐变的方向、范围和色彩分布，甚至通过层叠和混合模式的应用，创造出更加独特和吸引人的色彩效果，从而丰富字体设计的视觉表现力（见图 2-22）。

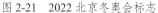

图 2-21　2022 北京冬奥会标志

图 2-22　杭州城市标志

2.2.2 字体与空间

字体在空间感的展现中不仅增加了其厚度和重量，而且增强了其真实感和存在感。空间感的表现主要包括在二维平面上创造视觉空间效果的技巧，以及将字体应用于三维实体中的方法（见图 2-23）。

1. 视觉空间

通过使用投影、渐变、光泽、阴影以及重叠等效果，平面字体可以被转化为看似具有立体体积和空间深度的形式，这就是字体视觉空间的表现。这种技巧旨在视觉上创造出字体的三维感觉，广泛应用于平面设计和屏幕显示中。尽管这样的视觉空间效果仍然是在二维平面上实现的，但它为字体设计提供了一种丰富的表达方式，是实现三维效果模拟的一个重要步骤，相当于三维字体设计的"预览图"。

2. 现实空间

在实际应用中，特别是对于品牌标识等，字体往往需要被制成实体，以便在现实环境中展示。这就要求在制作过程中准确测量字体的长度、宽度和厚度，以确保成品能精确地反映设计意图。字体在现实空间中的呈现与选用的材料紧密相关，因此，在正式制作之前，创建效果预览图是必不可少的步骤。此外，实体字体的制作需要保持字体设计的原有风格和特点，目标是完美再现设计的风格和氛围，以满足展示和表达的需求。

2.2.3 字体与材质

字体的材料感觉涉及两个主要方面：在印刷和屏幕媒介上的视觉材质，以及在现实环境中应用的现实材质。视觉材质与字体的三维视觉表现密切相关，而现实材质的选择则与字体在物理空间中的呈现方式紧密相连（见图 2-24）。

图 2-23 《AI 我中华——安徽》 央视网

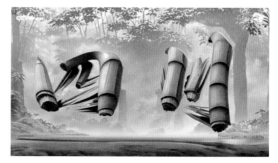

图 2-24 《AI 我中华——四川》 央视网

1. 视觉材质

视觉材质是指通过将材料的纹理以图像方式融入字体设计中，从而创造出具有特定材料质感的字体。借助现代摄影和图像处理技术，各种真实材料的纹理和特性，如水晶的透明度、金属的光泽和重量感、木质的坚固和温暖、绸缎的柔滑以及纸张的细腻等，都可以以图像形式被应用于字体设计之中。这种方法不仅增强了字体的视觉吸引力，还丰富了其

表达力。

2. 现实材质

现实材质应用指的是根据设计好的字体选择合适的材质，并运用相应的技术手段，如雕刻、刻画、塑形或印刷，将字体实体化，赋予其独特的材质感、体积感和空间感。各种材料具有其特定的视觉属性，包括颜色、纹理、光泽度、透明度、反射和折射率，以及光亮度等，这些属性能够为字体带来不同的视觉效果和情感表达。通过精心的材质选择和制作技巧，可以创造出既可视也可触的字体艺术作品。

2.3　单字设计方法

2.3.1　单个汉字设计

在字体设计领域，汉字的基本笔画是构成字形图形的规范性基元，汉字的点、横、竖、撇、捺、提等基本笔画构成了所有汉字形态的根基（见图2-25）。

在字体设计过程中，基本笔画的创新和变化成为设计的核心创造性对象。通过调整如笔画起始与结束的方式、笔画在水平和垂直方向上的比例、圆点与尖角的形态、撇捺的力度和方向等，可以实现字体样式的多样化和创新。

1. 形态变化

由于汉字外形基本上都呈正方形，因此汉字外形变化最适宜向长方形、扁方形或平行四边形等形态延展。选择不同的外形轮廓，可使字体产生庄重、活泼、软硬等视觉感受（见图2-26）。

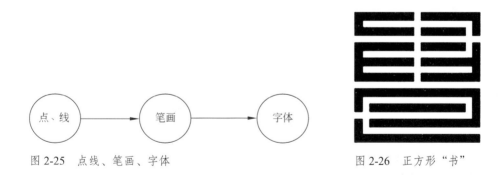

图 2-25　点线、笔画、字体　　　　　　　图 2-26　正方形"书"

2. 笔画变化

笔画变化是指将笔画加粗、变细、变形、添加、装饰等，对笔画自身进行处理的表现手法。笔画变化主要是对点、撇、捺、挑、钩等副笔的变化。而在字中起支撑作用的主笔一般变化较少。笔画形态变化不宜太多，整体风格变化手法要统一（见图2-27）。

3. 结构变化

在进行汉字的创意字体设计时，视觉因素与汉字的形体结构往往相互冲突，这使设计难以随心所欲，尽情表达，并陷入视觉化与笔画化的矛盾之中，不能自由发挥。为了使汉

字视觉形态产生新颖、别致、多样化的效果，在形态设计时，可以打破标准字"结构严谨、布白均匀、重心稳定"的绘写习惯，可夸大或缩小字的部分结构，也可以移动字的笔画或改变字的重心、比例，或在保证可读性的前提下增、减笔画。总之，这种结构变化的方法是在破坏传统字体的基础上进行的，故笔画不宜过多（见图 2-28）。

图 2-27　笔画变化"画"

图 2-28　结构变化"算"

　　要设计出好的字体，就必须对单个文字的形态、大小、粗细、节奏、色彩有较为全面的理解，对这些基本构成要素的分析，会为字体设计提供丰富的创作源泉。不同尺度的汉字具有不同的视觉冲击力，文字大小变化会引起视觉感受的差别。另外，粗细变化是指文字的固有形体表面区域的线条发生变化。字的笔画越细，中间的空间就越大，整体显得淡而疏。文字中不同的内容和粗细决定了文字的视觉冲击力，特别粗的字体通常占视觉主导。汉字的宋体字古典而庄重，黑体字朴实有力，十分醒目。汉字的宋体还分仿宋体、细宋体、粗宋体。

2.3.2　单个拉丁文字设计

　　拉丁文字系统是当前全球使用最为广泛的文字系统，包括 26 个字母的大小写。拉丁字体的书写规范体现在：大写字母具有统一的高度但不同的宽度；小写字母的高度和宽度均呈现规律性变化，并通过四条平行线进行标识。大写字母的设计遵循从基线到第一条线的高度，而小写字母则分为三部分，涵盖从顶线到共用线的上部，共用线到基线的中部，以及基线到底线的下部。

　　拉丁字母的结构严格遵循其形态特征，可大致分为三角形（如"A，T，V，Y"等）、矩形（如"B，E，F，H，K，N"等）和圆形（如"C，G，O，Q"等）等类型。除此之外，还存在特殊形态的字符（如"I，J，"等），每个字符均具有其独特的形态特征。在拉丁字母的设计中，理解每个字符的书写规则至关重要，字符间的相互作用会影响整体的视觉效果。通过考量字符的比例、排列以及间隔的调整，可以增强字体的视觉完整性和协调性。

　　单字的变化作为字体设计的基础，能够训练读者利用多种手段进行变化的能力。单字变化的根本途径：一是把这个字看作有意义和内容的文字；二是把它看作图形或空间的分配组合关系。汉字和西方文字的成字方式不同，带来了设计上的细微差异，由于我们熟悉汉字，因此对某个字往往陷入了它的具体含义中，不能脱离出来将其单纯作为图来处理。英文就比较容易符号化，可以抽象地看。

1. 外形变化

文字的外形变化包括拉长、压扁、倾斜、弯曲、扭转等一个字整体的形状变化，这是最简单的一种字体变化和创意设计手法。变化的依据来自应用对象的特征，以及文字空间形状的不同。例如，改变文字的结构，包括改变整体笔画的位置、部分结构错位、平面和立体混合等多种方法，要确保文字仍然可以辨认；在文字上添加图案，图案的位置、颜色、密度一样影响我们对文字的识别（见图 2-29）。

2. 笔画替代

把文字的笔画用一种特殊的方法进行装饰，或者用象形手法概括文字的笔画和造型，通过这种设计手法，使人们有直观的印象和感受，更加生动和形象地表达了文字的内容（见图 2-30）。

3. 空间转换

文字设计虽然主要是平面形式上的，但是依然可以进行空间的变化。变化的手段主要有图底关系的转换，在立体和三维空间里建立文字的结构，观察和分析文字的造型特征。这种设计手法能够打破文字在平面的局限性，更加灵活和多变（见图 2-31）。

4. 特殊材质

随着 AIGC 的广泛应用，可以轻易地获得各种材质效果，也可以实现对特殊材质的模仿。类似于立体光影、金属、火焰等材质的效果，十分引人入胜，有时让人有身临其境的感觉（见图 2-32）。

 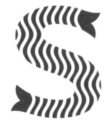

图 2-29　　　　　　　图 2-30　　　　　　　图 2-31　　　　　　　图 2-32
外形变化"A"　　　　Rafael Serra 设计"S"　Christie C. 设计"A"1　Christie C. 设计"A"2

2.4　组合字体设计方法

2.4.1　形态变化

1. 轮廓组合

将一组字体设计置入一个统一的外轮廓之内，从而打破了单个字符的界限，实现整体形式上的统一和整体性。通过这样的组合，字体不仅显得更加生动活泼，还增强了美感。这种类型的字体组合可以采用方形、圆形、弧线形等多种外轮廓形式进行创意编排，使得成组字体在视觉上更为吸引人，展示了文字与形状结合的艺术魅力（见图 2-33）。

2. 连接组合

连接组合在字体设计中涉及将不同字元素之间的相似笔画或装饰性元素有机地相连，形成一个视觉上统一的整体。这种设计手法常表现为将字与字之间共有的笔画部分以流畅的线条连接起来，或是使相邻的字符通过相互的连接融为一体。此方法不仅增强了设计的连贯性，还赋予了文字以韵律美和节奏感，使整个字体组合更富动感和艺术表现力（见图 2-34）。

2.4.2　图文结合

根据字义或字形的联想，在文字笔画之外添加图形，将笔画延伸并与图形接续以达到装饰美化的效果。汉字设计"清风徐来"，体现了字与字之间通过共用笔画进行连接（见图 2-35）。

图 2-33　轮廓组合　　图 2-34　《春夏秋冬丛书》封面设计　　图 2-35　学生作业"清风徐来"

2.4.3　形意表达

在字体设计中，造型组合方法涉及将多个字根据其内在含义进行整体的具象或抽象造型设计。这类设计采用形象化或抽象化的手法，使观众即使未必清楚文字的具体含义，也能通过视觉形态理解其传达的信息，实现一种图文结合的设计效果。这种方法不仅使设计作品更加生动活泼，还能够有效提升视觉传达的直观性和趣味性。从内容出发，符合主题，做到艺术形式与文字内容的完美统一，才能使文字具有感染力，即实现"形"和"意"的统一。也可以根据文字的内容意思，用具体的形象替代字体的某个部分或某一笔画，这些形象可以是写实的或夸张的，但一定要注意到文字的可识别性。直接表现即运用具体的形象直接地表达出文字的含义。间接表现则是借用相关的符号、形象间接地表达出文字的内涵（见图 2-36）。

图 2-36　香港回归海报　蒋华

2.5　创意字体设计方法

2.5.1　笔画共用

笔画共用利用字体中笔画间及汉字与拉丁字母间的共通性进行创意组合。鉴于文字本身是线条组合成的特殊视觉形式，设计时可以从结构构成的角度出发，采用线性的视角来分析笔画之间的相互关系，寻求它们之间可能的共用元素。相邻的字符共用笔画或是一个笔画中的一部分，会有很好的整体效果，有适当的切口也很重要，有一种似离非离的感觉。结构变化即移动笔画，或者夸大或者缩小部分结构，保证可读性的前提下，增、减笔画（见图 2-37）。

2.5.2　具象表意

在汉字艺术设计中借用字体本身的含义特征，将所要传达事物的属性表达出来。其特点是把握特定汉字个性化的意象品格，将汉字的内涵特质通过视觉化的"表情"传神地构成自身的趣味，通过内在意蕴与外在形式的融合一目了然地展示其感染力。汉字是表意文字，它本身就蕴含着丰富的意义。汉字的设计注重形意结合，形式是外在的，进行汉字设计时不仅要从艺术审美的角度对汉字的"形"进行塑造和美化，还应该注重汉字的"意"的准确传达。汉字不仅传递着信息和情感，同时还凝结着中华民族特有的审美（见图 2-38）。

图 2-37　笔画共用"设计"　　　　　　图 2-38　《纹饰中华》 刘洁

2.5.3　趣味装饰

在文字笔画之外添加图形，或者将笔画延伸并与图形接续，或者在笔画的实体空间里填充图形，都是装饰性字体设计的方法。由于添加的图形没有使文字的原形改变，也不影响文字的阅读，反而会因这些装饰方法丰富文字的内涵。因为可以通过添加的图形，渲染和烘托文字的形态，直接或间接地让人们更好地理解文字内容。在民间，人们同样喜欢将汉字装饰化，至今人们仍能从民间的剪纸、挑花、砖雕、陶瓷的图案中看到诸如福、禄、寿、

喜等富有装饰风格的汉字（见图 2-39）。

图 2-39　双喜剪纸

2.5.4　空间呈现

在视觉设计中，空间的基本概念包含三维空间和二维空间。视觉传达设计主要是借助二维媒介，而为了追求视觉习惯的突破，增强文字表现力，赋予文字三维的、立体的空间效果不失为一种好办法。设计者可以利用空间构造理念，在周边的环境中，通过点、线、面在空间位置的改变或距离的调整，表达不同的汉字形态关系，设计出既立体又独特的字体作品，展现出完全不同的空间视觉面貌（见图 2-40）。

2.5.5　真材实料

从广义的角度讲，设计所需要考虑的核心元素为材料、技术、组织与艺术，即从这四方面出发进行设计创作。在生活中并不缺少"真材实料"的文字，如店面招牌中的金属字、霓虹字、亚克力字等。赋予文字"真材实料"是现代文字设计的重要手段，能够有效提高文字的表现力和感染力。当然材料多种多样，质地、特征也不尽相同，所以在选择和使用时应当考虑字意、诉求目标、应用环境及加工技术等因素。在具体练习和实践中，大家应当敢于动手、积极尝试，善于利用身边熟悉且便于加工的各种材料，并努力拓展人们对材料的认识，探索文字表现的新途径。立体感和材质效果的结合有着生动的视觉效果，随着AIGC 技术的应用，各种材质字体设计精彩纷呈（见图 2-41）。

图 2-40　空间呈现"龙"　　　　　　图 2-41　材质呈现"设计"

2.6 项目实训

2.6.1 汉字笔画实训

1. 实训任务

绘写汉字——宋体和黑体笔画。

2. 实训要求

掌握宋体和黑体的笔画特征和书写方法,把握宋体和黑体的整体结构,并准确绘写宋体和黑体的笔画。在临摹过程中认真感受不同形式的字体作品呈现出的不同效果,能够有意识地进行笔画的重组训练,深入了解不同字体的笔画特征。以课堂研讨方式分析笔画元素,完成笔画训练。

3. 实训材料

素描纸、尺子、铅笔、勾线笔、黑色水粉颜料、橡皮。

4. 实训内容

通过对宋体字和黑体字的临摹,感知并学习两种字体的笔画特征。一般的过程需要经过解读笔画—确定笔画—临摹笔画—组合笔画—展示汇报等步骤。在绘写汉字宋体和黑体字体时,其基本要求是字形匀称,结构严谨,笔画精当(见图 2-42)。

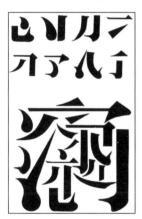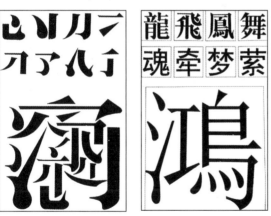

图 2-42
汉字笔画训练

5. 思考题

(1)宋体字笔画的特点是什么?
(2)黑体字笔画的特点是什么?

2.6.2 拉丁字母实训

1. 实训任务

绘写拉丁字母。

2. 实训要求

掌握拉丁字母的特征和书写方法，把握拉丁字母的整体结构，并准确绘写拉丁字母。使学生了解拉丁字母和阿拉伯数字的构成形式，熟悉并掌握不同书写规律，训练学生对于拉丁字母和阿拉伯数字的把握，使学生具备独立书写各种字体的能力，为今后的创意字体学习奠定基础。

3. 实训材料

素描纸、尺子、铅笔、勾线笔、黑色水粉颜料、橡皮。

4. 实训内容

了解拉丁字母的设计准则，掌握拉丁字母设计的方法。按英文字体设计训练的实训要求，欣赏并临摹拉丁字母和阿拉伯数字。要求学生在临摹过程中认真感受不同形式的字体作品呈现出的不同效果，学生能够有意识地进行设计训练，深入了解不同字体的特征，进一步进行拉丁字母和阿拉伯数字的字体设计实践。以课堂研讨方式分析拉丁字母和阿拉伯数字的不同构成元素，完成字体设计训练（见图 2-43）。

图 2-43　拉丁字母训练

5. 思考题

（1）拉丁字母的特点是什么？
（2）阿拉伯数字的特点是什么？

2.6.3　创意字体设计实训

1. 实训任务

绘写创意字体。

2. 实训要求

通过本实训的学习，使学生学会收集、整理不同字体作品的创作手法和特点，了解各种字体的创意形式，并通过相关提取方法，总结其笔画特征、掌握字体创意的设计方法。使学生掌握中英文字体的各种不同形式，理解字体的不同形式和风格，具备独立创作不同创意字体的能力，为今后的文字版式设计学习奠定基础。

3. 实训材料

素描纸、尺子、铅笔、勾线笔、黑色水粉颜料、橡皮。

4. 实训内容

按创意文字设计的实训要求,深入对不同创意字体的理解和认识,从创意字体作品中提炼出相关元素,对中英文进行创意再设计,赋予其新的内涵,带给人们全新的视觉感受。培养学生对字体创意设计的发散、联想能力和将传统文化元素与现代时尚元素相结合的能力,从而能让学生对传统与现代的元素认识进一步扩展。以课堂研讨方式分析创意设计方法,完成字体创意训练(见图 2-44 和图 2-45)。

图 2-44　北京工美集团标志　　　图 2-45　中国喜

5. 思考题

(1)根据自己的理解总结中文创意字体设计方法有哪些?
(2)根据自己的理解总结英文创意字体设计方法有哪些?

思考与练习

1. 归纳总结中英文字体的基本结构,掌握中英文字体设计的基本方法。
2. 根据自己的理解总结中文字体创意方法和英文字体创意方法。
3. 从基本笔画入手,以自己姓名、家乡名称为题目进行创意字体设计。
4. 从 26 个英文字母中任选 16 个字母进行创意字体设计。

第 3 章

AIGC 字体概述

3.1 AIGC 技术的概念

3.1.1 AIGC 的定义

人工智能生成内容（artificial intelligence generated content，AIGC），是利用生成式人工智能（generative artifical intelligence，GenAI）技术自动或半自动生成的文本、图片、音频、视频等内容。伴随机器学习和深度学习技术的不断发展，AIGC 已经越来越多地被应用于各个领域，这极大地推动了数字内容创作的创新和效率。

当今，AIGC 已逐渐渗透到全球各行各业，且不同类型的 AIGC 在智能生成任务的侧重点上各有特色，大量基于 AIGC 算法的应用如雨后春笋般被开发出来并投入市场（见图 3-1）。这些应用背后是人工智能公司算力的深度研发和市场竞争，AIGC 在如此激烈的竞争中蓬勃发展，加速了其在全球范围内的推广。

3.1.2 AIGC 的起源与发展

AIGC 的起源可以追溯到人工智能（artificial intelligence，AI）技术的早期发展阶段。在计算机科学和机器学习技术不断进步的驱动下，研究人员开始探索如何运用人工智能技术来生成文本、图像、音乐等内容。虽然 AIGC 是一个较新的领域，但它的根基却是建立在过去几十年人工智能技术的发展基础之上的，AIGC 的发展经历了以下三个阶段。

类型	任务	应用	算法
文本生成	交互文本：闲聊机器人、文本交互游戏；非交互文本：结构化/非结构化、辅助性写作	ChatGPT、Writesonic、Conversion..ai、Snazzy AI、Copysmith、彩云小梦等	**生成对抗网络（GAN）** • 2014年提出，由生成器网络(generator)和判别器网络(discriminator)组成，相互博弈、对抗，不断提高生成样本真实性和判别器准确性 • 优点：生成样本质量高，无须大量数据标注，适用于多种数据类型、可用于数据增强 • 缺点：训练不稳定、容易崩溃，生成样本难控制，需大量计算资源，容易过拟合
音频生成	语音克隆、文本生成特定语音、音乐生成等	Deepmusic、AIVA、Landr、Magenta、网易-有灵智能创作平台等	
图像生成	图像编辑/修复、风格转化、图像生成（AI绘画）等	GLIDE、DiscoDiffusion、Big Sleep、StaryAI等	
视频生成	视频编辑（AI换脸、特效、删除特定主体跟踪剪辑等）、自动剪辑	Gliacloud、Pencil、VideoGPT、百度智能视频合成平台VidPress、慧川智能等	**多模态预训练模型** • 2019年提出，多模态数据预训练，实现多种模态数据的联合表示 • 优点：泛化能力、数据利用率和可迁移性高 • 缺点：数据、算力需求大，特定任务需调参
3D生成	目前主要基于图像、文本生成3D建模；AR、VR；3D打印等	DrcamFusion、GET3D、3DiM等	
数字人生成	视频生成、实时交互	腾讯、网易、影谱科技、硅基智能等	**扩散模型（Diffusion）** • 2021年提出，相较于GAN，是图像生成领域的一大进步，更加明确地计算数据的先验概率分布，通过"扩散"来执行隐空间中的推断 • 优点：更加灵活建模，样本多样性、可控性更强，训练过程简单、可扩展 • 缺点：数据、算力需求大，过程复杂，模型鲁棒性较低
游戏生成	元素生成：游戏场景、剧情、NPC生成；策略生成：对战策略等	rct AI、超参数、腾讯AI Lab、网易伏羲等	
代码生成	代码补全、自动注释、根据上下文/注释自动生成代码等	Codex、Tabnine、CodeT5、Polyeoder、Cogram等	
跨模态生成	目前主要是文本生成图像、视频，根据图像视频生成文本等；未来将有更多跨模态应用	ChatGPT4、百度文心 ERNIE-ViIG、阿里M6等	

图 3-1　不同领域 AIGC 的任务、应用及其底层算法

1. 1950—1990 年：初期探索阶段

AIGC 的概念起源于 20 世纪 50 年代，当时的研究者尝试让计算机生成语言和图像。在初期，这些尝试主要集中在简单图形和模式的生成上，如艺术家与计算机科学家共同创作的计算机艺术。但受限于当时的计算能力，生成的内容较为简陋，实用性不强，导致 AIGC 仅局限于小范围实验。

初期探索阶段 AIGC 的代表性事件：1950 年，英国计算机科学家艾伦·图灵（Alan Turing）提出了一个具有划时代意义的概念，即著名的"图灵测试"。该测试的目的是寻找一种方法来判定机器是否具备真正的"智能"。此前，人们一直在探讨人工智能的边界，而图灵测试为这个领域提供了一个全新的视角。

图灵测试的基本流程：一位询问者将自己的一系列问题写下来，然后将这些问题发送到一个由人与机器组成的团队中。在这个团队中，人与机器各自回答这些问题，而询问者则在另一端根据他们的回答来判断谁是人，谁是机器（见图 3-2）。

1966 年，世界首款具备人机对话功能的机器人伊莉莎（Eliza）亮相，引发了全球关注。图 3-3 为该款机器人的编程页面。伊莉莎具备基本的对话能力，使得机器与人的沟通成为可能。

图 3-2　"图灵测试"示意图

2. 1990—2010 年：沉淀积累阶段

20 世纪 90 年代，人工智能领域迎来了一次新突破，即专家系统的崛起。专家系统是一种能够解决特定领域问题的计算机程序，通过预先编写好的规则和模板来处理信息，进而实现在某一领域的专业性操作。在这个背景下，基于规则的人工智能开始应用于内容生成领域。

在这一时期，研究人员和开发者们尝试将复杂的规则和模板编写进计算机系统中以实现计算机自动生成特定类型的文本内容。例如，天气预报、体育新闻等领域的内容创作常采用这一规则程序。这种应用模式的出现标志着 AIGC 从实验性阶段转向实用性阶段。然而，受限于当时的算法瓶颈，这一时期的 AIGC 技术在灵活性和创造性方面仍有待提高。

沉淀积累阶段 AIGC 的代表性事件：2007 年，纽约大学的人工智能研究员罗斯·古德温（Ross Goodwin）研发出一款具有创新意义的人工智能系统。此系统具备独特的思维和创作能力，通过对公路旅行中的所见所闻进行记录和感知，奇迹般地撰写出了世界上第一部完全由人工智能创作的小说 *1 the Road*（见图 3-4）。这部小说可读性不强，常有拼写错误、辞藻空洞、缺乏逻辑，反映出当时人工智能在文学创作领域尚处于初级阶段，技术仍有待完善。

图 3-3　机器人伊莉莎的编程页面　　　　　　图 3-4　第一部人工智能创作的小说 *1 the Road*

2012 年 10 月，微软在"21 世纪计算大会"上展示了一项令人瞩目的技术——全自动同声传译系统。此系统能实时地将英文演讲内容转换成与其音色相近、字正腔圆的中文语音。现场演示中，该系统表现出了极高的流畅度。这一演示背后的关键技术——深度神经网络（deep neural network，DNN）第一次走进了大众的视野。

3. 2010 年至今：快速发展阶段

自 2010 年以来，人工智能领域的发展取得了显著突破，特别是在机器学习部分，深度学习技术的崛起使得 AIGC 步入了一个全新的阶段。

在此阶段，统计学习模型成为自然语言处理（natural language processing，NLP）领域的核心技术，通过海量数据训练，计算机能从中学习到语言模式并生成连贯、符合语法规则的文本。该技术的出现使得人工智能在文本生成、语音识别等领域取得了前所未有的进步。这一时期，卷积神经网络（convolutional neural network，CNN）和生成对抗网络（generative adversarial network，GAN）等图像处理技术相继问世，为图像生成技术带来

了革命性变革。以伊恩·古德费洛（Ian Goodfellow）在 2014 年提出的生成对抗网络为例，这是一种由生成器和判别器组成的机器学习模型，图 3-5 为生成对抗网络网络架构概念示意图。

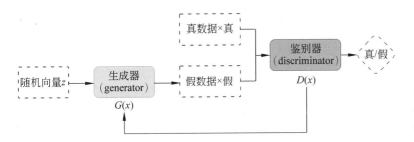

图 3-5
生成对抗网络网络架构概念示意图

快速发展阶段 AIGC 的代表性事件：2017 年，科技巨头微软的 AI 软件"小冰"创造了一个全球性的里程碑，成为全球首部完全由人工智能创作的诗集《阳光失了玻璃窗》的作者（见图 3-6）。这部诗集全部用人工智能的技术手段对大量数据进行深度学习后创作而成。该作品共 10 个章节，包含了 139 首诗，每章都描绘了人类丰富而复杂的情感，如孤独、悲伤、期待和喜悦等。"小冰"在创作这部诗集前对 519 位中国现代诗人自 1920 年以来的作品进行了深入研究，经过 1 万次以上的迭代学习和 100 多个小时的训练，掌握了现代诗的创作技巧。

继微软"小冰"的诗歌创作后，2018 年，美国知名科技公司英伟达推出了一款名为 StyleGAN 的模型，该模型能够自动生成高质量图片。StyleGAN 是一个创新性的生成模型，它具有分层的属性控制和渐进式的分辨率提升策略，可以生成 1024×1024px 分辨率的人脸图像。除此之外，StyleGAN 还能进行属性的精确控制与编辑，使得生成的图片更具真实感（见图 3-7）。

图 3-6
AI 创作的诗集《阳光失了玻璃窗》

图 3-7
StyleGAN 生成的人脸图片

图 3-8
AIGC 画作《埃德蒙·贝拉米画像》

2018 年 10 月 25 日，世界首次见证人工智能创作的画作在著名艺术品拍卖行佳士得拍卖会上亮相。作品名为《埃德蒙·贝拉米画像》（*Portrait of Edmond Belamy*）（见图 3-8），其独特的创作背景和精湛的艺术表现使其在拍卖会上备受关注。该作品以 43.25 万美元的价格成交，以远超预估价 45 倍的拍卖价格刷新了拍卖纪录。此画作由法国艺术团体 Obvious 创作，利用深度学习技术训练人工智能系统学习众多经典肖像画的特点，在经过无数次的尝试与调整后，人工智能成功模仿了画家的手法创作出了这幅具有鲜明特点的肖像画。

2019 年，DeepMind 发布 DVD-GAN 模型来生成连续视频。2022 年，OpenAI 发布 ChatGPT 模型用于生成自然语言文本，为自然语言处理领域带来了显著突破。

如图 3-9 所示，自 20 世纪中叶 AIGC 便开始了其漫长的探索之旅。由于当时科技水平的限制，AIGC 的应用范围仅限于小规模实验，无法大规模推广；进入 20 世纪 90 年代，AIGC 逐渐从实验性转向实用性，这一时期 AIGC 受到算法瓶颈的限制，无法直接进行内容生成。研究人员开始寻求新的突破口，在此期间，各种新型算法和技术如雨后春笋般涌现，为 AIGC 的发展奠定了基础；如今，随着深度学习算法的不断迭代和优化，AIGC 取得了显著成果。

受限于科技水平，AIGC仅限于小范围实验	AIGC从实验性转向实用性，受限于算法瓶颈，无法直接进行内容生成	深度学习算法不断迭代，人工智能生成内容百花齐放，效果逐渐逼真	
1950—1990年 **初期探索阶段**	**1990—2010年** **沉淀积累阶段**	**2010年至今** **快速发展阶段**	
1950年，艾伦·图灵提出著名的"图灵测试"，给出判定机器是否具有"智能"的试验方法	2007年，世界第一部完全由人工智能创作的小说*1 the Road*问世	2014年，伊恩·古德费洛提出生成对抗网络	2018年，人工智能生成的画作在佳士得拍卖行以43.25万美元成交，成为首个出售的人工智能艺术品
1957年，第一支由计算机创作的弦乐四重奏《依利亚克组曲》完成	2012年，微软展示全自动同声传译系统，可将英文演讲内容自动翻译为中文语音	2017年，微软"小冰"完成世界首部100%由人工智能创作的诗集《阳光失了玻璃窗》	2019年，DeepMind发布DVD-GAN模型用以生成连续视频
1966年，世界第一款可人机对话的机器人伊莉莎问世		2018年，英伟达发布Style-GAN模型可以自动生成高质量图片	2021年，OpenAI提出了DALLE，主要用于文本与图像交互生成内容

图 3-9 AIGC 历史发展沿革

近年来，深度学习技术在人工智能领域取得了显著突破，成为推动人工智能、自然语言处理、计算机视觉等领域的核心驱动力。尤其随着 Transformer 架构的提出，各类基于该架构的模型在各个领域都取得了令人瞩目的成果。其中以 GPT（generative pre-trained transformer）系列模型为代表的预训练语言模型在文本生成方面取得了巨大成功，ChatGPT 一经推出便在世界上刮起了一股 AIGC 风暴，图 3-10 为 ChatGPT 官方网站页面。GPT 模型通过预训练和微调，能够生成高质量且具有一定创造性的内容。

图 3-10　ChatGPT 官方网站

　　在图像领域，类似的变革也在发生。OpenAI 推出的 DALL-E 模型就是一款根据文本描述生成相应图片的开创性产品。以往需要通过人工标注的大量图像数据，现在可通过 DALL-E 模型自动生成。这大大降低了数据标注成本，提高了计算机视觉模型的训练效果。

　　目前，AIGC 技术已经广泛应用于新闻撰写、社交媒体创作、虚拟助手、游戏开发、设计创意等多个领域。伴随算法和计算能力的进一步提升，AIGC 技术将更加成熟和智能化。它将更深入地融入人类生活的各方面，并可能带来内容生产和消费方式的变革（见图 3-11）。

	2020年前	2020年	2022年	2025年	2030年	2050年
文本生成	垃圾邮箱识别 翻译 基础问答	基础文案写作 草稿撰写	长文本写作 草稿撰写与修改	专业文本写作 （如科研、金融、医疗）	终稿写作 写作能力超越 人类平均水平	终稿写作 写作能力超越 人类专业人士
代码生成	单行代码生成	多行代码生成	长代码写作 准确率提升	支持更多代码语言 支持更多垂直行业	输入文本即可自动 生成产品原型	输入文本即可自动 生成最终产品
图片生成			艺术生成 Logo生成 照片编辑与合成	产品原型设计 建筑原型设计	产品最终设计定稿 建筑最终设计定稿	设计能力超越艺术家、 专业设计师、专业摄影师
视频/3D生成				视频初稿	视频初稿与修改	AI机器人 个性化电影
游戏AI						个性化的游戏

图 3-11　AIGC 在各领域的发展现状及前景展望

3.1.3　AIGC 的工作原理

　　AIGC 系统通常基于机器学习模型，尤其是深度学习模型，如卷积神经网络（CNN）、递归神经网络（recursive neural network，RNN）和变换器模型（transformer）。目前，AIGC 主要集中在两大领域：自然语言生成（natural language generation，NLG）和计算机视觉生成（computer vision generation，CVG）。

1. 自然语言生成

自然语言生成（NLG）是利用计算机程序从非语言数据中自动生成自然语言文本或语音的技术，通过大数据分析和深度学习模型实现内容的自动生成。其中，生成式模型是 AIGC 的核心，AIGC 系统可以通过分析大量的文章、书籍和其他文本资料，学会如何使用语法、选择词汇和构建句子，通过预测给定上下文中可能出现的单词实现连贯和有意义的文本生成。图 3-12 是在 Monica GPT-4 系统中输入字体设计而生成的文本内容。

在新闻行业中，NLG 技术可以根据提供的数据自动生成新闻稿件。例如，根据体育比赛的统计数据，NLG 技术可以迅速撰写出一篇关于比赛进程和结果的新闻报道，图 3-13 为利用 NLG 技术进行 NBA 赛事的文字实时播报。在商业报告方面，NLG 可用于自动化财务报告的编写，将复杂的数据转化为易于理解的文字说明。

图 3-12
使用 Monica GPT-4 输入字体设计生成的文本内容

图 3-13
利用 NLG 技术进行 NBA
赛事的文字实时播报

2. 计算机视觉生成

计算机视觉生成（CVG）是利用计算机视觉和图像处理技术，通过算法生成新图像或视频内容的技术。与自然语言生成（NLG）关注语音或文本内容的生成不同，CVG 将视觉信息作为对象，运用先进的算法和模型创造出具有丰富视觉元素的图像或视频。近年来，CVG 领域取得了显著发展，涌现出一系列具有重要意义的模型和技术方法。

CVG 模型主要包括生成对抗网络（GAN）、卷积神经网络（CNN）、循环神经网络（recurrent neural network, RNN）和注意力机制（attention）等。这些模型各自具有独特的优势，在图像和视频生成任务中发挥着重要作用。其中，生成对抗网络通过两个相互对抗的神经网络（生成器和判别器）实现图像或视频的生成，可以创造出丰富的视觉内容；卷积神经网络在图像分类、目标检测和图像分割等任务中表现出强大的性能；循环神经网络主要用于序列建模，如视频相关任务，可以处理时间序列数据；注意力机制则能够提高模型对关键信息的关注度，从而提升整体性能。除此之外，基于 transformer 结构的模型在

CVG 领域也取得了前沿成果。transformer 模型具有自注意力机制，可以进一步增加模型的深度和宽度，从而达到提高任务精度的目的。随着深度学习技术的不断发展，CVG 领域的模型和算法将更加丰富和完善，为图像和视频创作带来更多可能性。

3.2　基于 AIGC 技术的设计平台

基于 AIGC 技术的设计平台是基于人工智能生成设计的创新工具，它利用先进的算法和数据分析技术，帮助用户快速高效地设计出符合需求的内容。通过这些平台，用户可以根据自己的创作定位和风格要求，快速生成独特的设计方案，从而大大提高设计效率和创意水平。

2023 年 3 月，Stable Diffusion 和 Midjourney 这两款软件和 ChatGPT 一起，作为几乎是第一批 AIGC 的代名词受到了广泛关注。

3.2.1　Midjourney

1. Midjourney 介绍

Midjourney 是一款由同名研究实验室研发的人工智能程序，具备根据文本生成图像的能力，于 2022 年 7 月 12 日步入公测阶段。该研究实验室由 Leap Motion 创始人大卫·霍尔茨（David Holz）领导。大卫·霍尔茨为 Midjourney 设定了核心宗旨：AI 并非现实世界的复制，而是人类想象力的拓展。图 3-14 为 Midjourney 官方主界面。

图 3-14　Midjourney 官方主界面

Midjourney 是一款独具特色的智能绘图应用，它巧妙融合了先进的 AIGC 算法，以大数据为基础，不断学习和迭代生成新颖的图像。图 3-15 为 Midjourney 操作界面。

2. Midjourney 平台的特点

Midjourney 是目前 AIGC 概念下"文生图"赛道具有竞争力的软件之一，通过差异化产品定位拥有了早期数据积累及活跃社区，截至 2023 年 6 月在 Discord 上的用户数超过 3000 万，是目前用户数最多的服务器。

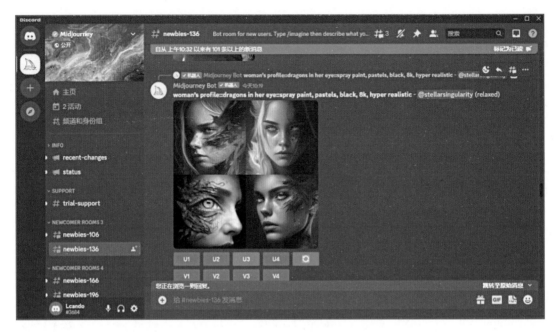

图 3-15　Midjourney 操作界面

1）Midjourney 的社交属性

Midjourney 作为一款图像生成应用，独具特色地扎根于 Discord 社区之中，凸显出鲜明的社交特质。在 Discord 的社区产品架构下，用户们聚集于虚拟的"房间"内，通过输入提示词的方式，便可欣赏到由系统生成的精美图片。值得一提的是，这些提示词与生成的图片在社区内均实现了相互可见，为用户带来了别具一格的体验。图 3-16 为 Midjourney 在 Discord 中的社区交流界面。

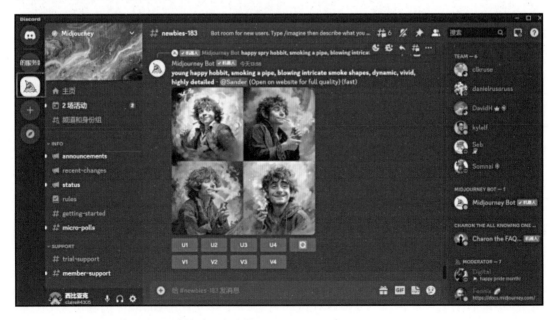

图 3-16　Midjourney 在 Discord 中的社区交流界面

2）图像生成的文本化

"言说 / 文本化"的图像生成方式是"图像生成"模式转换过程中的一个显著范例。Midjourney 的图像生成原理，在于根据文本提示词的逻辑关系进行整合，以"结构化"的方式实现图像的生成。图像生成从手工操作中解放，进入人与机器通过"文本"进行"对话"，进而生成图像的新阶段。图 3-17 为在 Midjourney 中输入汽车相关的关键词而生成的汽车制造零件科普信息图像。

图 3-17　通过 Midjourney 输入关键词生成的汽车零件科普信息图像

3）创作客体的技术化语言

Midjourney 技术的运用是语言能力修炼的重要体现，意味着设计者们要学会"技术的语言"。在这套技术的框架下，机器能够在一定范围内实施语法控制和规范，确保生成内容的准确性和规范性。然而，这套技术并非简单地通过书面原理来呈现，而是需要以规则的形式存在，以便更好地指导和约束机器的操作。图 3-18 为 Midjourney 文生图中常用的语法关键词。

3. Midjourney 平台未来发展趋势

随着人工智能及深度学习技术的迅猛发展，Midjourney 有望不断优化其算法，以提升服务效率和精确度。此种进步涉及图像生成、自然语言处理、数据分析等领域。Midjourney 的操作风格范围将进一步扩大，对提示的反应更为敏捷。图像质量（分辨率提高 2 倍）和动态范围得到显著改善，图像细节更加丰富。

3.2.2　Stable Diffusion

1. Stable Diffusion 介绍

Stable Diffusion 是一种用于建模和生成高质量图像的生成模型。它是由 Facebook

AI Research（FAIR）于 2021 年提出的一种基于扩散过程的生成模型。图 3-19 为 Stable Diffusion 的官方网站页面。

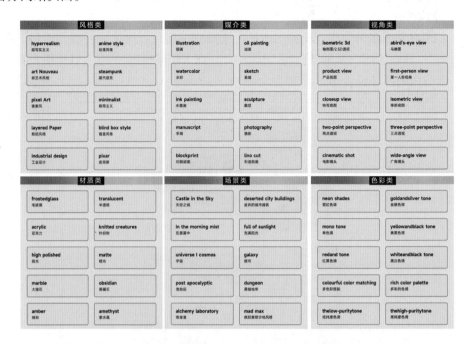

图 3-18
Midjourney 的常
用语法关键词

图 3-19
Stable Diffusion
官方网站页面

2. Stable Diffusion 的特点

Stable Diffusion 是一款基于深度学习技术的人工智能绘画生成工具，其通过搜集众多优质绘画作品的特征，进而创造出具有艺术性和创新性的作品。Stable Diffusion 是由多个包含独立神经网络组件和模型构建的系统。Stable Diffusion 运用 GANs 技术，在训练生成器网络和判别器网络的过程中，使其具备生成和判断绘画作品真实性与创新性的能力。

1）操作便捷，成图效率高

Midjourney 等模块在实际应用中通常需要配置诸多复杂参数，而 Stable Diffusion 对参数设置进行了大幅简化，同时在图像生成速度与细节方面进行一定优化。图 3-20 为 Stable Diffusion 的操作界面。

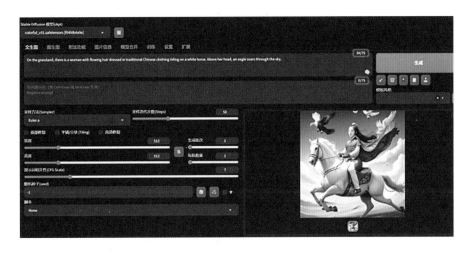

图 3-20
Stable Diffusion
操作界面

2）高度的创新性和极大的包容性

Stable Diffusion 的应用范围广泛，不仅能生成与训练数据截然不同的原创作品，还能在不断尝试与生成的过程中逐步掌握从零开始创作完整作品的技巧。Stable Diffusion 是开源的 AIGC 系统，由于广大用户的深度参与，该应用表现出了高度的创新性和极大的包容性。Stability AI 针对使用 Stable Diffusion 制作的学习模型及其生成的图像，表明只要制作者遵循原项目所采用的相关许可证规定，并避免应用于违法和不道德的场景，便可自由使用，甚至将其应用于商业环境。

3）降低创作成本，提高创作效率

传统绘画方法要求设计师投入大量时间和精力进行构思、绘制和修正，而 Stable Diffusion 通过对大量图像数据进行训练和学习，能进行高效率的图像渲染，生成具有高度创新性和艺术性的作品。图 3-21 为利用 Stable Diffusion 生成场景字体设计作品。

利用 Stable Diffusion 模型及其相关控制网络，能够根据文本或图像提示以及额外的条件生成相应的虚拟形象。通过采用边缘检测和场

图 3-21　利用 Stable Diffusion 生成场景字体

景检测等额外条件，能够进一步控制图像生成过程，从而实现更为精细的创意与设计表达。Stable Diffusion 技术在人机交互领域的应用前景广阔，未来研究可进一步拓展应用范围，优化算法与模型，以实现更高品质、更逼真的生成效果，推动人机交互领域的发展。

3.2.3　我国的 AIGC 设计平台发展

近年来我国的 AIGC 设计平台发展迅速，这些平台运用深度学习和其他人工智能技术，能够根据用户的指令生成艺术作品。这些 AIGC 设计平台丰富了我国创意产业的内容生态，为广大设计师和创作者提供了全新的创作工具。无论是初学者还是资深专家，都可以通过这些平台轻松实现创意的转化和呈现。以下是一些比较有代表性的中国 AIGC 设计平台。

1. 百度文心一言

百度的文心一言平台是一个全面的 AI 开发平台，提供了包括图像生成在内的多种 AI 模型。它支持企业和开发者进行模型训练和应用开发，其图像生成技术能够应用于艺术创作、游戏设计等多个领域。作为一个领先的 AI 开发平台，文心一言不仅具备图像生成技术，还涵盖自然语言处理、语音识别、机器学习等多个领域。这使得企业和开发者能够在一个平台上解决各种复杂的 AI 问题，大大提高了开发效率和便捷性。图 3-22 为百度文心一言大模型操作界面。

图 3-22
百度文心一言大
模型操作界面

2. 腾讯 AI Lab

腾讯 AI Lab 即腾讯人工智能实验室，是我国在人工智能领域具有重要影响力的研究机构之一，图 3-23 为腾讯 AI Lab 的官方网站页面。其致力于推动人工智能技术和应用的进步，为我国的科技创新和社会发展贡献力量。在实验室中，研究人员们广泛涉猎各个领域，包括图像识别、自然语言处理等，以深度学习和人工智能技术为核心，进行深入研究和探索。

图 3-23
腾讯 AI Lab 官方
网站页面

图像识别是腾讯 AI Lab 的一个重要研究方向，通过对图像的分析和处理，让计算机能够识别和理解图像中的内容，从而实现人眼般的功能。腾讯 AI Lab 在 AIGC 领域进行了积极的探索，包括图像生成和编辑技术，这些技术在游戏产业中的应用前景广阔。

3. 无界 AI

无界 AI 为我国国内领先的 AIGC 艺术创作平台，以独特的设计理念和先进的技术实力在业界备受瞩目。该平台专注于为我国广大用户提供一款更加简洁易用、模型丰富多样的 AIGC 绘画工具，满足广大用户在创作过程中的多元化需求。在其最新版本中，无界 AI 专业版工作流的出现引起了广泛关注（见图 3-24）。无界 AI 工作流的一大特点是，即使是非专业用户，只需选择心仪的 AI 模板，然后根据自己的想法调整模板中的元素参数，便能生成独具个性的艺术作品。这款工作流的智能算法能够根据用户的需求自动调整设计方案，使得作品更加符合用户的审美观。此外，无界 AI 的工作流还提供了丰富的设计素材和资源，为用户提供了更多的创作灵感。

图 3-24
无界 AI 专业版工作流广场

除以上列举的平台之外，国内还有许多 AIGC 设计平台。随着技术的不断进步和创新应用的涌现，未来我国的 AIGC 设计平台将在全球艺术和创意产业中扮演越来越重要的角色。它们将继续推动艺术创作的创新和发展，为艺术家们提供更加先进、高效的创作工具，为观众带来更加丰富多彩的艺术体验。同时，它们也将促进 AIGC 技术与创意产业的深度融合，推动整个产业的转型升级和可持续发展。

3.3　AIGC 设计操作指南

3.3.1　Midjourney 操作指南

在诸多 AI 设计工具中，Midjourney 的独特之处在于其无须硬件设备，无须搭建云服务器和具备开发基础，学习成本极低。使用者仅需在网页上输入提示词，经短暂等待，便可获得惊艳的艺术作品。

1. 注册流程

如同使用其他软件，欲在 Midjourney 上运用 AI 进行设计，首先需创建个人账户。与常见的 Photoshop 或 Figma 等工具不同，Midjourney 并未开发独立客户端，而是依托于

Discord 平台运行。因此，用户的首要任务是在 Discord 官方网站上注册账户。

Discord 是一款在线通信与语音交流平台，类似于 QQ 聊天工具。通过 Midjourney 进行 AI 设计的原理是向 Midjourney 的 Bot 机器人发送关键词指令，Bot 机器人接收后在服务器端绘制图像，并经由聊天界面传输给用户。

注册 Discord 账户，需访问其官方网站，并在跳转至登录页面后进行新用户注册（见图 3-25）。

图 3-25
Discord 官方网站
登录页面

通常情况下用户会选择创建个人服务器，并将 Midjourney 机器人邀请至个人房间进行使用。创建服务器的过程如下：首先单击左侧栏的加号按钮，接着按照图 3-26 所示的步骤输入服务器名称和头像。

图 3-26
Midjourney 个人服
务器的创建流程

创建好服务器后可以看到刚刚创建的服务器房间。接下来邀请 Midjourney 机器人到个人房间，单击帆船图标打开 Discord 公共社区，首页就能看到 Midjourney（见图 3-27）。单击进入 Midjourney 频道，在列表里找到 announcements 房间，接着单击开启"成员名单"，选择 Midjourney 机器人"添加至服务器"，选择自己的服务器，显示授权动作，单击"授权"即可（见图 3-28）。完成上述动作注册流程就全部结束，切换回到自己的服务器可以看到已经添加了 Midjourney 机器人，即可以开始 Midjourney 设计创作之旅。

在聊天框中输入 /imagine 后，下方输出框会带出 Prompt 内容输入框，输入想要生成内容的提示词，稍等几分钟就会生成 AI 图片。

例如，输入"a cat"，在等待几分钟后，服务器便返回了 4 张猫的图片（见图 3-29）。

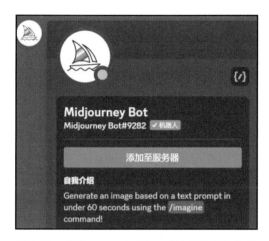 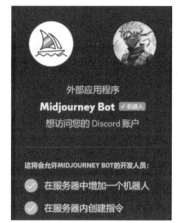

图 3-27　Midjourney 在 Discord 社区的模块显示　　图 3-28　Midjourney 在 Discord 社区的授权页面

在 Midjourney 中，每次生成 4 张图像，形成四格图。下方有两排按钮，分别对应每张图片的操作。U1 对应左上角的图，U2 对应右上角的图，U3 对应左下角的图，U4 为右下角的图；V 按钮的对应关系与 U 按钮相同。

如图 3-30 所示，"U 按钮"（upscale）代表放大功能，单击相应图片的"U 按钮"，可生成更高清的图片；"V 按钮"（variation）代表变体功能，单击后算法会根据选定的图片生成新的 4 张图，内容与原图基本一致，但细节方面存在一定差异；"循环图标按钮"（re-roll）代表重新生成，单击后将会按照提示内容，完全重新生成 4 张图片。

图 3-29
在 Midjourney 对话框中输入英文提示词出现相应图片

图 3-30
Midjourney 的按钮对应指令

2. 基础设置

Midjourney 的设置项，首先打开设置窗口，输入 /setting 指令并按下 Enter（回车）键就能进入机器人 Bot 返回的设置界面（见图 3-31）。

前两行是 Midjourney 的模型算法切换，可以根据自己的场景需要切换不同的算法，生成的图像也有所差异。例如，Midjourney Version 1~5 分别表示 Midjourney 的不同版本，Niji 则是二次元模型，Test 是测试模型等（见图 3-32）。

算法版本模型

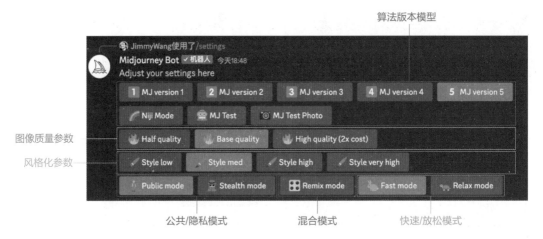

图像质量参数

风格化参数

公共/隐私模式　　　混合模式　　　快速/放松模式

图 3-31
Midjourney 的设置界面

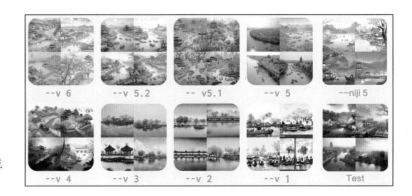

图 3-32
Midjourney 不同模型下生成
的图片对比

　　第三行的参数 quality,表示图像质量设置，这里的图像质量所指的并不是图像分辨率，而是生成的图像细节，图像质量设置得越高，生成的图片越精细，图像也会越丰富（见图 3-33）。

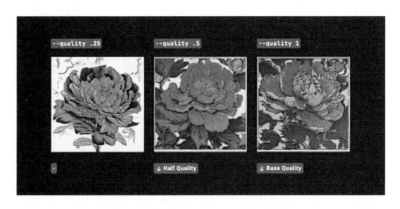

图 3-33
Midjourney 不同图像质量下
生成的图片对比

　　第四行的 Style 风格很好理解，即图像的风格化程度，对应参数 stylize。风格化越强，算法的自由发挥程度越高，体现在生成图像上就是艺术性更强，和输入的提示内容关联性会减弱（见图 3-34）。

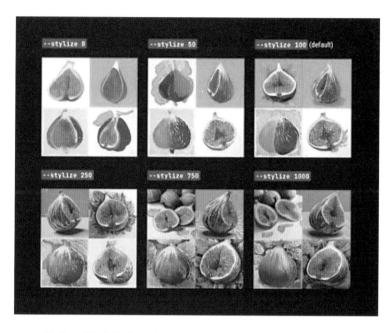

图 3-34
Midjourney 不同图像风格下
生成的图片对比

最后一行要分为三个设置项来看，分别是切换公开 / 隐私模式、开启混合模式和切换快速 / 放松模式。默认都是公开模式（Public Mode）。目前只有付费的 Pro 用户可以将其设置为隐私模式（Stealth Mode），在隐私模式下所有作图的内容都只能自己看到，而不会出现在公共社区中。

混合模式（Remix Mode）目前还是实验功能，可能会随时更改或删除。它的作用可以理解为在已生成的图像基础上进行微调，开启后在已生成图像下会出现 Make Variations 按钮（见图 3-35）。

图 3-35
Remix 混合模式生成的图片
对比

切换快速模式（Fast Mode）和放松模式（Relax Mode）即切换图像的生成速度。Midjourney 服务器是通过作图时间来分配资源的，通过切换快速模式 / 放松模式来选择是否减少排队作图的时间。

3. 指令和提示词的区别

在使用 Midjourney 时经常会看到指令（command）、提示词（prompt）和参数（parameter）这几个词（见图 3-36）。

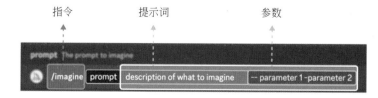

图 3-36
指令、提示词和参数在
Midjourney 中的位置

1）指令

指令是指 Discord 的输入框中通过斜杠"/"唤起的命令，它的作用是指定 Midjourney 机器人需要执行的操作，常见的操作项如生成图像、展开设置项、查看个人信息、切换作图模式等（见图 3-37）。指令可以理解为人们平时在使用其他工具时的各种操作按钮，只是换成了通过输入代码的方式来触发。

图 3-37
Midjourney 对话框用"/"唤起指令后的操作按钮

2）提示词

Prompt 可以翻译成提示词、关键词等。不仅限于 Midjourney，像 ChatGPT 等其他 AIGC 工具也都是通过 Prompt 来和算法模型发生交互的。因为自然语言的复杂性很高，即使是同一个意思也可以有很多种方式来表达，目前市面上的模型还无法做到像人一样准确理解日常对话的语气、语法和上下文，这就需要设计好提示词来辅助机器理解人们输入的信息。

正如现实生活中人与人的互动需要一定的沟通技巧，可以将提示词看作人和机器的沟通技巧，能不能利用好 AIGC 工具，在很大程度上取决于提示词的质量，提示词描述的内容越精确，最后输出的内容也会越符合预期。

在 Midjourney 中，通过调用 imagine 指令来唤起 Prompt 的输入入口，从而与 Midjourney 的机器人发生互动。在 Midjourney 的官方介绍文档里介绍了 Prompt 的输入结构，分为三部分：图像提示（image Prompt）、文本提示（text Prompt）和预设参数（parameters）（见图 3-38）。

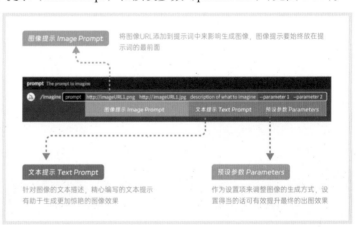

图 3-48
Midjourney 中 Prompt 的输入结构示意图

4. 关于指令

唤起指令的方法为输入"/"+"指令名称",使用前要切换到英文输入法。图 3-39 为目前 Midjourney 所有指令的简介和功能说明汇总。

指令	名称	说明	使用频率
imagine	绘画	生成图片的唯一指令,用于开启 prompt 指令输入。在提示框中输入描述文本后按 Enter 键等待片刻后即可生成图片	🔥🔥🔥
settings	设置	打开设置窗口,可以修改版本模型、风格化参数、画面精细度等默认参数	🔥🔥🔥
info	个人信息	显示个人信息,流量使用、画面张数、邀请码还剩几个都在这里看	🔥🔥🔥
fast / relax	切换【快速模式】/【放松模式】	• 放松模式:正常顺序排队,如果服务器拥挤就要等前面的图生成完成了才轮到自己 • 快速模式:可以插队,提供最高优先级做图命令,图像生成更快,但是额度用完后会被额外收费	🔥🔥🔥
describe	图生文	通过分析图片内容反向推导出描述的文本提示	🔥🔥
blend	图生图（多图融合）	支持上传 2-5 张图片作为提示内容,然后融合成新的图片。融合后图片默认比例为 1:1,为获得最佳效果,建议融合前后的图片比例保持一致	🔥🔥
public	切换至【公共模式】	默认处于公开模式,生成的图片会出现在会员社区,开启隐私模式后将不再对外展示,仅自己可见,可在基础设置中切换模式	🔥🔥
private / stealth	切换至【隐私模式】		🔥🔥
prefer remix	切换至【混合模式】	可以理解成微调模式,在现有生成图像的基础上直接增减关键词进行调整,不用重新生成全新的图像,生成的图像会保留原图的部分构图特征	🔥🔥
prefer suffix	添加后缀	设置默认添加到每个提示末尾的后缀,设置后每次会自动在提示内容后面加上后缀	🔥🔥
prefer option set	设置自定义后缀	创建自定义变量,之后可以将变量快速添加到提示末尾,最多可以设置 20 个自定义变量,如果要删除变量,在 value 中留空然后保存即可	🔥🔥
/prefer auto_dm	切换消息通知	切换状态,选择是否直接获取消息通知	🔥
subscribe	会员订阅	生成跳转到订阅页面的链接,只有本人可以使用,无法分享给他人	🔥
help	帮助	显示帮助页面,包括新手引导、跳转链接等内容	🔥
invite	邀请	生成邀请链接,可以发送好友试用	🔥
prefer option list	自定义选项列表	列出此前设置的所有变量	🔥
show	调用作图任务	该功能需要配合任务 ID 来使用,将目前已生成图片的任务 ID 输入在任意服务器或房间,生成一模一样的原图	🔥
ask	提问	发起提问,类似客服机器人	🔥

图 3-39 Midjourney 所有指令的简介和功能说明汇总

1）imagine（绘图）

imagine 指令是 Midjourney 中使用最频繁的指令,用于生成图片。在提示框中输入描述文本后按回车键,等待片刻后即可生成图片（见图 3-40）。

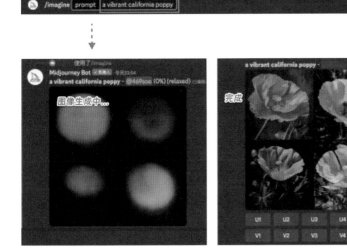

图 3-40
运用 imagine 指令生成图像

2）settings（设置）

settings 指令用于展开设置项，需要注意最后一行的设置项，这几项除了可以在设置中选择，还可以通过调用指令来进行修改（见图 3-41）。

图 3-41
Midjourney 中的设置选项　　切换公开/隐私模型　　切换混合模式　切换快速/放松模型

3）describe（图生文）

describe 是 Midjourney 中独有的功能，中文翻译是描述，实际效果是通过分析图片内容反向推导出描述的文本提示（见图 3-42）。该功能存在较大的随机性，同一张图片每次使用 describe 指令反向推导的关键词可能皆不相同。该功能除了可以通过分析生成的关键词来学习原图的关键词书写方式外，还可以用于探索更多风格的可能性。在使用推导出的关键词绘图时，可以加上原图作为图片提示，在一定程度上提升内容的还原度。

4）blend（图生图）

blend 也被称为融图，该指令的效果是一次性上传 2~5 张图片，提取图像中关键元素后融合成新的图片。该指令的设计初衷是方便移动端用户上传图片，原理是调用图片链接 URL，缺点是 blend 指令无法添加文本提示内容进行修饰（见图 3-43）。

5）prefer suffix（添加后缀）

设置默认添加到提示末尾的后缀参数。设置成功后，每次生成图像时会自动在提示内容后面加上后缀。如果想清空此前设置的后缀参数，在内容为空时保存即可（见图 3-44）。

6）prefer option set（设置自定义后缀）

创建自定义变量，使用变量来代替预设的参数后缀，最多可以设置 20 个自定义变量。同样如果要删除变量，在 value 内容为空后保存即可（见图 3-45）。

图 3-42
Midjourney 中利用 describe
指令反向推导图片的关键词

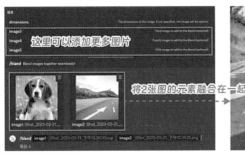 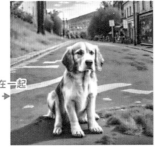

图 3-43
利用 blend 指令实现狗与马
路的图像融合

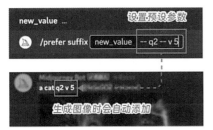 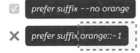

图 3-44
prefer suffix 操作界面指示

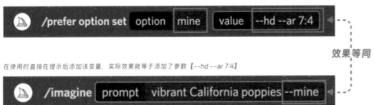

图 3-45
prefer option set 操作界面指示

　　以上就是 Midjourney 常用的指令内容，随着版本更新，后续还会增加新的指令功能。

5. 关于参数

　　Midjourney 中的参数对绘图结果有着至关重要的影响，学会使用参数是使用 Midjourney 绘图的必经之路。Midjourney 中预设的参数可以分为基本参数和模型参数（见图 3-46），还有一些像 uplight、width 等适用于早期模型的参数，如今随着版本更新已经被淘汰或直接集成到其他参数中。

类型	参数	名称	功能简介
基本参数	aspect / ar	宽高比	控制图片的长宽比例
	stylize / s	风格化	控制图片的风格化程度
	quality / q	质量	控制图片质量的精细程度
	iw	图像权重	设置提示内容中图片和文本的权重比例
	::	文本权重	分隔信息源和分配文本信息的权重比例
	no	元素否定	设置图片中不要出现的元素
	chaos / c	随机性	控制生成图片的创意程度和多样性
	repeat / r	重复	重复多次运行同一个作业（仅限Standard和Pro会员，仅限Fast模式）
	seed	种子值	通过编号控制，使生成图片更加相似
	stop	生成进度	暂停生成图片的渲染进度
	tile	重复图案	生成重复拼贴的纹理图案
	{a,b,c}	排列组合	将不同提示词自由组合，批量生成图像（仅限Pro会员的Fast模式）
模型参数	version / v	版本模型	切换算法模型的版本，默认为v4
	niji	二次元模型	使用动漫风格的算法模型
	style	模式	切换版本模型下的模式/子模型
	test / testp	测试模型	使用测试版本/摄影风格的算法模型

图 3-46
Midjourney 中常用的预设参数

　　参数通常是作为后缀添加在提示词的末尾，各个参数可以叠加或重复使用，但靠前的参数优先级更高，会覆盖后面的参数和设置项。随着 Midjourney 模型的不断更新，不同版本下支持的参数和数值范围也有很大差异。

　　1）aspect（宽高比）

　　aspect 参数用于更改生成图像的宽高比，通常表示为用冒号分隔的两个数字，如 7:4 或 4:3。

　　使用方法：--aspect/--ar+ 空格 + 宽高比

　　注意事项：Midjourney 图像默认比例是 1:1。数值必须是整数，如使用 139:100 而不是 1.39:1，宽高比会影响生成图像的形状和构图，当放大图片时，有些宽高比可能会发生轻微的改变。如 --ar16:9（1.75）最终生成的图片可能是 7:4（1.74）。

　　以下是特定行业常用的宽高比尺寸：5:4 多用于传统打印，3:2 多用于摄影照片，7:4 接近于高清电视屏幕和智能手机的比例。图 3-47 为输入提示词 vibrant california flower，输入不同的 ar 比值出现的不同图片比例效果。

　　2）stylize（风格化）

　　stylize 参数控制生成图像的风格化程度。该参数数值越低，生成图像会越接近提示词，而数值越高则图像艺术表现力越强，和提示词的关联性越低。

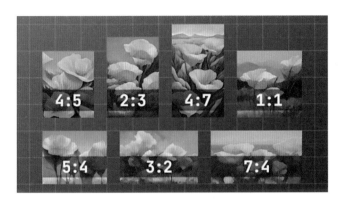

图 3-47
vibrant california flower --ar *:*，鲜艳的
加利福尼亚鲜花宽高比示意图

使用方法：-- 版本模型 + 空格 +--stylize+ 空格 +-- 模式

目前支持风格化模式选择的模型有以下三种：

- V4 模型，模式可选择 4a、4b、4c；
- V5 模型，模式可选择 raw；
- Niji 模型，模式可选择 default、cute、expressive、scenic（见图 3-48）。

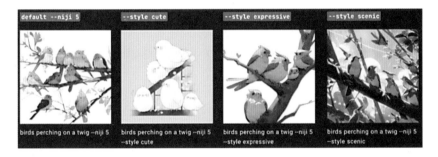

图 3-48
Niji5 模型下的四大
模式

3）version 和 niji

相较于上面的模式选择，模型参数用于选择生成图像的版本算法模型。

使用方法：--v 4/--v 5/--niji

注意事项：虽然越新的模型在性能上提升越大，但并非所有情况下都是模型越新越好。模型选择要根据图像的内容而定，如 Niji 模型更适合生成二次元图像。test、testp 用于测试新算法模型的效果，不是成熟的商业模型，日常基本不会使用。图 3-49 为同样提示词在不同模型参数下所产生的图像效果差异。

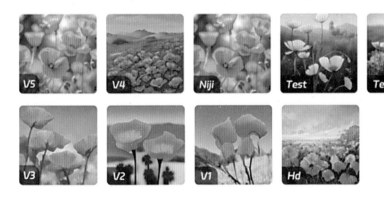

图 3-49
Midjourney 中不
同模型参数下产
生的图像差异

4）quality（质量）

quality 参数用于控制图像的细节精细度。其原理是控制图像生成的时间，一般作图消耗的时间越长，生成图像的细节也就越多，但同时对应的也会消耗更多的 GPU 资源。

使用方法：--quality/--q+ 空格 + 数值

注意事项：quality 参数并非数值越高越好，具体可以根据内容而定，通常对于抽象艺术的图像建议用较低的数值，而对于细节要求高的图像建议使用较高数值（见图 3-50）。

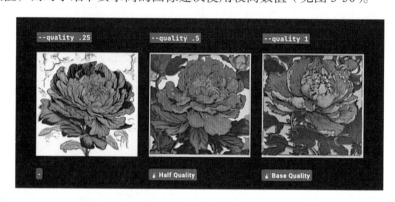

图 3-50

随着图像 quality 数值增大，绘图时间增长，生成的图像细节越来越多

5）iw（图像权重）

iw（image weight）的功能是调整图像提示和文本提示之间的权重比例，数值越大则参考图对绘图结果影响越大，反之则影响越小（见图 3-51）。

使用方法：--iw+ 空格 + 数值

注意事项：

（1）默认数值为 100，即 100% 的完成进度；

（2）V5 模型下支持 0.5~2 的数值范围。

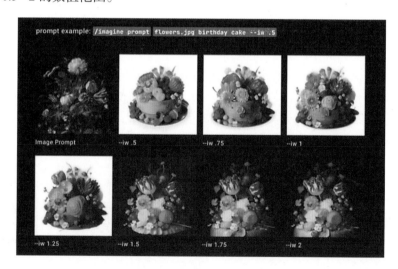

图 3-51

随着图像权重增大，生成的图像越来越接近参考图

6）::（本权重）

:: 参数有两个作用：分隔信息源和分配信息权重，注意冒号之间没有空格。

分隔信息源：功能和逗号类似，可以将一个单词拆解成两段来理解。

分配信息权重：通过 :: 的数值来控制文本的权重比例，数值越大，前面的元素越能突出展示（见图 3-52）。

原图：篮球

分隔信息源：篮子+球

分配信息权重：篮子>球

图 3-52　文本权重分隔示意

使用方法：元素 1+::+ 数值（可选）+ 空格 + 元素 2

注意事项：

（1）和 iw 参数区别：iw 控制图片和文本之间的权重，而 :: 控制文本和文本之间的权重。

（2）该参数在具体数值上没有范围限制，其权重分布依据的是比值。如 2:1 和 100:50 的效果是完全一样的。

（3）其数值还可以设置为负值，如 −0.5，该情况下的效果等同于 no 参数，都是移除图像中不希望出现的元素（见图 3-53）。

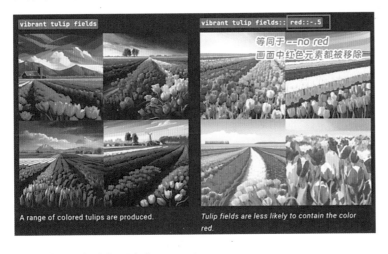

图 3-53
文本权重数值为负数时等同于移除图像中不希望出现的元素

7）no（元素否定）

no 参数可以设定特定的元素，后续在生成图像时算法会自动规避相关元素的出现。例如，不希望图像中有水相关元素，就在关键词结尾加上 --no water（见图 3-54）。

使用方法：在关键词后加空格，然后带上不希望 AI 生成的内容 --no+ 元素名称。

注意事项：除了实体内容外，该参数还支持颜色、形状等元素。

8）chaos（随机性）

chaos 参数用于控制模型的随机性，数值越高则越可能生成意想不到的结果。如果想让 Midjourney 做一些探索性的事情，初期可将数值调高一点，结果会更加发散（见图 3-55）。

图 3-54

使用 no 参数后，图像中与水相关的元素都被移除

图 3-55

随着 chaos 数值的增大，生成图像的随机创意性越强

使用方法：--chaos / --c+ 空格 + 数值

注意事项：默认值为 0，支持数值范围为 0~100 的整数。

9）seed（种子值）

Midjourney 在每次生成图像时后台算法会随机分配一个编码，即 seed 种子值。目前，seed 值已支持到 42 亿，即每次生成图像时有 42 亿种结果可能，这也是即使是完全相同的提示词，生成的图也会出现差异的原因，而如果直接调用相同 seed 值即可生成十分相似的图片。所以，该参数的作用是调用原有图像的算法来进行绘图（见图 3-56）。

图 3-56

使用相同 seed 值生成的图像极度相似，常用于微调图像细节

使用方法：--seed+ 空格 +seed 值

注意事项：seed 值只支持四格图时获取，要注意和任务 ID 区分，任务 ID 是调用生成图像的本次任务本身，因此所有内容会和之前完全一致，而 seed 是调用算法编码，绘图结果还是会有细微差别。

10）tile（重复图案）

tile 参数用于生成可重复拼贴的图案，如壁纸图案、纹理等（见图 3-57）。

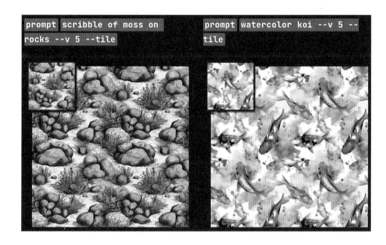

图 3-57　利用 tile 生成重复图案

使用方法：提示词 + 空格 +--tile

注意事项：tile 实际只会生成用于重复拼贴的单元图。

11）stop（生成进度）

Midjourney 生成图像的过程采用降噪模型，因此会由模糊图像逐渐过渡成最终的清晰图像，而该参数正是用于暂停图片的生成进度，数值上体现为百分比进度（见图 3-58）。

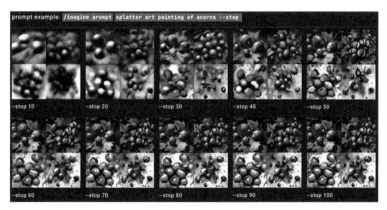

图 3-58
不同生成进度下的图像效果

使用方法：--stop+ 空格 + 进度值

注意事项：

（1）默认数值为 100，即 100% 的完成进度；

（2）支持 10~100 的数值范围。

12）repeat（重复）

使用 repeat 参数可一次发送多次的重复绘图命令，而无须顺序绘图。使用该参数可以

快速获取大量的图像，可以理解成将原先的四格图拓展成 8、12、16、20、24……张图（见图 3-59）。

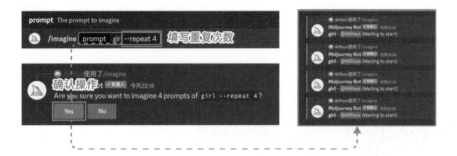

图 3-59
使用 repeat 参数发起多次绘图命令

使用方法：--repeat/--r+ 空格 + 进度值

注意事项：

（1）repeat 参数只限标准版和专业版会员用户使用，且必须在快速模式下使用；

（2）标准版支持重复次数最多为 10 次；

（3）专业版支持重复次数最多为 40 次。

3.3.2 Stable Diffusion 操作指南

Midjourney 作为一款商业级 AI 绘画应用，其优势在于能够快速生成具有艺术感的图像。然而，它在精确控图方面的表现却并不理想。设计师们在使用 Midjourney 时，生成的设计图像具有随机性，无法精确控制图像细节及形态，这无疑给设计工作带来了诸多不便。

为了解决这个问题，设计师们开始将目光投向另一款更为强大的 AI 绘画工具——Stable Diffusion。Stable Diffusion 在 AI 控图方面具有很高的精确度，它可以轻松实现对图像细节的精确控制。设计师在使用 Stable Diffusion 时，可以更加随心所欲地创作出符合自己需求的图像。若要掌握 Stable Diffusion，设计师需要在原有基础上进行更深入的学习，以便更好地运用这款 AI 绘画工具。

1. Stable Diffusion 介绍

1）Stable Diffusion 是如何诞生的

Stable Diffusion 并不是由 Stability 独立研发的，而是 Stability AI 和 CompVis、Runway 等团队合作开发的。

在 AI 绘画还没被熟知时，来自慕尼黑大学的机器学习研究小组 CompVis 和纽约的 Runway 团队合作研发了一款高分辨率图像合成模型，该模型具有生成速度快、对计算资

源和内存消耗需求小等优点，即 Latent Diffusion 模型。训练模型需要高昂的计算成本和资源要求，Latent Diffusion 模型也不例外。而当时的 Stability 恰巧也在寻找自己在 AI 领域发展的机会，于是便向当时经济拮据的 latent Diffusion 研究团队递出了橄榄枝，提出愿意为其提供研发资源的支持。在确定合作意向后，Stability 才正式加入后续 Stable Diffusion 模型的研发过程中。

训练后的新模型以 Stable Diffusion 的名号正式亮相，Stable 这个词源于其背后的赞助公司 Stability。相较于 Latent Diffusion 模型，改进后的 Stable Diffusion 采用了更多的数据来训练模型，用于训练的图像尺寸也更大，包括文本编码也采用了更好的 CLIP 编码器。在实际应用中，Stable Diffusion 生成模型会更加准确，且支持的图像分辨率也更高，比单一的 Latent Diffusion 模型更加强大。

2）从开源到百花齐放

起初，Stable Diffusion 和 Midjourney 一样先是在 Discord 上进行了小范围的免费公测。随后在 2022 年 8 月 22 日，关于 Stable Diffusion 的代码、模型和权重参数库在 Huggingface 的 github 上全面开源，至此所有人都可以在本地部署并免费运行 Stable Diffusion。

开源指开放源代码，即所有用户都可以自由学习、修改及传播该软件的代码信息，且不用支付任何费用。开源后的 Stable Diffusion 文件，起初只是一串源代码，但伴随着越来越多开发者的介入，Stable Diffusion 的上手门槛逐渐降低，开始走向群众视野，它的生态圈逐渐发展出商业和社区 2 个方向（见图 3-60）。

海量的中小研发团队将 Stable Diffusion 封装为商业化的"套壳"应用来进行创收，有的封装在 App 网站等程序，有的内嵌在自家产品中的特效和滤镜。根据 Stable Diffusion 官网统计的数据，在 Stable Diffusion 2.0 发布数月后，苹果应用商店排名前十的 App 中有四款是基于 Stable Diffusion 开发的 AI 绘画应用（见图 3-61）。

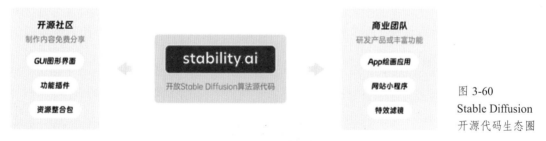

图 3-60
Stable Diffusion
开源代码生态圈

图 3-61
基于 Stable Diffusion 研发的
AI 绘画应用

这些应用在很大程度上都进行了简化和设计，即使是新手用户也可以快速上手。但是，

其缺点是基本都要付费才能使用，而且很难针对个人做到功能定制化。

另外，开源的 Stable Diffusion 社区受到了广大开发者的大力支持，众多程序员自告奋勇为其制作方便操控的图形化界面（graphical user interface，GUI）。

3）Stable Diffusion 的特点

（1）可拓展性强。

Stable Diffusion 具有极其丰富的拓展性，得益于其官方免费公开的论文和模型代码，任何人都可以使用它来进行学习和创作且不用支付任何费用。在 WebUI 的说明文档中，目前已经集成了 100 多个扩展插件的功能介绍（见图 3-62）。

图 3-62
在 WebUI 的说明文档中介绍了 100 多个配合使用的扩展插件

从局部重绘到人物姿势控制，从图像高清修复到线稿提取，如今的 Stable Diffusion 社区中有大量不断迭代优化的图像调整插件以及免费分享的模型可以使用。而对于专业团队来说，即使社区里没有自己满意的模型，也可以通过自行训练来定制专属的绘图模型。

在 Midjourney 等其他商用绘画应用中，无法精准控图和图像分辨率低等问题都是其普遍痛点，但这些在 Stable Diffusion 中通过 ControlNet 和 UpScale 等插件都能完美解决。例如，插件 Posex- 可通过绘制人物动态关键节点来完成形态控图（见图 3-63）。

图 3-63
Posex- 可用于控制图像中角色动作

（2）出图效率高。

使用 Midjourney 通常会碰到排队几分钟才出一张图的情况，而要得到一张合适的目标图往往需要试验多次才能得到，这个试错成本就被进一步拉长。其主要原因还是商业级的 AI 应用都是通过访问云服务器进行操作的，除了排队等候服务器响应外，网络延迟和资源过载都会导致绘图效率的降低。而部署在本地的 Stable Diffusion 的绘图效率完全由硬件设备决定，只要显卡算力跟得上，甚至能够实现 3 秒一张的超高出图效率。

（3）数据安全保障。

同样是因为部署在本地，Stable Diffusion 在数据安全性上是其他在线绘画工具无法比拟的。商业化的绘画应用为了运营和丰富数据，会主动将用户的绘图结果作为案例进行传播。但 Stable Diffusion 所有的绘图过程完全在本地进行，基本不用担心信息泄露的情况。

总的来说，Stable Diffusion 是一款图像生产 + 调控的集合工具，通过调用各类模型和插件工具，可以实现更加精准的商业出图，加上数据安全性和可扩展性强等优点，Stable Diffusion 非常适合 AI 绘图进阶用户和专业团队使用。

而对于具备极客精神的 AI 绘画爱好者来说，使用 Stable Diffusion 的过程中可以学到很多关于模型技术的知识。可以说，理解了 Stable Diffusion 就等于掌握了 AI 绘画的精髓，可以更好地向下兼容其他任意一款低门槛的 AI 绘图工具。

2. Stable Diffusion 文生图

目前，市面上的 AI 绘图工具基本都是围绕文生图的基本功能展开的。不过，相较于其他工具，Stable Diffusion 在提示词编写上更具有技巧性。

1）关于文生图

在 Stable Diffusion 中，有文生图和图生图两种绘图模式。图 3-64 是 Stable Diffusion 文生图界面的基础板块布局，如果此前更换过主题相关的扩展插件，界面的功能布局可能会有所区别，但主要操作项都是相同的。

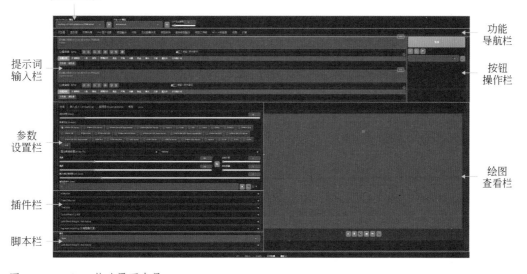

图 3-64 WebUI 基础界面布局

Stable Diffusion 基础的操作流程并不复杂，共分为四步：选择模型—填写提示词—设置参数—单击生成。通过操作流程就能看出，最终的出图效果是由绘图模型、提示词、参数设置三者共同决定的，缺一不可。其中，绘图模型主要决定画风，提示词主要决定画面内容，而参数则主要用于设置图像的预设属性（见图 3-65）。

绘图模型　　　　　　　　　　提示词　　　　　　　　　参数设置

图 3-65　Stable Diffusion 文生图三大要素

2）关于提示词

如今的 AIGC 工具都是基于底层大模型进行使用的，提示词的本质其实是对这个大模型的深入挖掘和微调，模型反馈结果的质量在很大程度上取决于用户提供的信息量。如今很多企业还为此设立了单独的提示工程师岗位，在人工智能领域也有单独的一门学科叫提示词工程（Prompt Engineering）（见图 3-66）。

Prompt Engineering 提示词工程

Prompt engineering is a relatively new discipline for developing and optimizing prompts to efficiently use language models (LMs) for a wide variety of applications and research topics. Prompt engineering skills help to better understand the -0·capabilities and limitations of large language models (LLMs). Researchers use prompt engineering to improve the capacity of LLMs on a wide range of common and complex tasks such as question answering and arithmetic reasoning. Developers use prompt engineering to design robust and effective prompting techniques that interface with LLMs and other tools.

提示词工程是一门相对较新的学科，用于开发和优化提示以有效地使用语言模型(LMS)来处理各种应用程序和研究主题。提示词工程技能有助于更好地了解大型语言模型(LLMS)的能力和局限性。研究人员使用提示词工程来改进LLMS 在各种常见和复杂的任务上的能力，例如问答和算术推理。开发者使用提示词工程来设计强大而有效的提示技术，与LMs 和其他工具进行交互。

图 3-66　提示词工程 Guide

3）提示词的基本语法

如今，大部分模型都是基于英文训练的，因此输入的提示词大多只支持英文，中间也夹杂了各种辅助模型理解的数字和符号。

（1）基础书写规范。

与易于上手的 Midjourney 相比，Stable Diffusion 的提示词设计更为复杂，其中包括了正向提示词（prompt）以及反向提示词（negative prompt）。正向提示词用于明确指出期望生成的图像内容，而反向提示词则用于排除那些不希望出现在图像中的元素。

Stable Diffusion 只支持识别英文提示词。使用时不用像学习英语时那样遵照严格的语法结构，只需以词组形式分段输入即可，词组间使用英文逗号进行分隔。除部分特定语法外，大部分情况下字母大小写和断行也不会影响画面内容，可以直接将不同部分的提示词进行

断行，由此来提升提示词的可读性。

在 Stable Diffusion 中，提示词默认不是无限输入的，在提示框右侧可以看到 75 的字符数量限制。如果超出 75 个字符，多余的内容会被截成 2 段内容来理解（见图 3-67）。

图 3-67
默认支持 75 个字符

此外，提示词的内容并非越多越好，过多的提示词会导致模型在理解时出现语义冲突的情况，难以判断具体以哪个提示词为准，并且在绘图过程会根据出图效果不断修饰提示词内容，太多内容也会导致修改时难以精确定位目标关键词。

（2）提示词的万能公式。

一段能被模型清楚理解的提示词首先应该保证内容丰富充实，描述的内容尽可能清晰。Stable Diffusion 在绘制图片时需要提供准确清晰的引导，提示词描述的越具体，画面内容就会越稳定。

如果每次都是想到什么就输入什么，那么画面中可能还是会缺失很多信息，这时可以用 Stable Diffusion 平时使用的提示词公式，按顺序分别为主体内容、环境背景、构图镜头、图像设定、参考风格。后续在编写提示词时可以按照以上类目对号入座，从而提高提示词的规范性和易读性。

需要注意的是，公式只是参考，并非每次编写提示词都要包含所有内容，正常的流程应是先填写主体内容看出图效果，再根据需求做优化调整。

主体内容：用于描述画面的主体内容，如人或动物，人物的着装、表情，动物的毛发、动作，物体的材质，等等。一般同一画面中的主体内容不要超过两个，Stable Diffusion 对多个物体的组合生成能力较弱，如果对画面内容有特定要求，可以挨个生成主体素材进行拼合，然后用 ControlNet 插件约束进行出图。

环境背景：设定周围的场景和辅助元素，如天空的颜色、四周的背景、环境的灯光、画面色调等，这一步是为了渲染画面氛围，凸显图片的主题。

构图镜头：主要用来调节画面的镜头和视角，如强调景深、物体位置等，黄金分割构图、中全景、景深。

图像设定：增强画面表现力的常用词汇，经常在一些惊艳的真实系 AI 图片中看到。如增加细节、摄影画质、电影感等词，可以在一定程度上提升画面细节。但最终图像的分辨率和精细度主要还是由图像尺寸来决定。

参考风格：用于描述画面想呈现的风格和情绪表达，如加入艺术家的名字、艺术手法、年代、色彩等。在 Stable Diffusion 中，图像风格基本是由模型决定的，如果此前该模型并

没有经过艺术风格关键词的训练，是无法理解该艺术词含义的。因此，如果对图像风格有要求，最好直接使用对应风格的模型来绘图，会比单纯使用提示词有效。

　　最终的出图结果是由提示词、绘图模型和参数等共同决定的，不同模型对提示词的敏感度也不同，因此尽量结合模型特点灵活控制提示词的内容，如对写实类模型可以多使用真实感等提示词，对二次元风格模型多使用卡通插画等提示词。

　　4）文生图参数设置解析

　　参数的主要作用是设置图像的预设属性，图 3-68 为 WebUI 文生图板块的常用参数控制栏，是 WebUI 作者将 Stable Diffusion 代码层常用于控制图像的参数进行了提取，通过滑块等可视化表单的方式来进行操控，这样就无须靠输入提示词来进行控制，使用起来更加便捷高效。

图 3-68
WebUI 文生图
板块的常用参
数控制栏

　　（1）采样迭代步数 Steps。

　　扩散模型的绘制原理是逐步减少图像噪声的过程，而这里的迭代绘制步数就是噪声移除经过的步数，每步的采样迭代都是在上一步的基础上绘制新的图片。

　　通常将步数控制在 40 步以内。步数过少会导致图像内容绘制不够完整，易出现变形、错位等问题，而步数在迭代到一定次数时画面内容已基本确定（一般是 30 步左右），后续再增加步数也只是优化细节，过多的步数也会占用更多资源，影响出图速度。建议使用时将采样迭代步数控制在 20~30 步范围内即可，图 3-69 为采样迭代步数常用的几种算法。

图 3-69
采样迭代步数常用的
几种算法

　　Stable Diffusion 模型的图像生成器里包含了 U-Net 神经网络和 Scheduler 采样算法两部分，其中采样算法是用来选择使用哪种算法来运行图像扩散过程，不同的算法会预设不同的图像降噪步骤、随机性等参数，最终呈现的出图效果也会有所差异。

　　简单来说，选择采样算法是为了配合图像类型和使用的模型，来达到更佳的出图效果。WebUI 中提供的采样算法有十几项，但平时常用的并不多，通常没有完全适合的固定算法。

（2）平铺。

类似 Midjourney 中的 tile 参数，用于绘制重复的花纹或图案纹理（见图 3-70）。

图 3-70
Stable Diffusion 中平铺的按钮页面

（3）宽高设置。

在分辨率恒定的情况下，图片的尺寸越大，可以容纳的信息就越多，最终体现的画面细节就越丰富。如果图片尺寸设置的较小，画面内容往往会比较粗糙，这一点在 Stable Diffusion 绘制真实复杂纹理等元素时会格外明显。

（4）高清修复 Hi-Res Fix。

高清修复也叫作高分辨率修复、超分（超分辨率），是放大图片使用最频繁的功能之一。平时绘制图像一般都先采用低分辨率绘制，再开启高清修复进行放大。不同于增加图像分辨率，高清修复的本质是进行了一次额外的绘图操作。该功能开启后会出现额外的操作栏，图 3-71 是简单的操作项介绍。

图 3-71
高清修复开启后会出现额外的操作项

（5）总批次数和单批数量。

总批次数和单批数量可以放在一起来看，总批次数可以理解为同一提示词和设置项下触发几次生成操作，而每单批数量则表示每个批次绘制几张图片。因此，总的图片生成数量 = 总批次数 × 单批数量。该功能主要是为了解决出图效率的问题，类似 Midjourney 中的 repeat 参数（见图 3-72）。

图 3-72
总批次数和单批数量在 Stable Diffusion 中的位置示意

值得一提的是，调整多批次后，除了正常绘制的每张图，Stable Diffusion 还会生成一张拼在一起的格子图，和 Midjourney 默认的四格图类似。

（6）提示词相关性 CFG Scale。

CFG Scale 是用来控制提示词与出图相关性的参数（见图 3-73），其数值越高，Stable Diffusion 绘图时会更加关注提示词的内容，发散性会降低。

图 3-73
提示词相关性 CFG Scale
在 Stable Diffusion 中的
位置

该功能支持的数值范围在 0~30，但大多数情况下数值会控制在 7~12。CFG 数值过低或过高，都可能会导致出图结果不佳的情况。

（7）随机种子 Seed。

AI 在绘图过程中会有很强的不确定性，因为每次绘制时都会有一套随机的运算机制，而每次运算时都对应了一个固定的 Seed 值，也就是俗称的种子值。在 Midjourney 中，种子值的随机性达到了 42 亿种可能，即同一套提示词会获得 42 亿种随机结果。

通过固定种子值可以锁定绘图结果的随机性（见图 3-74），比如绘制了一张比较满意的图片时，可调用其种子值填写在这里，能最大限度保证原图的画面内容。

图 3-74
随机数种子 Seed 在 Stable
Diffusion 中的位置

在图 3-74 的右侧有 2 个按钮，单击骰子可以将 Seed 值重置为默认的 -1，也就是随机的状态；回收按钮则是将最后绘制的图片 Seed 值固定在这里。

3. Stable Diffusion 模型

1）模型的概念

在 Stable Diffusion 中，模型这一概念指的是对某一事物的抽象表达，它借助简化的形式来代表更为复杂的实体。根据定义，模型是对现实或抽象事物的简化再现，用于研究、预测或解释其特性和行为。

在 AIGC 领域，模型特指经过机器学习过程训练得到的程序文件。研发人员利用机器学习技术，使计算机能够从数据中提取知识，并按照人类的意愿执行各项任务。对于 AI

绘画而言，模型是通过训练算法程序，使其学习并识别各类图片的信息特征，从而实现对图像的智能处理。训练完成后，所形成的文件包被称为模型。模型在 Stable Diffusion 中也是指经过训练学习后得到的程序文件，它是对图像信息特征进行抽象表达的工具，为机器在 AIGC 领域的智能表现提供了基础支撑，图 3-75 为 Stable Diffusion 模型在 AI 绘画中的作用效果示意图。

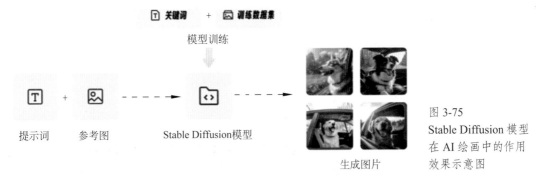

图 3-75
Stable Diffusion 模型
在 AI 绘画中的作用
效果示意图

和资料数据库不同，模型中存储的不是一张一张可视的原始图片，而是将图像特征解析后的代码，因此模型更像是一个存储了图片信息的超级大脑，它会根据使用者提供的提示内容进行预测，自动提取对应的碎片信息进行重组，最后输出一张图片。

2）常见模型解析

根据模型训练方法和难度的差异，可以将模型简单划分为两类：一类是主模型，另一类是用于微调主模型的扩展模型（见图 3-76）。

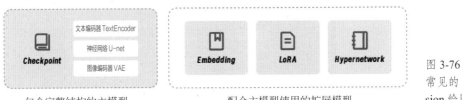

图 3-76
常见的 Stable Diffu-
sion 绘图模型

主模型是指包含了 TextEncoder（文本编码器）、U-net（神经网络）和 VAE（图像编码器）的标准模型 Checkpoint，它是在官方模型的基础上通过全面微调得到的。这样全面微调的训练方式对普通用户来说较为困难，不仅耗时耗力，对硬件要求也更高，因此用户开始将目光逐渐转向训练一些扩展模型，如 Embedding、LoRA 和 Hypernetwork，通过它们配合合适的主模型同样可以实现不错的控图效果。图 3-77 为常见模型的基础信息对比。

4. Stable Diffusion 图生图

相较于其他 AI 绘画工具，Stable Diffusion 中的图生图并非单纯地依靠参考图，而是可以在现有图片的基础上通过人工干预来实现更加稳定可控的图像重绘。

1）图生图工具解析

在 WebUI 的功能导航栏中选择图生图模块，可以看到它的页面布局和文生图页面布局基本类似，同样有提示词输入栏、按钮操作栏和参数设置栏，不同的是这里多了提示词反推、支持上传图片的二级工具栏和对应的参数设置项（见图 3-78）。

模型名称	安装目录	训练方法	常见大小	使用方法	特点
Checkpoint	\models\Stable-diffusion	Dreambooth	约2GB	WebUI顶部设置栏直接切换	最重要的主模型，效果最好，常用于控制画风，但文件体积较大，不够灵活
Embedding	\embeddings	Textual Inversion	几十KB	提示词框中输入触发关键词	最轻量的模型，适合控制人物角色，但是控图能力比较有限
LoRA	\models\Lora	LoRA	约150MB	提示词框中输入 <lora:filename:multiplier>	目前最为热门的扩展模型，体积小且控图效果好，常用于固定模型特性
HyperNetworks	\models\hyper networks	Hypernetwork	几十MB	提示词框中输入 <hypernet:filename:multiplier>	类似于低配版本的LoRA模型，因训练难度较高已逐渐被淘汰，多用于控制画风
VAE	\models\VAE	——	约300MB	WebUI顶部设置栏直接切换	作为外置模型来弥补主模型的VAE功能，多用于辅助出灰图的主模型

图 3-77 Stable Diffusion 常见模型的基础信息对比

图 3-78
WebUI 图生图模块功能布局

（1）提示词反推。

提示词反推是根据提供的图片自动反推出匹配的文本关键词，也就是图生文功能。WebUI 提供了 Clip 反推和 DeepBooru 反推两种反推操作，其区别如下。

Clip 反推：推导出的文本倾向于自然语言的描述方式，即完整的描述短句，该功能的特点是可以描述出画面中对象间的关系。

DeepBooru 反推：推导结果更多的是单词或短句，比较类似平时书写提示词的方式，该功能更倾向于描述对象特征。

（2）二级工具栏概览。

Stable Diffusion 图生图模块内置了许多二级工具栏。每款工具都是在上一个工具基础上进行衍生的，如涂鸦和局部重绘是在原生图生图基础上增加了手绘和蒙版，而涂鸦重绘又是这两款工具的结合。系统来看，所有的二级工具都是围绕图像重绘、手绘涂鸦和蒙版选区这三个基础功能所进行的重组，而 WebUI 作者是为了方便用户使用将实际操作场景

进行了细分。图 3-79 为 Stable Diffusion 文生图及图生图工具对比。

工具名称	简介	各功能间关系	重绘	手绘	蒙版
文生图	只通过提示词文本绘制图像	基础功能	☑		
图生图	结合提示词和参考图来绘制图像	文生图+参考图	☑		
涂鸦	在图像上手绘后再通过图生图进行重绘	图生图+手绘	☑	☑	
局部重绘	在手动绘制的蒙版区域内进行重绘	图生图+手绘蒙版	☑	☑	☑
涂鸦重绘	在手绘涂鸦色块的同时增加蒙版选区	涂鸦+局部重绘	☑	☑	☑
上传重绘蒙版	上传蒙版图控制重绘范围	图生图+上传蒙版	☑		☑
批量处理	图生图的批量处理	图生图+批量处理	☑		☑

图 3-79
Stable Diffusion 文生图及
图生图工具对比

在当前的数字艺术与设计领域，Midjourney 和 Stable Diffusion 无疑是两个备受瞩目的主流 AIGC 设计平台。它们以其独特的操作方式和强大的功能，吸引了众多设计师和艺术家的关注。当然，除 Midjourney 和 Stable Diffusion 这两个主流平台外，市面上还有许多其他的 AIGC 设计工具。其中一些工具是基于这两个平台的数据算法模型开发的衍生产品，它们继承了原平台的优点，并根据自身特点进行了优化和改进。同时，还有一些工具则是背靠强大的算力算法公司生成的全新系统，它们拥有较高的性能和丰富的功能。

随着技术的不断进步和应用场景的日益丰富，我国的 AIGC 设计平台也在不断完善和提高。目前，许多平台都提供了详细的教程和指南，帮助用户更好地掌握 AIGC 设计的操作技巧。通过学习和实践，用户可以逐渐提高自己的设计能力，创作出更加优秀的作品。

3.4　AIGC 技术在现代社会中的应用

在信息时代，内容的创造和传播是社会发展的关键驱动力之一。AIGC 技术的出现为这一领域带来了革命性变革。AIGC 技术利用机器学习和深度学习算法自动生成具有一定创造性的内容，从而在无须人类干预的情况下完成创作任务。这一技术不仅提高了内容生成的效率，还增加了创造性内容的可能性。

随着 AIGC 技术的不断进步，其应用领域已经从最初的文本生成扩展到图像、视频、音乐等多媒体内容的创造。在新闻编写、社交媒体内容生产、游戏设计、教育资源开发以及个性化广告等方面，AIGC 技术都展现出了巨大的潜力。然而，技术的发展同时也引发了一系列社会、伦理和法律问题，特别是在内容真实性、知识产权、隐私保护和就业影响等方面。

3.4.1　内容创作

1. 自动撰写文章

随着科技的飞速发展和人工智能技术的广泛应用，AIGC 技术在自动撰写文稿方面发挥着越来越重要的作用。这种技术显著提高和扩大了内容生产的速度和规模，还为新闻报道带来了更高的准确性和客观性。在新闻报道的多个领域，如体育赛事结果报道、财经报告和天气预报等，AIGC 技术都展现出了强大的应用能力。

在体育赛事结果报道方面，AIGC 技术能够迅速分析比赛数据，包括运动员表现、得分统计、战术布局等，自动生成详细且准确的比赛结果报道。在财经报告领域，AIGC 技术同样发挥着重要作用。《华尔街日报》等权威财经媒体已经开始利用 AIGC 技术自动生成财经文章，如实时分析股市数据、行业趋势、公司财报等关键信息，并据此生成准确、及时的新闻稿件。在天气预报方面，AIGC 技术也发挥着不可或缺的作用。通过对气象数据的深度分析和处理，AIGC 系统能够准确预测未来的天气状况，并生成详细的天气预报。

2. 生成艺术作品

在艺术领域，AIGC 的创作能力日益显现，它能为绘画、音乐和诗歌等领域带来新的创作方式和体验。通过深度学习模型，艺术家和程序员可以合作开发出能够生成特定风格作品的系统。此类技术的出现拓宽了艺术创作的边界，也让人工智能在艺术领域的影响力越来越大。

以全球知名科技公司 OpenAI 为例，其发布的文字生成视频（text-to-video）技术模型 Sora 引发了全球网友的热议（见图 3-80）。

Sora 模型的强大之处在于它能根据文本描述生成长达 60s 的视频。Sora 模型的运作原理是通过深度学习技术，将文本描述转化为视觉图像，再将这些图像串联起来，形成完整的视频。这个过程完全由人工智能完成，不仅速度快，而且质量高。这意味着，创作者只需要提供文本描述，就能获得与之相匹配的视频，大大提高了创作效率。

Sora 模型并非个例，而是人工智能在艺术领域应用的缩影。随着技术的不断发展，可以预见，未来人工智能在艺术创作中的应用将更加广泛，甚至可能改变传统的艺术创作模式。艺术家可以借助人工智能技术更好地表达自己的创意和理念，同时也为观众带来全新的艺术体验。

图 3-80
通过 Sora 模型生成的日本东京都地区的文旅宣传视频截图

3. 创意设计

AIGC 技术在创意设计领域发挥着重要作用。它助力设计师迅速创造出独特的广告、产品原型以及用户界面设计，为整个设计行业带来了革命性的变革。

在广告领域，AIGC 技术能够根据品牌特点和目标受众，快速生成富有创意的广告方案，提升广告的吸引力；在产品设计中，AIGC 技术可以根据用户需求和市场趋势，生成多种具有创新性的产品原型，缩短研发周期，提高产品上市速度；在用户界面设计上，AIGC 技术能够根据用户使用习惯和设备特性，创造出舒适、易用的界面设计，提升用户体验。

AIGC 技术还能帮助设计师在设计过程中实现跨领域、跨媒介的融合创新。设计师可以通过 AIGC 平台，借鉴其他领域的设计理念，将多种艺术形式和元素融合在一起，形成独特的创意设计。图 3-81 为 Midjourney Feed 设计师作品共享空间模块，旨在加强 AIGC 的创作交流和艺术融合。设计行业不再局限于传统封闭的设计方法和思路，而是迈向更广阔的创新

空间。未来随着人工智能技术的不断发展和完善，AIGC 将在设计领域发挥更加重要的作用。

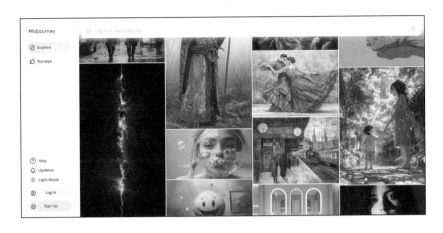

图 3-81
Midjourney Feed 作品
共享空间模块

3.4.2 教育和培训

AIGC 在教育领域的应用日益广泛，为学习和教学带来了前所未有的创新和变革。通过对原始数据进行深度挖掘和智能分析，AIGC 能够个性化地满足学生的学习需求，提高教学效果。

1. 个性化学习资源推荐

AIGC 能根据学生的学习进度、兴趣爱好和能力水平，为学生量身定制学习资源。这能提高学生的学习兴趣，让学生在适合自己的学习路径上取得更好的成果。通过对学习数据进行分析，AIGC 还能为教师提供关于学生学习状况的反馈，帮助教师调整教学策略，实现精准教学。

2. 智能答疑与辅助教学

AIGC 可以利用自然语言处理等技术，为学生提供实时在线答疑服务。无论在课堂上还是课后，学生都可以通过 AIGC 获取解答疑惑的帮助。这有助于减轻教师的工作负担，让学生在自主学习的过程中不断提高问题解决能力。同时，AIGC 还可为教师提供丰富的教学资源和教学工具，如在线课件、教学视频等。教师可以根据教学需求，灵活运用 AIGC 提供的资源，提高课堂教学质量。AIGC 还可以通过数据分析，帮助教师了解学生的学习状况，为课堂教学提供有力支持。

3. 创新教育模式

借助虚拟现实（virtual reality，VR）、增强现实（augmented reality，AR）等前沿技术，AIGC 为学生打造了一个更为丰富、沉浸式的学习体验，极大地激发了他们的创造力，让学习变得更加有趣和高效。

首先，AIGC 可以通过虚拟现实技术，为学生们创造一个超越现实的学习环境。这种学习方式让学生们能够更直观地了解知识，加深理解，从而更好地掌握知识；其次，增强现实技术为 AIGC 的教育模式增添了更多趣味性。通过 AR 技术，学生可以将虚拟元素与现实世界相结合，进行互动学习。如在学习生物课程时，学生可以通过 AR 眼镜看到细胞

的内部结构，甚至与虚拟生物进行互动，从而更好地理解生物学的奥秘。

据统计，越来越多的学校和教育机构开始引入 AIGC 技术，为学生提供更为优质的教育资源。实践表明，这种创新的教育模式不仅能够提高学生的学习兴趣和积极性，还能够显著提升学生的学习成绩和综合素质。

3.4.3　媒体娱乐

AIGC 在媒体娱乐行业的应用正推动着内容的创作、分发和消费方式的变革。在未来，随着人工智能技术的不断发展，AIGC 将在媒体娱乐产业发挥更大的作用，为行业带来更多的可能性。

1. 影音制作

随着科技发展，AIGC 技术正逐渐在影音的创作过程中扮演起举足轻重的角色。AIGC 不仅能够帮助编剧生成富有创意的故事情节、对话乃至整个剧本，还能对已有的剧本进行深入分析，预测其可能的市场接受度和成功率。

传统编剧往往需要耗费大量的时间和精力去构思故事情节、塑造角色、编写对话，有了 AIGC 技术的支持，编剧们可以更加高效地完成这些工作；在视觉效果方面，AIGC 可以生成逼真的虚拟场景和特效，使观众仿佛置身于电影或电视剧的世界中；此外，AIGC 技术可以创造出高度逼真的虚拟角色，这些角色可以模仿人类的各种动作和表情，这使得电影和电视剧中的角色更加多样化、个性化，同时也为观众带来了更加真实的观影体验。

例如，2024 年 3 月 6 日，全球首部完全由 AI 生成的《终结者 2》的翻拍版 *Our T2 Remake* 在洛杉矶进行首映。这部由 50 位 AI 领域艺术家合作创作出的作品，呈现了一个人类对抗人工智能统治的世界，探讨当代 AI 发展的影响。图 3-82 为电影"主演"Timmy the Terminator（右侧机器人）在社交平台上晒出了自己的"首映礼红毯照"。团队利用 Midjourney、Runway、Pika、Kaiber、Eleven Labs、ComfyUi、Adobe 等多个 AIGC 工具进行创作，同时不使用原电影中的任何镜头、对话或音乐，确保 *Our T2 Remake* 所有内容均为原创。

图 3-82
电影"主演"Timmy the Terminator 在社交平台上晒出了自己的"首映礼红毯照"

2. 游戏开发

在现代游戏设计中，AIGC 技术日益发挥着不可或缺的作用。它不仅能生成无限的关卡、地图或故事情节，让游戏世界变得更加可扩展，还能显著提高 NPC（非玩家角色）的智能和逼真度，从而使游戏体验更加有沉浸感和真实感。

首先，AIGC 技术能够根据预设的规则和算法，自动生成大量独特且有趣的关卡、地图和故事情节。这种生成方式极大地丰富了游戏内容，还为玩家提供了更多探索和发现的乐趣。其次，AIGC 技术在提升 NPC 的智能和逼真度方面也取得了显著成果。利用 AIGC 技术，开发者可以为 NPC 设计更加复杂的思维和行为模式，使其能够根据玩家的行为和

游戏环境的变化做出相应的反应。这样的 NPC 能够更好地融入游戏世界，与玩家建立更加紧密的互动关系，从而提升游戏体验的沉浸感和真实感。

3.4.4　医疗健康

在医疗领域，AIGC 技术被用来生成病人的健康报告和医学研究文献，这一创新性应用提高了医疗工作的效率，还通过精确的数据分析，为医疗诊断和治疗提供了更加准确的依据。

1. 生成健康报告方面

AIGC 技术通过分析病人的医疗记录、病史、检查数据等相关信息，能够自动生成个性化的健康报告。这些报告不仅包含了病人的基本健康状况，还针对特定疾病或健康问题进行了深入分析，提出了个性化的预防和治疗建议。

2. 整理医学研究数据

AIGC 技术还在医学研究的生成方面发挥了重要作用。通过对大量医学数据的挖掘和分析，AIGC 技术能自动生成关于某种疾病或治疗方法的研究报告，为医学研究提供有力的支持。这种自动化的生成方式提高了研究效率，有助于发现新的治疗方法和改善现有的治疗方案。图 3-83 为 AIGC 在医学上与传统工作流程的对比图。

图 3-83
AIGC 在 医 学 上 与 传
统工作流程的对比图

例如，心血管影像学是心血管疾病临床诊疗不可或缺的检查技术，也是实现精准医疗的基石之一，这一学科蕴含着庞大的数据，而影像大数据的技术分析恰恰需要智能化。

冠心病是威胁健康的危重慢性病之一，患者在医院进行检查时，往往需要做冠状动脉 CT 增强扫描。由于该检查需要医生至少手动处理 300 多张图像，并完成判读、评估、报告撰写及审核的工作，处理数据量大、流程长，患者从预约至拿到检查报告的等待时间较长。一站式 AI 辅助诊断的应用，使检查时间由传统的 25~40min 变成 3~5min，检查效率提高 90%，大大节约了患者的检查等待时间，提高了医生的工作效率。

随着技术的不断发展和完善，相信 AIGC 技术在医疗领域的应用将会更加广泛和深入，为人类的健康事业作出更大的贡献。

3.4.5　金融领域

在金融行业，AIGC 的应用日益广泛，深刻影响着金融机构的运营模式和业务创新。

AIGC 在金融行业的应用主要体现在风险评估、投资组合管理和市场预测等方面。在风险评估领域，金融机构可以利用 AIGC 技术，通过收集和分析大量的历史数据，建立风险评估模型，实现对借款人信用状况、市场风险以及操作风险等的精准评估；在投资组合管理方面，AIGC 技术可以帮助金融机构根据客户的风险偏好、收益要求以及市场走势等因素，制订个性化的投资组合方案，还可以实时监控投资组合的表现，及时调整投资策略，以帮助客户实现资产的保值增值；在市场预测方面，通过对海量数据的收集、整理和分析，AIGC 可以揭示市场运行的内在规律和趋势，为金融机构提供准确的市场预测信息。这些信息有助于金融机构把握市场机遇，规避潜在风险，从而制定出更加合理的业务策略。

3.5　AIGC 设计版权问题

AIGC 技术已实现了迅速的发展与广泛的应用，诸如 Midjourney、Stable Diffusion 及 ChatGPT 等先进工具，均展现出其巨大的潜力与便利性。然而，在公众对 AIGC 所展现的惊人创造力津津乐道之际，一些学者却对其持审慎态度。事实上，随着 AIGC 技术的广泛应用，关于创作版权的问题也逐渐浮现，相关事件屡见不鲜。

目前，AIGC 在制度层面的规范尚处于空白状态，这在一定程度上增加了其应用过程中的法律风险。AIGC 技术的形成与完善依赖于海量的数据训练，而这些数据中往往包含了受版权法保护的内容。因此，从创作原理到创作流程，传统的非人工智能创作工具应对策略已无法直接套用，这为法律界带来了新的挑战。鉴于此，如何在推动 AIGC 技术创新的同时，确保原作者的权益得到有效保障，并规范 AIGC 技术的合理使用，已成为当前亟待解决的问题。

3.5.1　AIGC 设计机制下衍生的版权风险与治理

相较于传统单人创作或多人合作创作内容作品的方式，AIGC 的创作模式展现出显著的不同。在 AIGC 的创作过程中，不仅涉及直接使用工具的用户，还涵盖了更具随机性的 AI 生成过程以及 AIGC 模型训练者的潜在参与。这种复杂的创作机制引入了众多的"变量"因素，使得侵权行为的表现形式愈发多样化和复杂化。侵权行为不再仅局限于对创意构思和线条的模仿与抄袭，而是有可能融入这些复杂的"变量"之中，从而增加了识别和追究责任的难度。

1. 训练数据侵权风险

当前，不同国家不同领域对 AI 训练数据的使用及使用权方面仍存在争议。以 AIGC 设计为例，其对数据的学习及模仿能力远超于人类，因此应基于创作过程深入分析，并从数据使用者角度，将侵权问题分为数据内容直接侵权风险与间接侵权风险。

1）数据内容直接侵权风险

关于数据可能存在的直接侵权风险，这里特指使用了那些具备明确法律保护的权益内容。这些权益内容特指人类创作的成果，而非自然界本就存在的景物，如自然风景、植物或天体等，它们并不涉及侵权问题。

在受权益保护的内容范畴内，包含了人类创作的艺术作品、个人形象等，这些均享有明确的所有权，如著作权、肖像权等。尽管我国现行的法律框架尚未对 AIGC 的训练过程制订明确的使用规范，但根据著作权法的相关规定，即使在不直接使用或应用于商业场景的情况下，对他人已发表的作品进行使用时，也需标明作者姓名或名称以及作品名称。

此外，鉴于当前 AIGC 在图形图像艺术作品的学习和模仿能力上远超人类，其作为数据训练的使用目的已远远超出了个人非商业用途的观赏、研究和学习范畴。因此，为确保不侵犯原著作权人的权益，需获得其明确的授权，从而有效降低侵权风险。

2）数据内容间接侵权风险

关于间接的数据侵权风险，我们注意到，即使训练者未直接利用受所有权保护的内容，但在使用数据工具的过程中，仍有可能获取到经过二次或多次传播的、具有明确权益保护的数据。特别值得关注的是，当前 AIGC 所采用的数据来源，如 Reddit、维基百科等，其中包含了大量用户生成的内容（user generated content，UGC），这些内容的审核程序相对较少。因此，尽管此类数据的发布本身可能不构成侵权，但其中包含的艺术作品二次拍照、科研内容的案例分析等内容，仍有可能被用作训练数据。此外，互联网环境中可能存在本身已侵权的作品，这些作品经过多次传播后也有可能被用作训练数据，从而带来较高的侵权风险。

2. 模型侵权风险

模型侵权风险是指经训练完成的模型所生成的数字内容或图像，存在直接侵犯他人或其作品权益之情形。

1）主体模型侵权风险

主体模型可能涵盖多种形态，包括但不限于虚拟 IP 形象、自然人肖像以及物品或建筑的设计。对于特定虚拟 IP 形象模型的训练，往往需要利用大量原创素材作为数据源。若针对某一 IP 进行模型训练，且所生成的内容与原角色设计存在显著相似性，这便涉及对原著作权人作品的改编考量，即"是否可能篡夺原作品的市场份额，从而产生市场替代效应"。若未经原著作人的明确授权，此举将面临重大的侵权风险。

而基于自然人肖像模型的训练，则涉及肖像权侵犯的潜在风险。依据《中华人民共和国民法典》第一千零一十九条之规定，任何组织或个人均不得以丑化、污损或利用信息技术手段伪造等方式侵犯他人的肖像权。未经肖像权人同意，不得擅自制作、使用或公开其肖像，除非法律另有规定。对于未经肖像权人同意的情况，肖像作品权利人亦不得通过发表、复制、发行、出租、展览等方式使用或公开肖像权人的肖像。擅自进行基于个人肖像的模型训练，不仅在使用数据阶段存在侵权风险，鉴于模型生成内容与原形象的高度相似性，还可能涉及使用信息技术手段伪造并侵害他人肖像权，且一旦传播滥用，将对当事人造成更为恶劣的影响。

2）艺术风格模型侵权风险

除了针对特定主体进行的模型训练外，还存在以特定风格为数据基础的模型训练。根据《中华人民共和国著作权法》所确立的二分法原则，即保护表达形式而不保护思想内容，尽管绘画风格的模仿在画面构图、形象轮廓及线条等方面并未完全复制原作，但其中所涉及的数据训练行为与模仿行为仍构成对原作者权益的一种挑战。

3）作为一种智力劳动的"变量"侵权风险

在全新的创作机制与流程下，除了需要警惕训练数据可能存在的滥用风险外，也涌现

出了一系列新的侵权问题。其中，尤为引人关注的是，在 AIGC 应用过程中，人类参与的部分是否应当得到充分的保护。

尽管 AI 技术在创作过程中扮演了重要角色，但不容忽视的是，AI 的创作成果并非完全由其自主生成，而是需要人类的参与和辅助。从生成艺术的角度来看，生成艺术本质上是艺术家利用一套系统进行的艺术实践，如自然语言规则、计算机程序等。这些系统以某种程度的自主性运作，有助于完成一件完整的艺术作品。在此过程中，艺术家或用户将 AI 视为一种工具，通过编写提示词、设置参数、选择模型甚至独自完成模型训练等方式参与创作。

在模型的训练方与工具的研发方选择将其开源的前提下，用户须事先对各类模型进行审慎选择，以便协助 AIGC 工具形成一个完整的自主系统。随后，用户通过编写提示词和设置各种参数，完成智能生成过程。在这一过程中，AI 工具的使用者实际上付出了一定的智力劳动，如对各类开源模型进行组合、设计提示词以及调整参数等。

对于已经商业化应用的 AIGC 设计作品而言，若不对其中涉及的提示词、参数设计等智力劳动成果加以保护，他人可能轻易地重复使用这些元素，从而生成相似甚至完全相同的作品，进而引发版权纠纷。因此，有必要对人类参与部分的智力劳动给予充分的重视和保护，同时尊重设计者自主选择是否开源其智力成果的权利。

3.5.2 AIGC 设计版权问题应对策略及建议

2023 年 3 月 16 日，美国版权局（US Copyright Office，USCO）正式发布声明，明确指出由 AI 自动生成的作品并不享有版权保护。然而，就在同年 11 月 27 日，我国首例 AI 生成图片著作权侵权案的判决书问世，其中明确认定涉案的 AI 生成内容具备"独创性"这一核心要素，彰显了创作者的智力劳动成果，并因此受到著作权法的保护。这一对比凸显了国际对于同类作品在版权保护问题上的观点分歧。

尽管 AI 绘画领域仍面临诸多版权争议与潜在的侵权风险，但其卓越的创造力为内容创作者提供了更为丰富的创作灵感与艺术表达。为此，相关部门亟须从源头上解决版权问题，确保使用者在 AI 生成内容的全过程中遵循法律法规。具体而言，可通过以下三方面来应对以 AI 设计为例的侵权风险：一是建立健全关于 AIGC 的法律法规体系，明确界定权利与义务；二是规范模型训练成果的标注工作，确保来源清晰、使用合法；三是建立社区分区机制并完善模型审查流程，以减少潜在的侵权风险。这些措施旨在促进 AI 技术的健康发展，同时保障创作者的合法权益。

1. 健全 AIGC 数据训练及工具使用法律法规

随着 AIGC 工具的普及，版权侵权纠纷日益增多。在国家战略层面，日本率先行动，其政府人工智能战略委员会于 2023 年 5 月 26 日提交草案，明确不强制要求人工智能训练数据符合版权法，此举显著促进了日本本地 AI 数据训练的发展。

鉴于当前形势，有效规避侵权风险需从国家层面着手，制定相关法律法规。不仅要及时出台如《生成式人工智能服务管理暂行办法》等宏观政策，还需结合 AIGC 技术特点，深入剖析其创作流程及机制，并精确研判可能产生的侵权风险。同时，应结合国家人工智能发展战略布局，明确内容生产的规范与法律禁区，为 AIGC 技术的健康发展提供坚实的法律保障。

此外，相关 AI 公司也应担负起责任，制定严格的研发工具使用规范。以 Midjourney

为例，其官方服务条款明确规定，年收入低于 100 万美元的公司及付费个人用户享有其创作资产的许可权。同时，得益于其在线创作机制，Midjourney 能够依据用户在线行为数据记录，有效处理侵权行为及责任认定等纠纷，实现相对可监管可追溯。

因此，国家层面应进一步细化相关法律法规，基于 AIGC 生产流程明确创作各阶段的权益边界。同时，AI 公司也应明确规范用户行为准则与权益许可，并建立可追溯的生成记录，从而在保护用户权益的同时，构建良好的 AIGC 创作生态。

2. 规范模型训练成果

为确保尊重他人的著作权，对于 AI 模型的训练数据，建议其应当保持公开性和透明度。具体而言，在训练大模型之前，相关方应将训练数据予以公示，并尊重版权所有人的权益，允许其选择是否退出训练数据集。此举旨在从源头上规避潜在的侵权风险，确保训练数据的合法性和合规性。

此外，对于开源的 AI 模型，应根据训练数据源的授权范围及训练目的，严格规范其用途，并进行明确的标注。同时，鼓励提供商业授权、独家授权等多种渠道，以促进 AI 模型训练的持续发展，并提升 AIGC 在产业应用中的整体质量。

3. 建立社区并完善模型审查

AIGC 社区平台方在汇聚大量开源内容，以便利用户学习与研究的同时，也需强化内容发布的监管与分类机制。网络社交平台作为数据的被动采集对象，可通过发布专项声明，如拒绝商业 AIGC 训练等，或设立专门的子区域，以有效保护平台内容，切实保障用户权益。创作平台则宜致力于深化创作者保护机制，对抗违规训练数据的抓取行为。具体而言，可采取在数据中植入影响模型训练的"病毒"等技术手段，通过干扰模型的训练流程，破坏图像生成的连贯性，从而遏制不规范的数据训练活动，进一步捍卫平台用户的创作权益。社区分区的完善与建立，不仅彰显了平台的立场态度，还象征着用户对其个人数据掌控权的回归。

回顾媒介演变历程，无论是传统实体媒介时期，还是电子媒介兴起后，版权问题始终是讨论的焦点与热点。随着 AIGC 技术的快速发展，内容生产的创作流程发生了深刻变革。在这一过程中，从训练数据的筛选、专用模型的训练，到创作者对 AIGC 工具的实际运用，每个环节都蕴藏着潜在的版权侵权风险。因此，针对 AIGC 技术衍生的版权问题，有必要及时推进相关制度的建立与完善。应依据 AIGC 技术的独特性以及创作流程的具体环节，逐步进行拆解分析，制定相应的应对策略及法律法规，从而有效引导行业与创作行为朝着健康、规范的方向发展。

思考与练习

1. 收集并分析运用 AIGC 进行文本或图像创作的前沿案例，分析该案例在 AIGC 技术上的工作原理和应用场景。

2. 对某一基于 AIGC 技术的设计平台进行研究，深入剖析该平台在 AIGC 技术领域的创作原理及其工具特点，完成分析后将其整理成 PPT 并作汇报。

3. 以福、禄、寿、喜四字为主题，分别运用 AIGC 技术生成系列作品，生成的作品可以是纯字体设计，也可以是字体与图画相结合的形式。

第 4 章

AIGC 字体创作

随着数字技术的不断发展，艺术与科学的关系变得越来越紧密，艺术创作的内容与方式也更加趋近多元。在当今艺科融合的新语境下，通过结合艺术和科学的方法、理念和实践，能够创造出新颖的作品、概念和解决方案。可以说，艺术与科学的融合不仅促进了创新，也拓展了人们对世界的认知和理解。

字体设计涉及人类视觉感知、心理学、印刷技术、计算机科学等多个学科领域的知识和原理，是一门兼具艺术性和科学性的设计门类。字体设计通过不同视觉要素的整合，丰富文字的形态与编排方式，传达出特定的含义与情感。随着科技的进步，数字信息技术的飞速发展，不仅改变了文字信息的传播方式，对字体设计也产生了深远的影响，字体设计的内容与表现方法也在不断创新，通过人工智能技术的应用，生成不同风格的字体原型，甚至能够完成字体设计的个性化定制，有助于设计师更快获取创意灵感，大大提高了设计效率，为字体设计注入了新的可能性和活力。

4.1 设计概述与目标设定

4.1.1 AIGC 字体设计概述

文字作为一种符号，其本身就包含着能够让人们识别的因素、意义等信息，通过对文字的排列组合，形成词语或句子，达到信息传递的目的。经过处理和转化的文字，以视觉图形或图像的形式出现在人们视野中时，更易于人们理解其中包含的信息。在现代字体设

计中，字体形态与图形元素的融合屡见不鲜，通过字体与图形在视觉上产生关联与融构，让信息传递的过程更加生动、直接甚至富有趣味性（见图 4-1 和图 4-2）。

图 4-1　Parisian Prestashop 的新字体 Prestafont　　图 4-2　Byte Bars 的字标及品牌设计　Cast Iron Design

字体与图形元素融合后所产生的独特视觉效果，使文字在一定程度上具备了如图形一般的抽象性特征，能够表达更广泛的概念与意义，不再受具体字意的限制，丰富了字体设计的创意表现形式（见图 4-3）。在实际的设计实践中，对字体进行图形化的美化修饰和创意处理，是 AIGC 字体设计的重点内容。

对于字体进行图形化的处理并不是单纯对于字体形态和字体意义的改变，而是通过图形叙事将文字本身所蕴含的信息更完整、直接地表达出来。即便是基于 AIGC 这一智能创作工具的生成式创作，实际也并未脱离字体设计本身的要求，从设计的目的上来说，这不是偏离，而是一种回归，借助图形这一视觉语言回归到字体所表达的具体意象本身。

字体设计的目标是创作具有艺术性、独特性和功能性的字体，以满足各种不同媒介场景下信息传达的需求。在数字化飞速发展的今天，面对日新月异的技术革新与不断变化的市场需求，传统字体设计方法在输出速度、种类与数量上稍显落后。如今，新一代信息技术已经广泛应用到了各个行业，艺术设计领域也迎来了数字化转型升级的时代。就艺术创作而言，人工智能为艺术创作提供了强大的数据模型，使用 AIGC 工具能够为设计提供更多创意方案。具体到字体设计领域，对于字体的形象化、意象化、装饰化的设计表现，能够借助 AIGC 工具在较短的时间内生成，带来全新的视觉效果，并且拓展字体设计的创作方式与应用场景。例如，设计师使用 Midjourney 以常见的英文字母为基础进行生成式创作，在短时间内产出不同的设计方案，也使普通的字母有了更多材质和结构上的变化（见图 4-4）。

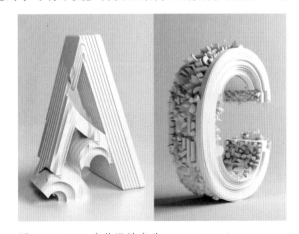

图 4-3　Materia 首字母"M"的 48 种装饰变体　　图 4-4　AIGC 字体设计实验　Stephen Kelman

不仅如此，通过不断地机器学习，AIGC 的模型数据也会越来越丰富，生成的设计图也将会更加精准，更加符合设计者的创意构思。

4.1.2 AIGC 字体设计目标

当今时代是数智化的时代，新质生产力的发展为生产要素、科学技术、产业形态等方面带来了新的变革。设计作为服务于经济社会发展的一种手段，广泛利用人工智能技术进行创作和辅助设计工作，不仅有助于激发行业活力，还能够为相关领域的具体实践提供更多解决问题的思路与方法。

字体设计作为一种信息传达与艺术表达的形式，面对产业变革与社会需求，借助人工智能进行创作是字体设计内涵发展与外延拓宽的重要尝试。因使用工具、设计方法、设计逻辑均存在差别，AIGC 字体设计与传统字体设计的目标存在不同之处，不可混为一谈。下面将 AIGC 字体设计目标归纳如下。

1. 优化视觉传播效果

基于人工智能的技术可以帮助设计师实现个性化设计，利用 AIGC 技术中的 Seq2Seq 模型以及多模态模型，能够全面分析已有数据，根据用户的偏好和需求生成定制化的设计方案。在字体设计领域，可以利用人工智能分析用户的数据和行为，形成符合设计对象特性的艺术处理，增强文字传播效果，为用户推荐最适合他们的字体设计方案。

2. 辅助设计创意形成

人工智能可以用于生成式设计，即通过训练模型来生成新的设计方案。例如，可以利用生成对抗网络生成各种类型的图像，或者利用序列生成模型来生成文字描述或设计构思。这种方法可以帮助设计师在创作过程中获得新的灵感和想法。

3. 提高整体设计质量

人工智能可以用于自动化设计过程中的一些重复性任务，如布局设计、颜色选择、图形生成等。通过训练机器学习模型，可以使计算机理解设计师的意图，并根据指定的参数自动生成设计方案，从而提升字体创意的针对性与准确性、优化设计过程、提高整体设计质量，高效高质地完成设计方案的输出。

4. 提供更多设计方案

设计行业还可以利用人工智能开发智能辅助工具，帮助设计师更好地完成设计任务。这些工具可以包括智能建议系统、自动纠错工具、设计优化算法等，可以根据设计师的需求提供实时的建议和反馈，帮助设计师更快地找到最佳的设计方案。

利用人工智能技术，使字体设计能够有更加高效、快捷、多样的艺术表现，在实现字体基本功能的基础上，给予受众更丰富的视觉体验，是 AIGC 字体设计目标的核心。另外，设计者对 AIGC 这一新技术在设计领域的应用应有正确的认识，利用人工智能进行字体设计创作，并不是期望其能够完全替代人类劳动，而是通过 AIGC 技术在当下和外来承担更多启发创意和辅助设计创作的功能，帮助设计师提高工作效率和作品质量，通过技术的革新与应用来解决问题。

4.2　AIGC 字体设计原则

　　进行字体设计的前提是必须明确所表达的信息内容，并且遵循一定的设计原则进行合理的设计编排，从而创作出艺术性与实用性兼具的字体，以适应不同的媒介与应用场景。

　　在这个数字技术飞速发展的时代，人工智能具备广泛的应用前景，影响着各行各业的发展。AIGC 作为一种具有巨大潜力的技术，正在不断改变图像内容创作的方式，比如借助 AIGC 能够生成创意插图、图案设计、动态图像等艺术作品，AIGC 还可以辅助艺术创作，为设计者提供创意思路与设计参考。

　　虽然本书中讨论的字体设计是基于 AIGC 技术及相关工具的"生成式创作"，但并不代表完全抛弃传统的字体设计原则。对于字体设计而言，可以将 AIGC 看作一种观念和工具。AIGC 字体设计在传统字体设计理念与原则的基础上，根据设计者的独创性意念与构想，利用数字模型与人工智能算法，生成具有艺术感染力的字体设计作品，并且达到良好的信息传达功能。

4.2.1　可读性与易识别性

　　可读性指的是人们在阅读文字的过程中能够准确、流畅地理解其中包含的信息及其含义。基于字体设计的可读性原则要求，在对其进行设计时，需要充分考虑具体的使用场景和功能需求，确保字体是易于辨认且易于阅读的。遵循字体设计的可读性原则，具体包括字母或笔画形状的清晰度、间距的合适性、搭配与组合的逻辑性以及整体设计排版的舒适性等。例如，在人们日常生活中经常能看到的宣传招贴上，文字是不可缺少的视觉要素，为了传达特定信息，在招贴中使用清晰、简洁、较少装饰的字体更佳（见图 4-5）。因此，可读性原则要求设计者在字体设计过程中应反复观察和检视，保证字体具备独特风格特征的同时做到准确、直观地传达信息。

　　易识别性是指字体的形态是否容易被识别出来，具有良好识别性的字体，不受背景、颜色、尺寸的限制，任何情况下都能保证清晰准确。在字体设计中，如果说可读性使字体及其组合能够被读者流畅阅读和轻松理解，那么易识别性则要求字体设计必须创作出准确的字符形状，避免因为模糊、混淆或难以辨认而导致识别困难。例如，城市道路上的标识文字需要足够大的字号与较粗壮的字形展示，便于司机快速识别，以提示交通相关信息。因此，在对字体进行设计时，要准确把握字体粗细、大小、比例以及使用场景，使字体具备良好的视觉传达效果。

图 4-5　《黑猫白猫》影片宣传招贴

4.2.2　多样性与可扩展性

　　视觉设计能够丰富信息传达的方式与表现形式，字体设计的多样性原则正是为了适应信息传达的多样性要求而提出的，根据不同的设计需求、载体与使用场景，

通过创新和多样化的方式来创作不同风格、特点和用途的字体，是强化文字信息传达表现力的有效方法。在设计过程中，遵循字体设计的多样性原则能够适应更多应用场景，如广告设计、书籍设计、文创设计、品牌形象设计等领域，针对不同需求和不同的应用场景进行定制，以丰富的字体形式满足设计多样化需求，达到最佳的视觉效果和传达信息的目的（见图4-6）。另外，多样的字体设计还能够促进创意的交流与碰撞，为设计者提供灵感来源与设计建议，推动字体设计领域的创新与发展。

图 4-6
大白兔品牌定制字体（来源：汉仪字库）

　　汉仪大白兔定制字体沿用大白兔品牌标志字体中的"装饰圆点"设计方式，字形在方正的基础上保留了向右微微倾斜的形态特征，使字体既有标题文字该具备的画面感，又能适应排版整齐、均衡、易读的需求，还与品牌标志有着较高的匹配度，整体字形显得富有动感和活力。在字体笔画方面，"方圆兼济"的笔画特征，体现了中国书法文化中的方圆之道。而且，汉仪大白兔定制字体的笔画造型与大白兔奶糖的造型与质感十分相似，能够给予消费者较强的吸引力和记忆点，强化了大白兔的品牌形象。

　　字体设计的可扩展性指的是字体针对需求变化而提供的一种适应能力。具有良好可扩展性的字体，能够在不同的情境下灵活应用，并且可以方便地进行扩展和定制，当需求改变时，字体系统不需要修改或者少量修改就能应对和满足新需求。随着现代社会信息化、网络化、智能化高速发展，媒介种类和数量在不断增加，媒介的融合给设计行业带来了更多的创作可能性与挑战。面对不同媒介与用户需求，"一致性体验"成为设计中需要关注的重点内容。字体设计的应用离不开媒介的支持，可扩展性成为控制设计一致性的重要考量。例如，在品牌设计中，品牌标准字有着一致的风格与规范的使用标准，为了适应品牌形象的构建和传播的要求，在宣传物料、办公用品等不同应用场景会使用相同的字体来达到提升辨识度、强化品牌形象的目的（见图4-7），这就要求设计者在品牌标准字体设计与开发的过程中遵循可扩展性原则，确保设计出来的字体能够在不同的媒介场景中妥善应用。

图 4-7
思乐冰（Slurpee）全新字体设计与应用

思乐冰（Slurpee）是一款由 7-11 便利店专研的碎冰饮品，只在 7-11 便利店贩售，同时也是注册商标。设计工作室 Safari Sundays 与字体厂商 Grilli Type 协作，为思乐冰开发了一款名为"SWERVE"的标题字体，此外，它们还推出了吉祥物"Styles"，吉祥物由字母 S 组成，并与思乐冰的形状相匹配，其设计融入了霓虹般的色彩、格纹元素、全新标语以及大胆而独特的配色方案，恰如其分地彰显出了每个人内心深处那份纯真的孩子气。思乐冰这次的设计更新，使品牌拉近了与年轻受众群体的距离，并且建立起了更紧密的联系。

4.2.3 传达性与美学性

在设计领域中，传达性要求设计作品能够有效地传递所要表达的信息，其中不仅包括文字信息，还包括视觉元素与交互体验。字体设计更加注重理念与情感的传达，通过对字体线条、结构、色彩等要素的合理设计，传达出特定的情感、风格或个性特征，使其能够更好地融入与应用到不同的场景中。不同的字体种类、形状以及风格能够带给人们不同的感受，使人们在理解其意义的同时感知到字体视觉表现上的情感指向。无衬线字体笔画平直、粗细均衡、可塑性强，给人一种稳重、理性、正式的感觉；而衬线字体笔画精细、字脚带有装饰、风格突出，给人一种精致、时尚、文艺的感觉。这种"感觉"实际上就是字体设计传达给人们的视觉信息所引发的情感联想。掌握好字体设计的传达性，有助于设计者针对设计主题、设计目的和受众群体，设计出具有表现力和吸引力的字体，激发联想、引起共鸣，达到最佳的信息传达效果。

与其他设计形式一样，字体设计同样以追求美学性作为设计目标之一，它体现了字体笔形、结构以及整体设计呈现出的美学特质和艺术价值。字体设计不仅有传达信息的功能，还是一种艺术表达，甚至是文化传承的载体。通过对字体元素的精心设计和组合，可以使作品呈现出一定的艺术特色与审美价值，引领人们对美的认知和体验。因此，字体设计应考虑到美学因素，遵循形式美法则，如字体的对称与均衡美、节奏与韵律美、变化与统一美等，以确保字体设计的形式美感，并且使其在不同应用场景中均保持美观。同时，字体设计也受到文化与历史的影响，具有特定文化内涵和历史意义的设计作品往往能够引起人们的共鸣和赞赏，反映某一时期的文化特点和审美趋势（见图 4-8）。设计者在创作实践中

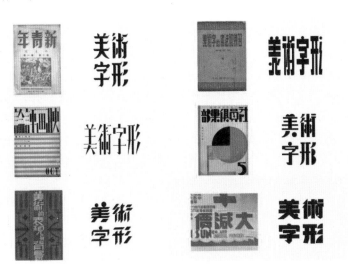

图 4-8
《复古美术字再造》 魏荣辰

可以充分吸取传统文化，将其融入字体设计中，创造出具有文化内涵和美学特征的作品，给予受众多样的美感体验。

4.2.4 独特性与个性化

独特性指的是设计作品中所具备的与众不同、独具特色的特征。在设计过程中，创意为设计的呈现方式提供了更多可能。可以说，独特性是创意思维在实际设计实践中的体现和延伸。独特性是字体设计的多样性、传达性、美学性等原则的体现与应用，也是避免设计同质化的手段。字体作为视觉传达的基本要素之一，承担着增强视觉美感的功能，这就要求字体应当具备独有的特征，赋予设计作品新奇的视觉吸引力，给予受众赏心悦目的视觉感受，以便人们能够轻松地将其与其他字体区分开来，使字体具备良好的识别与传达效果。在品牌视觉识别系统中，字体设计对于品牌的辨识度和记忆度有着很大的影响，独特的字体能够帮助品牌快速在受众心目中建立起风格鲜明的形象，增强品牌的市场竞争力（见图 4-9）。另外，把握字体设计的独特性要结合设计的目标、内容与要求进行，切忌盲目追求形式上的与众不同，充分考虑字体应用的领域与受众群体的特点，才能更好地实现字体的功能。

图 4-9
OPPO 全新品牌视觉识别系统设计
Stockholm Design Lab

著名品牌设计机构斯德哥尔摩设计实验室（Stockholm Design Lab，SDL）为 OPPO 创造了一个全新的品牌形象，包括品牌定制字体、品牌标准色、布局和排版系统等在内的全新品牌视觉识别系统设计，统一了品牌的表达方式，有助于 OPPO 在激烈的全球竞争中脱颖而出。

为了突出视觉表现效果，更直观、清晰地将信息传达给受众，在实际的设计中，字体的形式与内容往往需要根据需求进行规划与调整，保证字体独特性的同时，还要注重个性化的展现。这种个性化首先与字体设计的主题相关联，如果是年轻、时尚的设计主题，那么就需要设计现代、前卫的字体与之匹配；而如果主题要求是传统、高端的，则需要设计经典、优雅的字体。其次，字体设计的个性化还与用户需求有着密切关系，需要考虑用户喜好、使用习惯和使用场景，有时甚至需要个性化定制来满足主题要求与用户需求。品牌设计中常常以字体独特的风格特征赋予品牌特色与个性，通过定制使品牌拥有专属字体，强化品牌的识别性，从而形成差异化竞争优势（见图 4-10）。

Omsom 是一个来自越南的东南亚风味食品品牌，旨在给家庭厨房带来"餐厅品质的亚洲风味"调味酱料，俏皮独特的品牌字标与明亮活泼的色彩相得益彰，能够激发消费者的感官体验，使产品在商店货架上更加易于被消费者辨认，也有利于打造品牌的差异化特征。

而艺术展览、民俗集会等主题活动，则需要根据主题要求设计字体，突出文化内涵与艺术感染力（见图 4-11）。事实上，追求字体的个性化是为了更方便地契合设计需求，过程中应根据设计内容和表现需求进行调整，同时不要破坏字体的可读性与信息传达功能，以免造成认知与理解的偏差，违背了字体设计提升文字传达力与辨识度的本意。

图 4-10
Omsom 调味品品牌设计　Outline

图 4-11
广州美术学院 2023 年毕业设计展览主视觉海报

2023 年，广州美术学院毕业设计展览主视觉海报，以手工制作的缠绕电线元素构成文字，颇具趣味性和视觉表现张力。其创意的出发点是鼓励学生跳出技术局限，以不同的视角看待和理解人工智能以及各种新技术的发展所带来的各种现象及问题，展现了广州美术学院学子对于当代艺术和社会问题的关注。

以上原则在字体设计过程中都起着至关重要的作用，有助于设计者明确设计前提、理清设计思路。AIGC 作为一种智能创作工具，借助其生成、设计字体，要求设计者必须对字体设计的原则有着较好的理解与把握，确保设计出实用性与审美性兼具的字体，在保证字体基本功能的基础上，以更多的创新理念带给人们不一样的视觉享受与审美体验。

4.3　AIGC 字体设计方法

AIGC 的数字化特征使其拥有强大的协作能力，能够更精确、高效地辅助设计。在前文的设计概述部分，本书已经明确了 AIGC 字体设计是对字体进行图形化的修饰、美化以及创意处理，在设计过程中借助人工智能生成技术，赋予设计过程更高的智能化与自主性，通过机器学习、模型训练、智能算法等方法自动生成设计方案。

AIGC 具有强大的学习能力，在图像生成及字体创作领域，一般有两种生成模式，一种是能够依据人们定义的规则、参数生成图像；另一种是通过分析某一图像数据的特征与模式，从而形成新图像。无论是哪种生成模式，对于设计实践来说无疑都是高效且有强大

辅助作用的。就字体设计而言，传统的字体设计方法在一定程度上并不能满足 AIGC 字体设计的创作需求，随着工具的变化，设计执行层面的大部分前期工作均可以通过数字模型实现，设计者要做的是学习如何将脑中的创意归纳整理成完整的、逻辑性强的设计表述，探究如何能够与 AI 工具进行有效"对话"，生成优质的设计作品，实现良好的人机交互。依据目前的 AI 技术发展情况和 AIGC 创作模式，结合 AI 工具进行字体创意的相关实践，AIGC 字体设计的方法可以大致分为生成创作法与混合创作法两种。

4.3.1　生成创作法

目前，设计领域中对于 AIGC 工具的运用，常见的生成创作模式有文生图和图生图两种。

1. 文生图

文生图是 AIGC 的主要方向之一，如今在内容生产领域已经有了较为广泛的运用，影像艺术、绘画艺术、设计创作中都已出现了利用 AIGC 的文生图技术生成作品的相关实践。2023 年，丽水摄影节设立了国内首个 AI 影像艺术奖项，以"无中生有：AI 与艺术的融合"为主题展出了许多创意十足的 AI 影像艺术创意作品（见图 4-12），也让人们看到了文生图技术强大的个性化内容生成能力。

图 4-12 《建筑师的行李箱》 周伟

如果把 AIGC 生成式创作的过程比喻为一部影片的拍摄，那么设计者就像是统筹全局的影片导演，而 AI 工具则是执行拍摄操作的摄影师。导演通过语言文字的描述传达自己的想法与感觉，再由担任摄影师角色的 AI 工具将导演对于拍摄的想法转化为视听内容，最终形成一部完整的影片。简单来说，文生图技术通过理解文本与图像之间的关联性，来实现文本到图像的跨模态生成。不仅如此，文生图还有着稳定的扩散过程，能够根据文本提示对生成的图像进行调整，最终形成高质量且具备创意的图像。目前，主流的文生图生成模型有 Midjourney、Stable Diffusion 等。

下面使用 Midjourney 做一组创意字母，帮助大家理解文生图的过程。

在 Midjourney 界面中，文生图的指令为 /imagine（见图 4-13），在右侧底部对话框中输入此指令，在 prompt 后输入文本描述的提示词，等待模型运行并生成图像（见图 4-14）。

图 4-13
文生图指令
/imagine

图 4-14
提示词描述

　　下面以英文字母 Y 为设计对象，以气球作为材质表现，马卡龙配色，梦幻风格，生成 3D 逼真效果，对提示词文本进行详细的梳理整合后，输入文本，最终生成一组字体设计作品（见图 4-15）。图像生成后，可以根据需求选择重新生成或者基于某张图像单独改进或者生成大图，界面中生成图像下方的按钮与图片相对应，U1~U4 按钮能够将四张小图单独生成大图，V1~V4 按钮能够根据所选择小图再次生成不同风格，改进图像质量与效果后的作品如图 4-16 所示。通过这一案例，读者对于文生图的含义与操作流程已经有了一定的认知和理解。

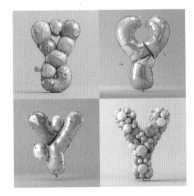
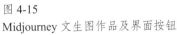

图 4-15
Midjourney 文生图作品及界面按钮

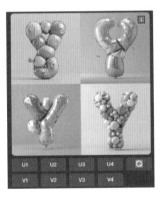

图 4-16
优化后的 AIGC 字体设计作品

　　除了 Midjourney，现阶段最受欢迎的 AIGC 工具当属 Stable Diffusion。Stable Diffusion 功能强大，它的优势在于完全免费及开源，使用者能够在原有的项目代码和模型权重的基础上进行二次开发，丰富且多样化的相关模型及扩展插件更好地满足使用者的创作需求，

而且 Stable Diffusion 还有着更加精细的技术细节控制，能够给予使用者更广阔的创作空间。在生成式创作方面，Stable Diffusion 同样具备文生图的模式，其生图效果是由提示词、参数设置、模型三者共同决定的，其中，提示词决定画面内容，参数设置决定图像的预设属性，模型决定图像风格。

在这里将 Stable Diffusion 文生图模式的操作方法简要叙述如下。

（1）提示词输入：提供一段提示词描述文字，明确表达想要生成图像的主题、内容、场景、风格等要素。需要注意的是，由于文字与图像不属于同一模态，为确保生成的图像更加符合预期效果，提示词描述应尽可能清晰、具体。还需注意的是，Stable Diffusion 的提示词有正向提示词与反向提示词两种，共同约束模型的生图行为，需要使用者根据生图需求具体调整。

（2）参数设置：提示词输入完毕后，接下来关键的步骤是精细调整 Stable Diffusion 模型的各项参数设置。这些参数的调整将直接影响最终生成图像的质感、艺术风格以及细节丰富度。

（3）模型运行：运行 Stable Diffusion，模型将会根据用户输入的描述性文本以及精心设置的参数，经过一系列复杂的迭代计算过程，最终生成与提示词描述文本紧密契合、细节丰富的图像。

（4）查看结果：生成的图像将显示在指定位置，用户可查看图像内容与图像质量是否符合设计预期，选择保存图像或者进一步编辑、优化图像，以得到更精确的生图效果。

2. 图生图

图生图是一种基于人工智能算法的技术，它的原理主要基于深度学习和神经网络。能够根据用户提供的原始图像，使用神经网络算法分析大量的图像数据，自动推断出图像中蕴含的规律和特征，并生成一张全新的图像。简单来说，图生图就好比"按图索骥"，让 AI 工具在图像信息的基础上，学会依据图像信息进行更有针对性和个性化的创作。

在图生图的过程中，AI 工具会以海量的图像数据来训练模型。在这一过程中，模型能够发挥深度学习的优势与能力，从一种图像样式转换到另一种图像样式。在 AI 图生图的系统中，创作者输入的提示（如文本描述），首先被处理成数字信息，然后将这些数字信息与随机生成的图像（通常包含噪声）一起输入模型中，用这些数字信息来指导那些不清晰的图片变得更清晰，同时把创作者的描述也加进去，这就是"降噪"的过程。在这个过程中，模型会逐渐生成一些包含创作者提示信息的图像，最终生成一张真实、清晰、完整的图像。

作为 AIGC 的一项重要技术，扩散模型在图生图过程中发挥了核心作用。扩散模型模仿物理过程中的分子扩散现象，通过逐步向图像添加噪声（扩散）来工作，然后在每个步骤中学习如何去除噪声和恢复结构（逆扩散），从而生成图像。这种方法的显著优势在于能够生成高保真度的图像，与此同时，还能较为精确地保留提示词描述文本中的关键信息，并在生成的图像中有所呈现，确保了生成图像内容的准确性与丰富性。

在 AIGC 字体设计生成创作法中，图生图的代表模型与工具是 Stable Diffusion，它是一款具有稳定扩散算法的 AI 模型。与纯粹的文生图不同，Stable Diffusion 图生图在文本数据转化为图像数据的基础上，以一张源图片作为额外的数据输入条件，此时文本与图像

同时作为"逆扩散"的起点，逐步生成目标图像。在生成结果方面，与 Midjourney 不同，Stable Diffusion 更适合汉字的创意设计，它不局限于传统的字体形态与固有结构，通过字形图片与模型参数进行生图，以汉字的字形作为生成图像内容的核心，将普通的字体转变为风格独特的艺术字体和创意字体，甚至能够结合场景，使生成的图像内容更为统一、和谐（见图 4-17）。

在文字渲染、细节表现以及图片质量方面，Stable Diffusion 有着较强的控制能力，它的图像修复（inpainting）和图像扩展（outpainting）功能是目前 Midjourney 不具备的。图像修复功能可以支持调整现有图像的某些部分，而应用图像扩展功能，能够在现有的图像边界之外生成新的细节内容，方便设计者针对 AI 模型生成的图像进行更加深入细致的"刻画"。不仅如此，Stable Diffusion 还有丰富的参数和滤镜效果，使设计者能够根据需求调整字体的外观和氛围。对于 AIGC 字体设计，尤其是对于中文字体设计来说，Stable Diffusion 显然比 Midjourney 更适合。

本书使用 Stable Diffusion 做主题为"春天"的创意字体设计，通过实践操作感受图生图的过程与效果。

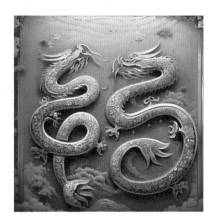

图 4-17　《双龙呈福》　李志轩

（1）选好大模型。首先进入 Stable Diffusion 界面，选择符合设计需求的大模型。大模型决定了生成图像的风格，需要设计者根据设计主题合理选择，这里选择的是一款写实风格的 AI 模型。选好大模型后，加载选中模型（见图 4-18）。

麒麟-revAnimated_v122_V1.2.2.safetensors [419　▼

图 4-18　Stable Diffusion 模型

（2）输入提示词。正面提示词的结构一般为画质词、风格和场景中的物体。当前设计目的为生成以 Spring 为主体的字体设计作品，并期望生成后的图像内容中呈现与"春天"关联的场景。通过梳理思路，确定提示词文本内容，正面提示词包括蓝天、花朵、草地、森林、春天、露水、盛开的花朵、苔藓微景观，负面提示词一般填写图像中不期望出现的元素与内容，还可以利用负面提示词控制画面质量和画面效果，使模型生图的过程和结果更加规范、精细，更加符合预期（见图 4-19 和图 4-20）。

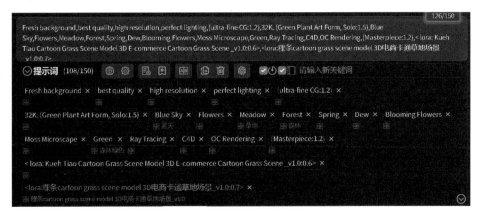

图 4-19
正面提示词
操作界面

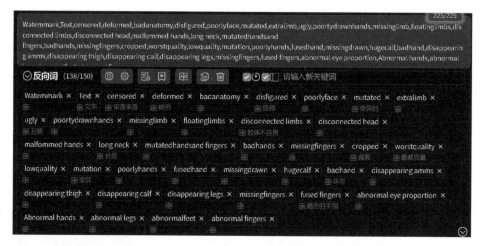

　　提示词权重：在 Stable Diffusion 中，提示词权重关系也能影响最终生成图像的画面内容与元素展现。简单来说，提示词越靠前，权重越大，画面就越容易呈现与之相关的元素或形象。除了以位置前后增加和减少提示词权重外，在具体的操作中，也可以用符号来控制。以本案例主体 Spring 为例，符号控制提示词权重如下。

- (spring)：将权重提高 1.1 倍。
- ((spring))：将权重提高 1.21 倍（=1.1×1.1），乘法的关系，叠加权重。
- [spring]：将权重降低至 90%。
- [[spring]]：将权重降低至 81%，乘法的关系。
- (spring :1.5)：将权重提高 1.5 倍。
- (spring:0.25)：将权重减少为 25%。

　　（3）设置生图参数。生图参数是 Stable Diffusion 中用于控制图像生成过程的一系列设置和选项。设计者可以根据自己的需求调整图像的各个方面，从而实现更精确的图像生成结果，其中需要特别注意迭代步数（steps）、采样方法（sampler）和画面参数。

　　迭代步数可以理解为 Stable Diffusion 生图过程中的步骤数。一般来说，迭代步数越多，生成的图像画面细节越多。需要注意的是，迭代步数不是越多越好，需要依据计算机的配置设定，以确保能够成功生图。本案例设置迭代步数为 20~25 步。

　　在生图过程中，Stable Diffusion 是通过多次去噪生成新图像的，采样方法可以简单理解为 Stable Diffusion "绘制" 图像的过程。面对同样的提示词文本，不同的采样方法生成的图像细节存在差别。因此，在设置生图参数时，采样方法的选择尤为重要（见图 4-21）。本案例操作中使用的是 DPM++2M、DPM++3M SDE、Euler a 这三种采样器。这三种采样器能够呈现较好的色彩感受与清晰、丰富的背景细节。

　　另外，通过画面参数的调节，可以调整出自己想要的图片大小分辨率，其他参数保留默认设置即可（见图 4-22）。

　　（4）使用模型生图。这里使用的是 ControlNet（控制网络）模型，这是一款能够实现精细控制的功能插件。由于 Stable Diffusion 不能精确识别较为复杂的字体形态特点与结构，在使用模型进行生图操作之前，需要预先设计字体轮廓，并且将图片导入模型，勾选启用、完美像素模式和允许预览（见图 4-23）。

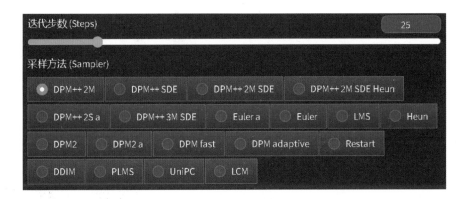

图 4-21
迭代步数与采样
方法界面

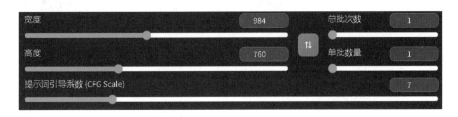

图 4-22
画面参数界面

图 4-23
字体轮廓图片及
模型界面

接下来在模型的控制类型中勾选 Lineart（线稿）自动加载模型，调整 ControlNet 的权重（见图 4-24）。权重越高，字越明显；权重越低，字越不明显：调整引导介入时机代表第几步介入对画面的影响，引导终止时机代表第几步退出对画面的影响。

最后单击生成，获得以 Spring 为主体的创意字体设计作品。可以根据需要进行保存或进一步编辑（见图 4-25）。

如果对于生成的图像内容与效果不满意，Stable Diffusion 模型还支持继续生成优化，以提供更多结果选项。不仅如此，设计者还能够通过修改提示词完善和优化生成图像，来达到更佳的生图效果。

图 4-24　字体轮廓图片及模型界面

图 4-25
使用 Stable Diffusion 生成
的 Spring 创意字体设计
作品

3. 图生文生图

除了文生图、图生图之外，在使用 AI 工具进行字体设计时，还可以通过"图生文生图"的方式，只需要一张意象风格图像，借助 AI 工具即可快速生成与参考图像风格一致的作品。这种 AIGC 设计创作的方法，有点类似常规设计实践中设计概念与创意推导环节，通常在这一阶段，设计者会进行头脑风暴，并根据前一环节调研内容进行分析，结合设计参考案例，最终产生各种设计概念和创意，并通过手绘草图、数字化图示等方式展现。在 AIGC 字体设计领域，利用图生文生图的方法，使 AI 工具能够为设计者快速高效地提供多种设计方案，包括多种构图、内容、配色等思路，以便于更好地开展设计实践。

图生文生图的操作可以借助 Midjourney 完成，大致的操作流程为：参考图—提示词—新图像。图生文生图需要向 Midjourney 引入参考图，这一过程即为"垫图"。

从前文中利用文生图与图生图生成创意字体的实践中，不难发现，在很多情况下，仅凭输入的提示词并不能完全描述设计者所期望绘制的画面内容，而且这种简单的"人机对话"方式，AI 工具对于提示词也不可能做到如同人与人交流那般"理解"，因此往往导致生成的图像与设计者的想法达不到很高的适配度，尤其是在艺术风格与视觉表现方面，这也是目前 AIGC 艺术创作过程中普遍存在的现象。

随着模型和算法的不断完善，目前在 AIGC 创作中，垫图是一种非常实用的技巧，能够帮助设计者在使用 AI 工具进行设计创作时获得更优质、更精确、更贴切的生图效果。在一定程度上弥补了文生图、图生图在艺术风格和视觉表现方面的缺憾。

在 Midjourney 中，垫图可以提供给 Midjourney 关于设计者想要生成的图像的更多信息，通过相关指令解析图片内容，将图片信息转化为文字信息，从而生成新图。不仅如此，还可以通过调整垫图的大小、位置、方向和颜色等参数来对 Midjourney 生成的图像进行优化和改进，从而精准生成与参考图效果相似的、更符合设计者期望的新图像。接下来使用图

生文生图的方法，利用 Midjourney 做一组创意字母，帮助大家理解"参考图—提示词—新图像"的过程。

首先选择合适的参考图，明确图像内容、场景构图、色彩搭配等设计需求。在本案例实践中，首先确定设计目标是设计一款具有节日氛围的 C4D 创意字体海报，字形活泼，色彩丰富，风格现代，海报整体基调充满活力和吸引力，适宜应用于社交媒体与数字广告等领域。基于以上设计目标，所选参考图如图 4-26 所示。

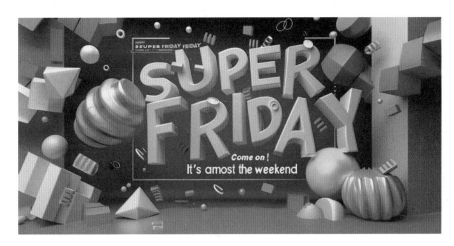

图 4-26
图生文生图参考图

如果想达到图生文生图的效果，那么首先需要获得参考图的提示词描述文本，在 Midjourney 输入"描述"指令 /describe（见图 4-27）。

图 4-27
输入 /describe 指令

上传需要被描述的参考图，Midjourney 会根据上传的图像进行描述，使图像内容转换为文本内容（见图 4-28 和图 4-29）。此时，Midjourney 已经根据上传的参考图生成了四段文本，从中选择一条符合设计构思的文本描述，作为下一步文生图的提示词描述文本。

本案例选择第二条图生文文本作为提示词的主要内容，再结合其他几条文本，对提示词进行扩充和丰富。在这个过程中，设计者也可以根据最初定位的设计目标与设计需求，合理编辑提示词文本，为下一步文本生成图像做好准备。

由于之前设定好的设计目标是生成一款具有节日氛围的 C4D 创意字体海报，这里将原本的 Super Friday 主题文字替换为 Happy Holiday，然后添加一些风格提示词并且增加细节描述，使下一步文生图的风格效果与参考图之间具有较高的相似度。

提示词：3D illustration of colorful shapes and letters spelling "HAPPY HOLIDAY" with purple background, yellow and orange color palette, add gifts boxes and balloons, digital art style, bright and vibrant colors, playful elements, vibrant use of light and shadow, colorful animation stills, bold typography,modern style,energetic and inviting. --ar 2:1

图 4-28
上传参考图

图 4-29
/describe 指令将图片内容转化为文本内容

在 Midjourney 底部对话框中输入文生图指令 /imagine，在 prompt 后面输入参考图的链接，再输入编辑好的提示词描述文本（见图 4-30）。此处注意图片链接与提示词文本之间需要以空格隔开，否则 Midjourney 将无法依据参考图的提示词文本描述生成相应的新图像（见图 4-31）。

图 4-30　在 /imagine 指令下输入参考图链接 + 空格 + 提示词描述文本

到这一步，设计者利用 Midjourney 完成了"获取图像内容描述文本—完善文本描述—基于原图和提示词文本生成新图像"的"图生文生图"操作流程，利用生成后的图像，能够带给设计者更多的设计灵感，更好地辅助设计实践。图像生成后，可以根据需求使用 U1~U4 按钮与 V1~V4 按钮，对生成后的图像再做更加细致的生成调整，或者也可以通过再进一步细化提示词的描述细节，重复操作，获得更加精细、更加多样的创意字体设计作品（见图 4-32）。

图 4-31
生成与参考图风格相
似的图像

图 4-32
最终生成的几组风格
相似、视觉表现不同
的创意字体海报

4.3.2　混合创作法

混合创作法是指将人工智能技术与传统艺术媒介相结合，共同进行创作。由于 AI 模

型能够学习和模仿大量图像数据，其生成的图像可能包含新的元素及其组合，或是较为前卫的艺术风格，因此借助 AI 工具生成的图像素材，往往具有多样化的表现形式，甚至能够展现一定的创新性，以帮助创作者拓展思路、提供新颖的创作灵感。这种创作方法不仅展现了艺术与技术的跨界融合，还彰显了人类创造力与机器智能的和谐共生。

例如，创作者可以利用 AI 工具生成图像素材，依据个人风格和创作意图，在图像素材基础上进行手工绘制、数字编辑或者与其他艺术创作手法相结合，对图像素材进行进一步的完善、加工或者改造，从而创造出风格突出、效果独特的融合型艺术作品（见图 4-33）。

图 4-33
第 55 个世界地球日主题海报（来源：自然资源部宣传教育中心）

2024 年 4 月 22 日是第 55 个世界地球日，宣传主题是"珍爱地球 人与自然和谐共生"。自然资源部宣传教育中心使用 AI 技术辅以 Adobe Photoshop 等软件进行文字编排，设计制作了部分宣传海报。

设计创作领域对于 AIGC 的探索从未停歇。2024 年，由山东工艺美术学院联合主办的"画龙点睛"全国生成式人工智能艺术展暨《塗龙季》第三季展览，以多元化的形式呈现了一场艺术与科技交融的盛宴，展览中的创意字体设计作品体现了传统文化元素与 AIGC 技术的深度融合（见图 4-34），不仅丰富了字体设计的表现形式与创作工具，还向人们展现了数艺融合、数智融合浪潮下"人工智能艺术"的广阔前景，也为 AIGC 推动设计创新带来了新的启示。

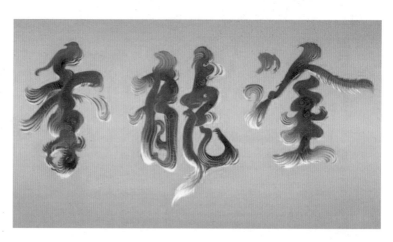

图 4-34 《塗龙季》

在当今时代，AIGC 辅助设计创作已经成为一种趋势，尤其在平面设计、产品设计、用户体验设计等领域，显示出了较大的优势。在新技术与数字媒体快速发展的时代背景下，字体设计的创作手段正逐渐由传统转向数字化，传播方式愈发多元，媒介载体愈发丰富，使用场景也变得更加广泛和灵活。无论是混合创作还是生成创作，都是当下人们在面对不断变化的技术与日益多样化的需求时，对新的设计可能性的不断探索，这种可能性不仅在于理念方面，更在于工具方面。因此，作为设计师，需要不断更新创作方法与创作工具，以适应快速变化的市场需求和审美趋势。

其实，在 AIGC 字体设计的过程中，并没有固定的法则与程式，对于创意字体的设计创作来说，AIGC 是一位非常得力的"辅助者"，在具体的设计实践中，应根据设计主题、设计目标、设计需求、文化背景等进行充分考虑，具体问题具体分析，掌握设计的灵活性，AI 工具才能成为帮助设计者更有效地完成设计方案的利器，产出创意十足、内涵丰富的字体设计作品。

4.4 AIGC 字体设计流程

通过对 AIGC 设计方法的阐述，明确了运用 AI 工具生成字体设计的常见方法、基本的 AI 生成原理以及主流模型的介绍与应用。那么，在具体的设计实践中，设计者应如何正确运用 AI 工具做好字体设计呢？本节关于 AIGC 字体设计的流程阐述，将会带大家了解，设计者的想法是如何通过 AIGC 转化为美观与实用兼顾的设计作品的。值得一提的是，本书中归纳的 AIGC 字体设计流程是对教材编写团队成员的 AI 艺术创作实践以及实际教学经验的总结，旨在帮助设计者梳理创作过程，并非严苛的设计程式，在具体的 AIGC 字体设计实践中应灵活运用。

4.4.1 创意构思

在设计领域，创意的构思至关重要，它是创造性思维视觉化的过程，也是实现设计目的的必要手段。在 AIGC 字体设计中，完整的创意构思有助于设计者更加精确地将想法与理念传达给 AI 工具，提升生成图像的内容精度与画面质量。例如，在文生图过程中，文本描述的差异，会使生成的图像内容、风格、质量有所差别，决定图像是否能很好地契合设计者的想法。

在创意构思的前期阶段，在明确设计主题的前提下，首先需要确认画面构成元素及画面风格，在这一阶段，最重要的是要完成创意灵感的获取。字体设计创意灵感的获取可以通过多种方法实现。

1. 研究现有字体

在 AIGC 字体设计方法与相关实践中，不难发现，利用目前主流的 AI 工具与模型进行创意字体设计，把握字体的图形化特征是设计的重点。例如，使用 Stable Diffusion 生成创意字体，需要先选择合适的字体作为基础图形，再通过模型操作进行下一步的生成、设计以及优化、完善（见图 4-35）。这就需要设计者对于各种类型的字体有正确的认知与把控，根据设计主题选择合适的字形字体，避免字体形态与主题、场景不符的情况。

图 4-35
AIGC 中秋主题海报设计 吴溪源

　　具体的方法是观察和研究不同字体的类型、风格和特点，包括传统字体、现代字体、流行字体、艺术字体等，结合 AIGC 字体设计的主题，对现有字体进行分析和筛选。这种方法能够快速启发设计创意，提供设计方向和灵感，在创意构思阶段能够基于现有字体进行初步的字体设计创作，为下一步 AIGC 字体设计创作做好准备。

　　2. 探索设计作品

　　设计作品无疑是设计者持续学习和成长的宝贵资源，尤其是当下流行的设计作品，能够帮助人们了解行业前沿知识。优秀的艺术设计作品中，通常包含丰富的视觉元素，如线条、形状、色彩、布局等，这些元素可以为字体设计提供丰富的创意来源，启发设计灵感。使设计师能够从中汲取营养，将这些元素融入字体设计中，创造出既具有个性又富有美感的字体。

　　日常生活中对艺术设计作品的探索，包括但不限于观看艺术展览、浏览设计杂志和网站，特别是聚焦字体设计的传统与数字化交融方面，能够极大地激发设计者对 AIGC 字体设计的思考。这不仅有助于拓宽设计视野，还能帮助设计者汲取多元化的设计理念、设计风格和表现手法，突破传统字体设计的界限，完善设计技巧以及更加流畅地使用 AI 工具，从而创造出更具创新力和吸引力的独特字体。

　　3. 挖掘文化元素

　　中文字体的创意设计是 AIGC 字体设计中的一大方向。汉字的字形、结构、风格反映了中国语言和文字的特点和文化内涵，字形的圆润、方正，以及书写的连贯性等特点，都反映了中国文化中的美学理念和审美趣味，具有显著的民族特色与文化特征。在中文创意字体场景设计中，往往包含着传统文化符号和传统装饰元素，体现了中国传统文化的符号意义和审美价值，更显示了字体设计中对于民族性与文化性的把握（见图 4-36）。

图 4-36
AIGC 设计作品中包含中国传统文化元素

4. 善用发散思维

在设计领域，发散思维是一种从多角度、多维度进行思考，从而产生多种设计理念与解决方案的创新思维方式，在设计创意构思的前期阶段，运用发散思维能够打破思维定式，帮助设计者探索更多的设计可能性，更好地服务于后续的设计实践。

在 AIGC 字体设计的过程中，数据信息的准备是创意构思阶段最重要的环节。这些数据不仅来自设计者的专业知识储备，还包括其对于设计创意的敏锐捕捉，这是形成准确提示词描述文本的关键。通过发散思维，设计者能够发现新的创意方法与设计技巧，推导出多样的提示词，并且将其转化为有效的数据，便于 AI 模型学习不同的创作模式与艺术风格，生成符合设计构想的创意字体设计作品。

5. 观察日常生活

艺术来源于生活，通过观察日常生活实现对创意灵感的激发，是一个既实际又富有成效的方法。设计与艺术创作的灵感很多时候依赖于设计者的生活经验与精神体会，这一观点不仅体现了艺术与生活之间的紧密联系，还揭示了设计过程中灵感来源的多样性。在 AIGC 字体设计中，很多作品的创意与灵感都来自设计者对自然与生活的观察。例如，通过对中国传统建筑外观结构的观察，探索建筑结构与汉字字形的关联，将其转化为独特的艺术语言，创作出具有个性和魅力的 AIGC 字体设计作品（见图 4-37）。

图 4-37
AI 生成"亭"字创意字体
张家佳

通过不断地观察、学习和实践，结合自身的审美与经验，采用一些有效的方法训练创意思维，从各种渠道获取字体设计的创意灵感，在知识的积累与实践的过程中获取灵感、梳理创意，为 AIGC 创作做好充分准备。

4.4.2　AI 生图

AI 生图具有高度的自动化和智能化特点，能够根据设计者的指令及需求，生成个性化的图像作品。为了生成的字体设计图像作品质量更高、效果更好，AI 生图过程中涉及工具选择、生成图像、评估图像、内容优化四方面，需要设计者格外注意。

1. 工具选择

对于字体设计而言，在 AI 生图阶段，首先需要针对设计目标与设计需求，选择一款合适的 AI 工具。目前，虽然 AI 工具在各个领域都有了比较广泛的应用，但在字体设计领域，尤其是对中文字体的绘制与生成，简单的"文生图"并不能做到呈现合理图像，生成的中

文不是乱码，就是扭曲怪异的图形，令人难以识别。对于这个问题，究其原因，在于目前 AI 模型的文本编码器只能理解指向性明确的整体概念，难以理解中文的笔画、结构等特征。

不过，技术的不断革新为解决文本编码的问题带来了更多的机遇，AI 工具的发展日新月异，AI 与字体之间的难题正在不断被研究和解决。2024 年上半年，微软亚洲研究院推出了一款定制化文本编码器 Glyph-ByT5，用于精确的视觉文本渲染和定制字体（见图 4-38）。这款文本编码器不仅能理解中文的语义，还能精确地识别中文字体的视觉特征，并且通过图形渲染技术生成与字义相对应的字体图像。2024 年 5 月，微软亚洲研究院高级研究员 Yuhui Yuan 在社交媒体透露，目前 Glyph-ByT5 已经实现了超过 5000 字的精确视觉文本渲染，研发团队正在训练更强大的模型，以支持约 10 种不同语言的视觉文本渲染。随着技术的不断革新，Glyph-ByT5 以及类似的技术将会推动 AIGC 字体设计走向更广更深的领域，相信在不久的将来，AI 工具能够在字体设计尤其是中文字体的创意生成领域，带来全新的设计可能性与更加多样的设计体验。

图 4-38
Glyph-ByT5 文本编码器

2. 生成图像

工具选择完毕后，就可以开始利用 AI 工具生成图像了。实际上，当创意构思阶段完成之后，已经整合了与设计主题相关的大量信息和数据，接下来就进入实际操作阶段。

设计主题与设计需求不同，使用的 AI 工具、AI 模型以及创作方法也不相同，需要创作者根据实际情况进行选择。在前文中 AIGC 字体设计方法部分已经向大家展示了目前主流模型 Midjourney 和 Stable Diffusion 的一些操作要点，在这里不做重复赘述。需要注意的是，在实际生图操作之前，设计者需要事先拟好提示词或者找到参考图，以确保设计者与 AI 工具的良好"沟通"以及生图过程的流畅性，提高生图效率。

3. 评估图像

无论使用哪款 AI 工具，生成创意字体图像之后，都需要对生成的图像内容进行评估或审视。评估的主要目的是确保图像内容的精确性与高质量，尤其是图像效果是否与提示词描述文本吻合，再就是对生成图像内容的创意性、原创性、准确性等方面进行评估，确保生成的字体设计图像符合设计要求。

在常规的设计流程中,设计评估是针对设计活动进行的客观性检查,它的产生和发展是设计本身步入科学化、规范化的产物。在 AIGC 字体设计领域,设计评估是对 AI 生图全过程的客观检视,在 AIGC 字体设计过程中,通过设计评估的方式,对 AI 工具生图过程及结果进行规范和约束,能够有效提高 AI 工具生成符合要求图像的成功率。

一般来说,AIGC 字体设计流程中的评估,可以通过人工评估或自动化评估来完成。人工评估的主体可以是设计者、专业字体设计师或者相关领域的专家,他们通常有着较为扎实的专业知识、敏锐的行业洞察力和丰富的设计实践经验。基于目前的技术,使用 AI 工具生成的字体图像,尤其是中文字体图像,它的视觉识别特征与效果在某种层面上来说是"不可控"的。因此,在对生成图像的评估过程中,对字体每个细节的审视,都将帮助设计者更好地进行下一步的内容优化,考量的维度包括从字体的笔画结构特征、字形的平衡感、线条流畅性、整体风格,到多个字体之间的协调性、字体在不同应用场景下的应用与呈现,等等。通过人工评估,可以确保 AIGC 字体在视觉呈现上达到创作者预期的效果,同时满足受众群体的审美与使用需求。

而自动化评估则借助先进的算法和技术手段,对 AI 工具生成的字体进行客观、高效的评估。自动化评估系统可以设定一系列评估标准和指标,对字体进行量化分析和比较。例如,可以评估字体的可读性、识别性、美观度等方面,以及字体在不同字体大小、分辨率下的表现。通过自动化评估,可以快速筛选出符合要求的字体,提高设计效率和质量。

在 AI 生图的过程中涉及的评估阶段,人工评估和自动化评估往往相互结合、相互支持,形成互补的评估体系,共同为 AIGC 字体设计的流程提供全面、高效、准确的评估支持,从而支持 AIGC 字体设计的优化与改进。

4. 内容优化

图像评估完成后,接下来需要对评估结果进行分析和解读,以便快速找出问题的核心,为改进和优化图像提供有价值的参考,发挥评估的作用。内容优化包括对图像主体、构图、配色、环境、氛围、媒介、风格、灯光等维度的改进,目的是提高生成图片的质量和准确性。一般来说,内容优化涉及修改或完善输入的数据信息,修改模型参数甚至更换模型、调整生成过程的参数等实际操作,这些都是需要由设计者发出指令,AI 工具自动化完成的。

总之,对于 AIGC 字体设计的创作流程而言,AI 生图的本质就是一个不断迭代、持续进化的过程,每步的改进和优化,都是设计者发挥智慧力求取得更高质量内容的努力尝试。这个过程并不是一蹴而就的,需要设计者付出细心与耐心,寻求人工智能与人类智慧之间的平衡,把握两者的结合,使生成的内容更加符合大众的审美和需求,使 AI 成为设计创作的良好辅助。

4.4.3　后期合成

当使用 AI 工具生成字体设计作品,且对画面内容与画面质量进行优化完善之后,可能又面临新的挑战:图像并不能够直接被应用,尤其是并不完全符合在不同媒介中直接使用的标准。这类问题主要体现在 AI 生成的字体设计图像与设计要求还是存在差距,或者是画面缺少关键信息,或者是排版的视觉感受不那么和谐。即使在 AI 生图过程中已经尽力考虑了画面质量及图像参数等相关因素,但在实际应用中仍可能发现一些细微的差异或

不适宜的情况，为了将生成的图像转变为成熟的字体设计作品，需要借助后期合成来进行最后的修饰和完善。

在后期合成阶段，设计者可以运用专业的设计软件和工具，如常规设计中用到的Photoshop、Illustrator、After Effects 等实用的计算机辅助设计软件，通过添加装饰、完善结构、调整色彩、优化排版等方式，对 AI 生成的图像进行更为精细化的处理。后期合成有利于弥补 AI 生图在创意、审美以及对设计方案理解方面的不足，使生成的图像转变为成熟的字体设计作品，更加符合商业和媒介的使用标准。同时，这一过程也显著体现了人工智能与人类智慧的共创。

人工智能技术为字体设计领域注入了前所未有的活力，它极大地提高了设计效率，使得设计者能够更快速地探索与实践。然而，技术的力量需与设计者的审美和创造力相结合，才能共同推动字体设计领域的创新发展，实现技术与艺术的完美融合。

4.4.4　设计注意事项

为了确保设计者合理、规范、流畅地使用 AI 工具进行字体设计训练，在设计实践的过程中需要全面考虑各种因素，避免生图内容不准确或者风格混乱等潜在的问题，提高 AIGC 字体设计的质量和效果。以下是实践过程中总结出来的 AIGC 字体设计方面的注意事项。

1. 预先掌握设计相关专业术语

设计专业术语的学习与积累不是一朝一夕的事，在 AIGC 字体设计的过程中，设计者与 AI 工具的"对话"不可避免，其更能够体会到理论知识对于实践的指导作用。AIGC 字体设计需要灵活运用各类风格的提示词，以确保生成的图像达到预期的效果，这就需要设计者具有良好的艺术素养和一定的专业知识储备，在形成设计思路时能够精准捕捉提示词描述文本的专业词汇内容。

深入阅读与设计相关的书籍和杂志，是设计者提升专业素养行之有效的途径。这些读物不仅涵盖了视觉语言、构图技巧、场景设置、风格流派和技术细节等专业术语和知识，还提供了丰富的设计案例和理论支持。通过阅读，设计者可以不断扩展自己的知识储备，为使用 AI 工具时所需的提示词库增添更多元化的选择。

在掌握这些专业术语的基础上，设计者能够更好地将自己的设计理念与生成图像的诉求传递给 AI 工具。AI 工具在接收到这些明确而精准的提示后，能够生成形式多样、风格突出、氛围浓厚的图像。这些图像不仅满足了设计师的个性化创造需求，还能够呈现出独特的美感，为 AIGC 字体设计增添更多的艺术价值。

2. 了解知识产权风险

由于 AIGC 生成的内容是由算法生成而非设计者真实的创作，因此生成的图像在法律框架内可能存在诸多不确定性因素，特别是 AI 工具将图像数据转化为文本数据的过程中，有可能出现知识产权问题，如图像的原始版权归属问题、图像中可能包含的受保护元素，以及通过 AI 工具生成的图像内容是否可能对已有作品构成侵权或相似性判断等，这些问题有可能出现在 AIGC 创作的任何环节。

与其他领域不同，艺术创作是独创性的，有着强烈的个性化色彩，而 AIGC 是一种生

成式创作，其原理基于机器学习与大数据分析，在生成式创作的过程中，AI 不可避免地对已有艺术作品进行无意识地复制或模仿，这样的机制可能会引发版权纠纷。因此，对于 AIGC 创作过程中可能涉及或面临的知识产权风险，需要设计者格外关注，遵守行业规范与相关监管规定，确保设计流程的每个环节都做到规范，营造良好的创作空间。

3. 正确理解 AIGC 的价值

任何事物都具有两面性，人工智能技术也不例外。运用 AIGC 进行设计创作，需要设计者保持客观审慎的态度。在艺术设计领域，AI 作为具有广阔应用前景的新兴创作工具，它强大的算法与学习能力为设计者提供了大量灵感来源和多样创意启发，这是毋庸置疑的，也是其价值所在。

而 AI 工具的技术主要体现在逻辑推理、语境理解、数据偏见以及创作原创性等方面，简单来说，AI 并不能像人类一样，以艺术创作表达内心情感，数据能够学习，模型能够构建，但人的情感与精神无法被简单复制和模仿。因此，不能忽视人的主观能动性在艺术创作与设计中的巨大作用，不能期待 AIGC 能够完全代替人类的脑力创作，在 AIGC 字体设计实践中，不管是与 AI 工具进行数据交互的过程，还是生成作品后的完善和处理，都需要设计者发挥自己的创造力和智慧，进行优化或二次创作。

通过对 AIGC 字体设计的探索，能够深刻体会到人工智能为字体设计带来了更多可能性，但艺术设计作品之所以具备价值，在于其表达的艺术精神和带给人们的审美感受，而不在于作品创作的数量和速度。因此，AIGC 艺术创作在艺术真实与艺术价值方面，还有待商榷，需要人们以客观、正确的态度去持续探索。

4.5　AIGC 创意字体设计实践

4.5.1　单个字体设计

1. 汉字单体设计

汉字是中文书写系统中的核心元素，也是最重要的书写符号，它不仅是中华民族的一种语言文字，在漫长的历史演变过程中，逐渐成为一种独特的艺术形式。作为中国传统文化的重要载体，汉字记录了中华民族的历史、文学、哲学、艺术等方面的成就，因此在对汉字进行字体设计时，应该尊重并传承汉字文化的精髓和特色，避免出现过于夸张或偏离传统的设计。尤其是使用 AI 工具生成的创意字体，往往会受到模型的训练数据和算法的限制，在文化内涵的体现和表达方面，还需要设计者干预或更多开发性的技术支持。在现代社会，随着科技的发展和国际交流的增多，中文和汉字也在不断地发展和变化。为了适应现代生活的需要，汉字在书写方式、字体设计、输入法等方面都进行了创新和改革。汉字设计，绝不仅是文字的排列组合，更是一种文化的传承与创新。汉字设计中蕴含的设计思维与方法，更是中国传统哲学与美学智慧的体现。

由于汉字的笔画多样、结构较为复杂，本身就有象形、指事、会意、形声等多种造字方法，因此，在以汉字为设计对象进行创意字体设计时，应格外注意其识别性，这就要求字体的形状和结构应该尽可能清晰、易于辨认，尤其是结构方面，经过设计的字体结构应

该仍然保持一种稳定和平衡的状态，避免出现过于倾斜甚至完全扭曲、变形的现象，影响受众的阅读体验。在 AIGC 字体设计中，对于中文字体视觉识别特征的把握和控制，有利于字体的个性化、独特性和专业感的塑造，同时也能增强字体在视觉传播中的辨识度和可读性。通过对中文字体笔画、结构、比例、间距等视觉元素的精准控制，可以确保字体在保持传统美感的同时，融入现代设计元素，满足不同应用场景的需求，实现字体设计与品牌形象的完美融合。

设计主题：任选一汉字进行字体创意设计。

设计要求：发挥想象，以中文单体为设计对象进行实验性创作，赋予字体丰富的视觉表现力，风格材质不限。

模型工具：Stable Diffusion。

生成方法：文生图、图生图。

设计方案 1：水墨风格中文单体"梅"（见图 4-39）。

图 4-39
中文单体"梅"字体创意设计

正向提示词：Representative works, a plum blossom across the picture, plum blossom flowers scattered in order, very rich changes, tall and strong branches, plum blossom dust, light ink light dye petals, thick ink embellish the calyx, fine pen painting stamens, picture composition novel, horizontal composition of broken branches, large areas of white, virtual and real contact, far-reaching artistic conception, painter Wang Mian's works, collection of famous paintings

反向提示词：Easy Negative, drawn by bad-artist, drawn by bad-artist-anime, (bad_prompt: 0.8), (artist's name, signature, watermark :1.4), (Ugly :1.2), (worst quality, poor detail :1.4), bad-hands-5, badhand4, blur, nsfw

设计方案 2：绚丽光影中文单体"梦"（见图 4-40）。

正向提示词：Colorful, Bubble surrounded, Masterpiece, Anime style oil painting, close-up, Exaggerated Perspective, Tyndale Effect, Water Drop, Flower, Mother of Pearl Rainbow, Holographic white, Depth of Field, Masterpiece, 8K

反向提示词：(nsfw),Easy Negative, drawn by bad-artist, drawn by bad-artist-Anime, (bad_prompt:0.8), (artist's name, signature, watermark :1.4), (Ugly :1.2), (worst quality, poor detail : 1.4), bad-hands-5,badhandv4, blurry, (black :1.2)

图 4-40　中文单体"梦"创意字体设计

2. 英文单体设计

英文作为世界上使用广泛的语言，应用于各专业领域。同时，英文也是全球通用的商业语言，许多国际品牌都以英文字体作为企业理念识别和视觉识别的重要内容，如使用英文设计的品牌标识、广告宣传语等，以此来帮助品牌塑造全球化形象，有助于品牌营销。从信息传播的角度来看，英文不仅在国际化传播、品牌塑造和信息交流中发挥作用，还在一定程度上促进了创意表达与文化交流。

在设计中，英文同样扮演着不可替代的重要角色，在提高设计作品的专业性和艺术性方面发挥着重要作用。对于英文字体的设计实际上是一种创意的表达方式，设计者通过改变或优化字体形态、结构、排版，丰富字体的视觉传达方式，创造出具有独特艺术效果的英文字体，从而提升设计作品的创意性与表现力。

对于英文单体的设计，这里讨论的范畴是拉丁字母 A~Z，由于拉丁字母的构造方式大致为矩形、圆形、三角形等几何图形，因此在 AIGC 英文字体设计实践中，首先需要把握好字母的结构与形态，在发挥创意赋予英文字母风格化特征与视觉吸引力的同时，还要保证生成后的字体形态具有良好的识别性。

设计主题：任选一字母单体进行字体创意设计。

设计要求：发挥想象，以英文单体为设计对象进行实验性创作，赋予字母丰富的视觉表现力，风格材质不限。

模型工具：Midjourney。

生成方法：文生图。

设计方案 1：梦幻玻璃材质英文大写单体"H"（见图 4-41）。

提示词：Letter H with glass texture,serif font,glass and colored refracting materials,smooth surface,minimalism,candy matching background,candy matching,dreamy colors, bright light --v 6.0 --s 250

设计方案 2：机械风格英文大写单体"K"（见图 4-42）。

提示词：Letter K, transparent texture, cyberpunk color, luminous sci-fi, extreme detail, blue, black background, technological, futuristic, mechanical, transparent technology, industrial design, studio lighting, c4d, 3d rendering,thick and solid, front view, best quality, fine --v 6.0 --s 250

图 4-41
英文单体 "H" 字体创意设计

图 4-42
英文单体 "K" 字体创意设计

设计方案 3：热带元素英文大写单体 "U"（见图 4-43）。

提示词：Cute green letter U as shape, surrounded by tropical plants and flowers, scattered tiny flowers, yellow and green alternating color, white background, concept playlist style, 3D illusion, digital manipulation, creative commons attribute, poet core, storybook style --v 6.0 --s 250

图 4-43
英文单体 "U" 字体创意设计

3. 数字单体设计

　　数字作为通用符号，是一种传递和表达具体含义的图形，在设计中具有广泛的应用，涵盖了各种场景与领域。尤其是阿拉伯数字，它是世界上最常用的数字表示系统之一，相比于其他数字表示系统，阿拉伯数字更加易于辨认和书写，也更加简洁易读，常用来表示

数据和统计信息。

　　数字不仅在日常生活中随处可见，还被广泛应用于广告设计、信息设计、UI/UX 设计、数字艺术等领域，这些创意性的应用展现了数字在设计中的多样性和灵活性。而且数字在艺术中具有惊人的表现力，艺术家常常将数字作为表现元素进行创意表达，形成抽象艺术作品或是描述具体形象和场景。数字可以是设计作品中的主体，也可以是背景或装饰性的元素，为作品增添层次和深度。

　　在 AIGC 字体设计实践中，对于数字单体的设计，保证其清晰、易读的情况下，在功能性与美感之间找到平衡，通常不会打破数字的外观形态，而是通过质感、风格以及细节处理，体现数字单体的视觉表现力。

　　设计主题：任选一数字单体进行字体创意设计。

　　设计要求：发挥想象，以数字单体为设计对象进行实验性创作，赋予数字丰富的视觉表现力，风格材质不限。

　　模型工具：Midjourney。

　　生成方法：文生图、图生文生图。

　　设计方案 1：毛绒质感数字单体"7"（见图 4-44）。

　　提示词：Cute light orange number 7, furry surface, 3D rendering, luminous, purple and blue gradient, rainbow color scheme, sky blue background, bright light, minimalism, fashion, magic --v 6.0 --s 350

图 4-44
数字"7"字体创意设计

　　设计方案 2：油漆飞溅质感数字"9"（见图 4-45）。

图 4-45
数字"9"字体创意设计

提示词: Number 9, composed of colored paint, dynamic splash, yellow to purple Gradient, floating on pure white background, minimalist, hologram, 3D rendering --v 6.0 --s 250

设计方案 3: 复古插画风格数字 "2024"（见图 4-46）。

提示词: The word "2024" is written in the center of an illustration featuring planets and stars, with earth at its core. The numbers have an old-fashioned font that adds to their antique charm, cosmic atmosphere with celestial elements, visually appealing --ar 16:9 --s 750 --v 6.0

图 4-46
数字 "2024" 字体创意设计

4.5.2 组合字体设计

1. 场景字体设计

在字体设计中，除了对单体字的形态塑造与结构创新，有时还需要整体地去考虑画面内容的呈现。为了丰富视觉表现效果和强化信息传达力度，经过精心设计的字体往往需要与多样化的辅助元素搭配与结合，共同构建完整的视觉画面。其中涉及场景的融入与构建，字体与场景中的其他辅助元素如何协调搭配，使场景字体在具备良好的识别性与传达性的基础上，实现对独特性与视觉美感的追求。

在 AIGC 场景字体设计中，设计者需要重点关注对比与协调，其一是字体之间的对比度，既要保证文字信息的清晰传达，又要避免过于突兀的对比导致视觉混乱；其二是字体与图形、色彩等其他设计元素之间的对比与协调。例如，可以通过改变字体的颜色、大小、间距等，与背景图形形成对比，从而凸出文字信息。另外，比例与布局对于作品的整体效果也具有重要影响，不同字体之间的比例应该是协调的，差异应合理，以保证设计作品的层次感和平衡感。在布局上，字体应与画面其他设计元素相互呼应、错落有致，避免过于拥挤或空旷（见图 4-47）。

图 4-47 "幸福城市" 创意场景字体设计

2. 主题字体设计

主题字体设计是一种根据特定主题或情绪要求，对文字进行整体精心安排和设计的艺术形式。它通

过字体的形态、结构、排列组合等视觉元素，强化和表达主题的特点和情绪氛围。在实际应用中，主题字体设计作品具备良好的场景适应性，可以应用于各种场景，如主题设计、情感表达和商业宣传等（见图 4-48）。

进行 AIGC 主题字体设计时，首先，需要把握字体的字形、结构、风格，使之与特定主题相符合，这是准确传达主题情感、特点、理念等信息的重要环节；其次，经过精心设计编排的字体，应当具备一定的艺术性与个性化特征，以及较强的感染力，能够引起共鸣；最后，字体的易读性也很重要，易于辨认和阅读的字体能够更加清晰明了地传递主题信息。在设计过程中应注意不能为了设计而设计，一味追求视觉效果而忽视文字信息在传达过程中的流畅性，应该让受众在欣赏和审美的过程中，也能够轻松理解文字所传递的内容。

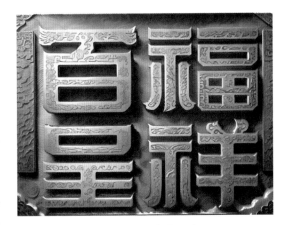

图 4-48　"百福呈祥"主题字体设计

4.6　项目实训

4.6.1　AIGC 单个创意字体设计实训

1. 实训任务

AIGC 单个创意字体设计。

2. 实训要求

通过本实训的学习，学会收集、整理不同 AIGC 字体作品的创作手法和特点，了解各种 AIGC 字体的创意形式，并通过相关关键词的选取，掌握 AIGC 创意字体的设计方法。掌握 AIGC 中英文单个字体的各种不同形式和风格，具备独立创作不同创意 AIGC 字体的能力。

3. 实训材料

计算机、手绘板等。

4. 实训内容

按 AIGC 创意字体设计的实训要求，加深对不同 AIGC 单个创意字体的理解和认识，从创意字体作品中提炼出相关元素，对 AIGC 中英文单个文字进行创意再设计，赋予其新的内涵，带给人们全新的视觉感受。培养学生对 AIGC 字体创意设计的发散、联想能力和将传统文化元素与现代时尚元素相结合的能力，从而能让学生对传统元素与现代元素的呈现有进一步的扩展和理解。以课堂研讨方式分析 AIGC 单个创意字体设计的方法，完成 AIGC 单个字体创意训练（见图 4-49 和图 4-50）。

图 4-49　《龙》1

图 4-50　《龙》2

4.6.2　AIGC 组合创意字体设计训练

1. 实训任务

AIGC 组合创意字体设计。

2. 实训要求

通过本实训的学习，进一步了解各种 AIGC 字体的创意形式，掌握 AIGC 创意字体的设计方法。掌握 AIGC 中英文组合字体的各种不同形式和风格，具备独立创作不同创意 AIGC 字体的能力。

3. 实训材料

计算机、手绘板等。

4. 实训内容

以课堂研讨方式分析 AIGC 组合创意字体设计的方法，完成 AIGC 组合字体创意训练（见图 4-51 和图 4-52）。

图 4-51　AIGC 图案 1

图 4-52　AIGC 图案 2

思考与练习

1. 如何进行 AIGC 字体设计创意构思？阐述 AI 生成创作与传统设计创作的关系。

2. 针对不同的字体类别与创作要求尝试选择合适的 AI 工具，并阐述理由。

3. 使用 AI 工具制作三种不同的创意字体设计方案，文字、字体类型不限，并写出创意说明。

第 5 章

AIGC 字体设计应用

5.1 招贴设计中字体的应用

5.1.1 招贴设计概述

招贴也称为海报、招贴画，属于平面设计范畴。它采用平面设计艺术手法表现广告主题，通过印刷，张贴于公共场所，引起大众注意，从而把主题内容转化成视觉信息，迅速传达给观者，给观者留下深刻的印象。

招贴设计（poster design）是一种视觉艺术形式，它通过平面上的视觉元素——图像、文字、颜色和形状等来传达信息、表达观点或促进商品的销售。作为一种传统的广告媒介，招贴在公共空间中具有极高的可见度，常用于电影宣传、音乐会广告、商品推广、文化活动告知、公共服务信息提示等多个领域。

1. 招贴的历史背景

文字设计是招贴设计的重要组成部分，是招贴的三大视觉要素之一，与图形同等重要，是增强招贴文字的视觉传达效果、提高文案的感染力、展现招贴设计风格、赋予招贴版面审美价值的重要手段。

招贴文字的构成：文案和字体。

文案：文案设计具有明确的语义传达作用，是对主题内容的提炼，产品特征的说明，其侧重于设计的内容。

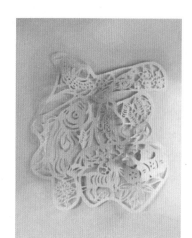

图 5-1
中国广告长城奖获奖作品：失血
的节日系列公益广告

字体：字体设计是在文案内容的基础上，运用不同的字体形象以及字体间的相互关系来加强对文字语义的传达，体现招贴的主题及表达一定的情感，是对主题内容、产品特征认识的不断深化，字体设计侧重的是字体的表现形式，其表现形式的新颖性和多样性，反映出对主题深刻独特的理解和把握（见图 5-1）。

2. 招贴字体分类

按视觉形态来分类：印刷字体、手写字体、设计者设计的各种美术字体。印刷字体包括宋体、黑体、楷体、圆体、综艺体、琥珀体、海报体等。手写体字形无规则性，大小不一，笔画不同，富于个性与亲切感，手写字体可以用钢笔、毛笔、马克笔等不同工具来书写。需要注意的是，人们对手写字体的熟悉程度会影响阅读，不熟悉则容易产生疲劳，影响文字的可读性（见图 5-2）。

3. 招贴字体设计方法

1）象形字体设计

形象的字体设计，应比照事物的形体，描绘事物的形状。但应注意的是，文字毕竟不同于图画，不可能也不需要将所有的字体笔画、形体等同于具体形象，只要将事物的主要特征和意念概括地表现出来即可（见图 5-3）。

图 5-2
学生作业《福建》

图 5-3
学生作业《加油》

2）创意字体设计

创意字体设计，在于把字体图形化，文字与图案相结合，或在文字内填以匹配的图案、花纹等。在对文字进行装饰时，应确保字体结构不被破坏，在不削弱文字信息传递的基础上进行适当的改变（见图 5-4）。

3）组合文字设计

在字体巧妙变化的同时考虑字体组合排列是否得当。如果各个字体排列缺乏视线流动的秩序规律，不仅会影响组合字体本身的美感，还不利于大众对字体进行有效的阅读（见图 5-5）。

图 5-4　《颂黄河》　陈矕　　　　　　　　　图 5-5　《山东》　陈矕

5.1.2　招贴设计原则

1. 招贴设计应遵循的原则

招贴设计通过形象、色彩和文字等元素传递信息,因此招贴设计应遵循简洁性、创意性、针对性与统一性等原则,设计师需要保持创造性和灵活性,以应对可能出现的挑战和变化,最终创作出一个既视觉吸引人又有效传达信息的作品。

2. 传统招贴的设计流程

传统招贴设计流程包括市场调研、确定目标受众、创意构思、草图绘制、视觉设计等步骤。通过确定招贴的主题和风格,定义整个视觉传达的方向和调性。根据确定的主题和风格,收集相关的视觉元素,如图片、图标、插图和字体等。再以上述视觉元素为主体构建草图,通过对草图的多次修改与完善,确定最终方案并通过设计工具进行精细制作(见图 5-6)。

3. AIGC 招贴设计流程

现阶段的招贴设计是一门融合了艺术与商业、传统与现代的综合性设计学科。AIGC招贴设计流程主要是借助设计软件(以 Stable Diffusion 为例),通过选择模型、填写提示词、设置参数、单击生成等步骤完成。AIGC 技术能够紧跟市场需求和人们审美的变化,根据提示词快速生成不同风格的招贴设计,不断满足设计市场的各类创新挑战(见图 5-7)。

随着数字技术的发展,字体招贴设计不再局限于传统的平面形态,它正在通过新的设计工具呈现出更多形态,如设计元素的立体形态、部分元素的动态呈现等。随着各类互动App 的广泛应用,优秀的招贴案例也更容易在网络平台中传播与分享。例如,春天在招贴设计里可以如何表达? 分享使用 AI 设计的春天字体海报如图 5-8 所示。

图 5-6　《春分》张懿祯　　　　　　　　　　图 5-7　字美之道公众号 1

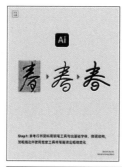
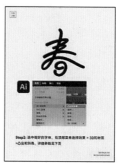
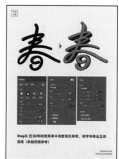

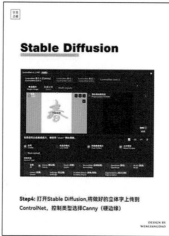

图 5-8　字美之道公众号 2

5.1.3　招贴设计功能

　　招贴设计的主要功能在于其多方面的传播效果，它不仅是一种信息传递工具，还是一种艺术表现形式。设计者在设计招贴时，需要考虑到这些功能的实现，以及如何在保持设

计原创性和创新性的同时，满足商业目标和用户需求。招贴设计的最终目标是创造出一个既视觉吸引人又有效传达信息的作品。这一过程要求设计者具备广泛的设计知识、创意思维和对市场的深刻理解。

（1）字体设计的视觉吸引力是招贴设计中至关重要的一环，因为它是吸引人们停下来查看招贴的第一步（见图 5-9）。

（2）招贴设计文字的选择和排版应该既保证易读性，又要避免过多的文本量，以免分散观众的注意力（见图 5-10）。

（3）通过有趣的视觉元素和创意内容激发观众的兴趣。如使用幽默、巧妙的文字游戏或引人入胜的图像（见图 5-11）。

（4）以文字鼓励观众采取某种行动，如购票参加活动、购买产品等。这通常通过设计中的召唤性语言（call-to-action，CTA）来实现（见图 5-12）。

图 5-9
AI 招贴设计——2024 草莓音乐节 1

图 5-10
招贴设计《沂蒙精神》

图 5-11
埃里希·布莱希布尔招贴设计

图 5-12
AI 招贴设计——2024 草莓音乐节 2

5.1.4　招贴设计方法

在整个招贴设计过程中，设计者需要不断地评估设计是否符合目标受众期望和设计定位。设计者应该保持作品的创造性和灵活性，同时密切关注设计的可行性和传播性，其中，招贴设计中字体的可读性与艺术性是首要考虑因素。

1. 招贴设计中的字体设计

招贴设计的版式构图非常重要，需要考虑整体元素的排列和空间分配。可以使用网格

系统来指导文本和图像的布局，确保设计结构拥有统一的秩序与节奏。继而通过构图技巧，如对比、重复和字体的夸张变形，来进行设计变化。在对字体的形状、结构等进行设计改变时，需要特别注意文字的易读性，保证文字的可识别性。

　　例如，以大寒为主题进行招贴设计。大寒是二十四节气中的最后一个节气，也是一年中最寒冷时期的开始，冬季多雾雪，由此确定了主视觉的灰白色调。由于天气影响，这一时期人们多在室内取暖，"窗"便成为人们与外界快速取得联系的重要途径。窗棂是中国传统木结构建筑的框架结构，其外在近圆形的轮廓与标点符号中的"句号"形态极为相似，也呼应了大寒是冬季尾声的节气信息。根据中国传统的养生理论，大寒时节要注意保暖防寒，整个字体骨架通过点、线、面构成的方式向观者传达了一种保护和提示的信息，也更好地表达了设计意境（见图 5-13）。

　　2. AIGC 招贴设计字体应用

　　城市字体在字体设计专题与招贴设计中一直极具人气，AIGC 时代的城市字体不仅提高了效率和创造力，还增强了个性化和精准定位的可能性。设计者可以利用 AI 的分析和生成能力，创造出更加吸引人、符合目标受众需求的招贴。同时，设计者的角色也在转变，他们更多地成为 AI 的指导者和创意伙伴，而不是传统意义上的设计执行者。这种技术与人类创造力相结合的方式不断推动着招贴设计智能化和个性化的发展（见图 5-14）。

5.1.5　AIGC 时代的字图招贴设计

　　《醒·狮》是一部将非遗醒狮与舞台艺术巧妙融合而创作出的舞剧。《醒·狮》舞蹈从传统中汲取灵感：以南狮、南拳、蔡李佛拳、大头佛、英歌舞、岭南曲风、广东狮鼓、木鱼说唱等南粤非遗项目作为创作元素，每处均体现醒狮传统和岭南文化（见图 5-15）。

图 5-13
《大寒》 刚强

图 5-14
AI 城市字体招贴设计　蓝赏

图 5-15
《醒·狮》招贴设计　IdeArt·钟意 AIGC 品牌视觉创意工作室

5.2　品牌设计中字体的应用

品牌设计是塑造和传达品牌形象的视觉表现艺术，在品牌设计中扮演着至关重要的角色。它涉及标志、字体、颜色和其他视觉元素的综合运用。在品牌设计中，字体是信息传递的主要工具，它不仅关乎视觉美感，更是品牌个性和价值观的重要载体。随着技术的发展，字体设计将更加智能化和个性化，为品牌创造更多可能性。

5.2.1　品牌设计概述

人类社会的发展与进步为品牌标志的应用开辟了广阔的领域。尤其在信息化、网络化不断深化、人际交往逐渐扩大的今天，标志作为一种特定的视觉符号，是创造企业与品牌形象、特征、文化的重要手段。

图 5-16　中华老字号

1. 单字设计

中华老字号品牌的笔画粗壮，增强了力量感、历史沧桑感和稳重感。原有整齐的外框调整为篆刻的形式，带有浓烈的金石和印章的味道，强调"中华老字号"的文化味道与历史悠久的特征。选用最能代表中国文化特色的红色为品牌图形的颜色，单色的使用增强了色彩在明度与色相上的识别性和易用性（见图 5-16）。

2. 组合字体设计

"上清饮"字体设计，单纯从"上""清""饮"三字的笔形上看，其变化的形式是相同的，但由于将"清"字的偏旁做了色彩渐变处理，从而产生了视觉差异，使变化的偏旁变得生动起来，如同清泉般清新、淡雅（见图 5-17）。

5.2.2　品牌设计原则

品牌设计字体应全面考虑企业的内外部环境、内容结构、组织实施、管理方式以及传播媒介等方面，确保与企业的长远发展战略相适应。这意味着品牌字体设计要与企业的整体战略和目标协调一致。

1. 品牌设计中的字体设计

品牌设计中的一致性是指品牌在各个触点上应保持视觉、语言和体验的连贯性，尤其是品牌字体，在所有的应用场合中都应保持一致。一致性有助于消费者在不同情境下快速识别该品牌。品牌设计的目的是塑造品牌形象，使其更容易被消费者接受和认可（见图 5-18）。

2. AIGC 品牌字体应用

近日，浙江大学城市学院新闻与传播学院面向新闻学和广告学开设了专业选修课，该课程由瑞典皇家工学院人机交互博士朱滨老师主持，立足于当今媒体智能化发展趋势，聚

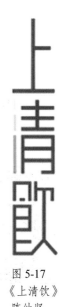

图 5-17
《上清饮》
陈幼坚

焦于人工智能等前沿科技内容，研发并使用 AIGC 创作平台工具开展项目制实践教学。

图 5-18　Holiland 好利来主题店 VI

选择老字号品牌"孔凤春"进行尝试。通过调研发现"孔凤春"品牌的包装设计与品牌的调性存在一定的偏差，品牌定位不明确，品牌形象老旧等。实践小组从"孔凤春"品牌亟须应对的品牌形象年轻化问题入手，考察了其他国货老字号化妆品的产品包装风格，之后利用 AIGC 技术为其打造了全新的产品包装（见图 5-19）。

5.2.3　基础要素设计

1. 标志中的字体设计

可口可乐在 2021 年以"拥抱"为概念推出了一个崭新 Logo 和一句新广告标语 Real Magic，它的灵感来自可口可乐铝罐、玻璃瓶包装上的 Coca-Cola 字样，字首与字尾因为圆弧形的瓶身而在视觉上有向内收起的效果，意在表达"拥抱"是让生活从平淡转变为与众不同的魔法（见图 5-20）。

图 5-19　AIGC+ 老字号品牌创意设计

图 5-20　可口可乐字体标志

2. AIGC 标志设计字体应用

可口可乐团队再度出击，利用 AIGC 技术创新包装设计，用富有流动感的圆点组成可

口可乐标志性的斯宾塞体 Logo。由此可见，在创意过程中借助 AI 能够生成更为复杂的图案，这一特点或将推动设计者创造出更加天马行空的作品（见图 5-21）。

5.2.4　应用要素设计

品牌应用要素设计涉及将品牌的基础元素，如标志、色彩、字体和 IP 形象等，融入各种实际应用中，整体包括但不限于包装设计、插画设计、网站设计、移动应用界面以及任何其他公众可能接触到的媒介。

1. 品牌包装中的字体设计

产品的包装是品牌物理展示的重要组成部分，它不仅保护产品，还能够传递品牌信息和吸引顾客注意。同样，印刷广告如海报、传单和杂志广告也需要遵循品牌的视觉指南，以确保信息传达的一致性。

图 5-21
AI 辅助生成的可口可乐字体标志

在越南 HIRAW 宠物食品品牌与包装设计中，品牌标志中的字体生动活泼，广告语的专用字体设计成了毛边效果让人联想到动物的皮毛。其包装设计简约而富有冲击力（见图 5-22）。

2. AIGC 品牌包装字体应用

盒马 IP、盒马家族形象、大嘴品牌符号、设计元素等品牌营销资产是在视觉设计中常用的各种素材，它们往往耗费较多人力，每次新的设计需求到来，设计者往往要通过专业软件重新绘制、渲染、合成，而 AIGC 的发展却让更低成本地实时生产素材、丰富素材成为可能。

AIGC 的出现让各种品牌形象生产更加简单和快速，这样可以应用于更多场景。以盒马 IP 形象为例，在定制礼品卡项目中，可以在极短的时间内生成数万张带有盒马 IP 形象的卡面设计，通过 AI 生成来达成业务增量（见图 5-23）。

图 5-22
宠物食品包装中的字体　M-N ASSOCIATES

图 5-23
AI 生成的礼品卡

5.3　文创设计中字体的应用

5.3.1　文创设计概述

文创设计，即文化创意设计，是指在设计过程中融入文化元素与创意思维，通过创新的方式使传统文化与现代设计相结合，从而创造出新的产品、服务或体验。这种设计不仅满足审美需求，还强调文化内涵的传承与发扬，旨在提升文化的商业价值和社会影响力。

文创产品中的字体是传情达意与传达文化理念的载体。好的字体呈现可以更好地放大文创产品的文化和价值优势。

1. 传统文创中的字体设计

字体设计能够提升文创产品的设计内涵，字体的色彩与字形对主图案起到装饰与说明的作用。中英文字体的不同搭配，都能产生不一样的视觉效果和文化韵味，也为文创产品的设计及研发提供了源源不断的灵感。在文创设计作品《寻觅江南土布纹样中的美》中，基于江南独特细腻的织布纹样所生成的办公类衍生品，为使用者的办公空间增添了浓浓的江南韵味。传统纹样搭配了英文手写印刷体，让整体更显灵秀质朴（见图 5-24）。

2. AIGC 文创中的字体应用

中文字体的文化创意设计是 AIGC 字体设计中的一大方向。作为中国的主要文字系统，中文的字形、结构、风格反映了中国语言和文字的特点与文化内涵，字形的圆润、方正和书写的连贯性等特点，都反映了中国文化中的美学理念和审美趣味，具有显著的民族特色与文化特征（见图 5-25）。

图 5-24
《寻觅江南土布纹样中的美》 严敬群

图 5-25
包含中国传统建筑元素的 AIGC 字体设计作品

5.3.2　文创设计发展趋势

文化创意产业正逐渐成为国民经济的重要组成部分。政府对文化产业的重视以及技术的不断进步推动了文创产业的快速成长，特别是 AIGC 数字技术的发展为传统文创产品带来了新的概念拓展和市场潜力。

1. AIGC 文创设计应用——邮票

目前，无论是在国内还是国外，文创产业都表现出强劲的发展势头。随着社会经济的发展和科技的进步，预计未来文创产业将更加注重创新与融合（见图 5-26）。

2. AIGC 文创设计应用——插画

国潮风格的兴起反映了民族自信的提升，非物质文化遗产的创新性保护与传承为文创产品市场提供了丰富的资源。通过结合传统文化与现代设计，中国的文创产品正在形成具有特色的市场竞争力（见图 5-27）。

3. AIGC 文创设计应用——海报

在中文创意字体场景设计中，往往包含传统文化符号和传统装饰元素，如中国传统意象中的龙、凤、云、山水等纹饰图案，这些元素不仅体现了中国传统文化的符号意义和审美价值，还显示了字体设计中对于民族性与文化性的把握。在 AIGC 字体设计中，充分体现中文字体的文化性和民族性，可以为设计作品赋予更为丰富的内容、更加深厚的文化底蕴和独树一帜的民族特色，这一点在传统字体设计中也是不可忽视的（见图 5-28）。

图 5-26
AIGC《美丽中国之城市》系列
蔡视厂

图 5-27
AIGC《巾帼绣女》
木须创意工坊

图 5-28
《中秋》　优设 AIGC

5.3.3　设计元素的提取与组合

在文化创意设计中，应深入研究相关文化背景、历史和传统，收集能够代表该文化特色的文字元素和素材，根据提取的元素，构建一套设计语言，确保这些元素可以在不同媒介和产品之间保持一致性和识别性。

1. 文创中的字体设计

在装饰瓷器需求量越来越大的时代背景下，消费者也面临着瓷器品牌的选择困难。"言器"品牌着力打造一个适合当下时代人群审美、有温度的品牌。

由于产品自带文化属性，品牌整体颜色选择无彩色，朴素又不失格调，融入现代风格，

用现代流行的风格处理字体与辅助图形的关系，打造出风格独特、年轻化的瓷器品牌（见图 5-29）。

2. AIGC 文创字体应用

在传承和发展优秀传统文化领域，具有识别性的字体搭配，巧妙有趣的设计无疑是受众与品牌之间最好的桥梁。受众不自觉地进入与艺术的对话中，体验一次愉悦的艺术之旅。身处数字化时代，需要科技引领设计者发现和创作更奇妙的设计，而 AI 生成能够激发出更高级的审美趣味（见图 5-30）。

图 5-29 《言器》 罗三炮品牌设计

图 5-30 《紫禁端阳》 刘永华

5.3.4 字体与图案的再设计与应用

在文化创意设计中，字体与图案是传递文化信息和增强视觉效果的重要元素。它们的再设计与应用涉及对传统符号的现代解读以及在新产品中的应用。

1. 字体与图案的再设计

将小朋友的自画像设计成一枚一枚小小的邮票，作为孩子们在南华幼儿园三年美好时光的纪念。设计首先对已有手写字体和自画像进行全面分析，再设计时能够保留其主要特征。然后就是字体的选择，保留了小朋友手写体的原貌，对字体进行再设计时，从字体的笔画、结构、间距等方面进行调整。最后进行文字排版设计，使其更符合纪念邮票的设计要求，最终达到更好的视觉效果（见图 5-31）。

2. AIGC 字体与图案的应用

在 AIGC 字体与图案设计中，设计者在遵循传统平面设计原则的同时，要具备创新思维和前瞻性的设计理念。设计的灵感决定了设计的基调，字体的风格定位、色彩搭配、排版布局与质感表达等共同影响着作品的概念传递（见图 5-32）。

图 5-31
《南华幼儿园纪念邮票》
何召成、马谦谦

5.3.5　AIGC 文创字体

在字体设计领域，AIGC 可以通过算法和大数据分析和学习现有的字体设计风格，从而创造出全新的、具有特定风格或文化特征的字体。AIGC 能够结合不同的设计风格和文化元素，创造出独一无二的字体样式。根据特定的需求，AIGC 能够生成符合特定主题或风格的图形，如传统图案、地方建筑等，满足不同场景和用途的需求。随着技术的发展，AIGC 文创字体可能会成为设计行业的一个新趋势，为内容创作带来更多的可能性和便利性（见图 5-33）。

图 5-32　AI 设计"山海·人间"创意场景　　　图 5-33　AI 设计作品《亭》　张家佳

5.4　数字媒体中字体的应用

5.4.1　数字媒体设计概述

数字媒体设计是指使用数字技术创建的内容，旨在通过电子设备如计算机、智能手机、平板电脑和其他数字界面进行展示。这种设计形式在今天的信息社会中至关重要，因为它使信息传播更加广泛且迅速，并且为用户提供了丰富的互动体验。

1. 跨媒介设计中的字体应用

Another Design 是一个跨媒介的视觉设计团队，团队成员来自平面设计、多媒体、产品设计、摄影等不同领域。多学科的融合使他们不断挑战传统的思维方式与拓展设计语言的界限，探索视觉设计在不同领域中的多样性。

任何元素都无可避免地在抵达界域围墙时，弹回圈中继续与其他元素交织，而其中许多

个体变量又能相互作用孵化出无边的可能性。"有界无边"像是一种动物尝试着用发出的声音探求不同纲目种属的伙伴,并在意外的默契里获得惊喜和接近零障碍的对话(见图 5-34)。

2. AIGC 交互设计中的字体呈现

1)环境与季节设定

四季界面参考《红楼梦》中的季节描写,选择具有四季特性的庭院作为环境,季节与庭院的对应同样采用了 AI 的回答。怡红院代表春季。怡红院是贾宝玉的居所,院中多有花卉,象征着春天的生机与活力。贾宝玉作为小说的主要人物,他的生活和情感经历与春天的新生和变化相呼应。潇湘馆代表夏季。潇湘馆是林黛玉的居所,林黛玉的性格多愁善感,如同夏日的多变天气。潇湘馆的名称本身就有水的意象,可以联想到夏季的雨季和水的清凉。秋爽斋代表秋季。秋爽斋是贾探春的居所,探春的性格开朗,如同秋天的爽朗。暖香坞代表冬季。暖香坞是薛宝钗的居所,宝钗性格温婉稳重和内敛,如同冬天的暖阳(见图 5-35)。

图 5-34 《有界无边》 Another Design 设计团队

图 5-35 四季庭院

2)视觉形式

屏幕画面主要由图和文两部分组成。

(1)图:界面食物模型依据《红楼梦》书中食物描写,以其他考证辅助进行视觉化设计,考虑传统淮扬菜和做法的特点,结合素食造型设计,传统元素和未来元素相互碰撞融合设计而成。

(2)文:包括介绍食物的弹窗部分,个性化数据和推荐部分,还有 AI 生成的诗这一部分,实现多层次体验的构建。弹窗部分结合书中原文摘录,介绍食物背景及剧情、人物,考证分析该食物的文化背景、营养功效(见图 5-36)。

5.4.2 数字媒体设计发展前景

数字媒体设计专业以其独特的跨学科性质,将传统艺术与现代技术完美结合,为艺术家和设计者打开了一扇通往无限创意空间的大门,让他们在这个数字化时代中,以创新的形式表达自己的想法,丰富了人类的文化生活。

随着数字化技术的不断更新,设计的转型也在加速。在这个变革的浪潮中,设计者不再局限于创造静态的视觉作品,而涉及动态图像、互动界面甚至是虚拟现实环境的构建。

必须理解如何通过数字化工具来塑造用户的整体体验，这包括提供直观易用的界面设计、创造引人入胜的故事及开发可持续性强的互动解决方案。

　　数字媒体设计的发展前景非常广阔。随着科技的快速发展和社会的数字化进程，这一领域将持续发展，为设计者提供丰富的创作空间和就业机会。设计者需要不断提升自己的技能，以适应不断变化的市场需求和技术发展。

　　下面介绍 AIGC 数字艺术中的字体设计。

　　"时空博物馆 AIGC 数字艺术创作大赛"是由中国美术学院、腾讯互娱、浙江卫视 Z 视介联合发起的一场数字艺术的创作盛宴。承载着人们共同关注的如作品对传统文化的创新发展以及对社会现实的观照，获奖作品不仅在美学上达到了较高水准，在叙事和立意上也新颖独特。

　　AI 作为设计领域出道即巅峰的存在，发展热度空前，"时空博物馆"的作品更是以开放的态度迈向技术跃迁所开辟的新路径，展现出对传统文化与 AI 前沿技术融合的探索精神与创新实践，勾勒出一个一个充满想象力的文化图景，让观者领略了人工智能与艺术的智性碰撞与能量释放（见图 5-37）。

图 5-36
基于 AIGC 的《红楼梦》饮食交互设计　韩佳颖

图 5-37
AIGC 数字艺术《浮阁流弦》　张中奇，谭嫣然

5.4.3　数字影视展示

　　中国电影家协会副主席王健儿表示：随着"AI 动画"与"AI 短剧"的市场亮相，由 AI 主要操刀的长视频即将登上更大的屏幕。我们期待并积极拥抱 AIGC 给影视行业带来更多、更新、更深远的变革。

　　中国动画学派大模型是上海美术电影制片厂的重要拓展方向。利用丰富的中国动画 IP 资源、数据资源，结合 AI 的底层技术，加快训练研究具有中华文化特色的 AI 模型，这是上海美术电影制片厂最近正在着力谋划的课题。希望下一步加快各生产要素的整合，争取阶段性的成果。

《雪龙号》邀请青年导演、编剧张末及其团队,编剧刘毅共同创作。影片由真实事件改编,是一部融合商业效益与艺术价值的电影,讲述 2013 年中国"雪龙号"科考船船员在南极海域营救俄罗斯科考船数十名外国游客的故事。该片将在南极取景,也将在昊浦影视基地使用虚拟拍摄技术,制作环节将依托上海美术电影制片厂 AI 人才计划,融入 AI 技术提高制作效率,优化视觉效果(见图 5-38)。

5.4.4　数字游戏鉴赏

游戏叙事是数字游戏鉴赏中的关键要素。文字的作用不仅包括故事情节的展开,还包括角色的发展、对话的撰写以及世界观的构建。优秀的游戏叙事能够吸引玩家深入游戏,体验独特的故事和角色,从而提供沉浸式的体验。

1. 游戏海报中的字体设计

游戏宣传字体通常被用于游戏的标题、标语、海报、广告等各种宣传材料上,以吸引玩家的注意力和兴趣。因此,宣传字体需要具有独特的风格和特点,与游戏的主题和风格相匹配,并吸引玩家的眼球,以便在短时间内传达游戏的核心信息和吸引力。

无论是网页游戏、手游还是大型制作类游戏,大部分受欢迎的游戏都有绚丽的游戏画面、紧凑的游戏剧情和层层递进的关卡,各种精心设计让人们沉浸其中。从环境渲染到角色模型再到游戏动画等,这一切都有可能让人们忽略掉另一个同样关键的元素——字体。由于不恰当的字体可以轻易打破人们在游玩时的沉浸感,因此出色的游戏字体设计是与游戏融为一体的,字体本身不会让玩家觉得有一丝违和感,以至于大多数玩家完全没有留意过游戏中的字体设计(见图 5-39)。

图 5-38　AI 技术下的电影艺术　　　图 5-39　游戏字体展示

2. AIGC 游戏海报中的字体应用

虽然在一个大型游戏中,文字算不上主角,但在不同类型、不同风格的游戏中,如何选择字体并加以合适的设计处理,可以使各个游戏公司拉开巨大差距(见图 5-40)。

5.4.5　AIGC 数字艺术字体

AIGC 数字艺术字体是一个涉及人工智能和数字设计相结合的领域。人工智能技术正在改变传统的字体设计流程。通过使用 AI 算法，设计者可以自动生成或迭代字体设计，这大大提高了效率并拓展了创意的可能性。AI 可以从大量的现有字体中学习，然后创造出全新的、独特的字体样式。

利用 AI，用户可以与字体设计过程互动，实时调整参数以生成理想的字体。这种交互性不仅提升了用户体验，也使得设计过程更加直观和有趣。随着 AI 技术的不断进步，可以预见到 AIGC 数字艺术字体将变得更加智能化和自动化。未来的字体设计可能会更加依赖 AI 的创造力，同时也可能会出现更多关于 AI 与人类设计师合作的模式。

1. 电影海报中的字体设计

电影海报大部分的标题字体均运用了手写体，特别是动作片、爱情片或青春片。原笔迹的手写体总给人以亲切的感觉，每一笔每一画都能触景生情（见图 5-41）。

2. AIGC 电影海报中的字体应用

AIGC 数字艺术是一个充满潜力的领域，它结合了人工智能强大的计算能力和人类的创意思维，为数字艺术和设计带来了新的可能性。随着技术的不断发展，可以期待看到更多创新和多样化的字体设计出现（见图 5-42）。

图 5-40
AI 灵创社游戏海报

图 5-41
电影海报《阳光灿烂的日子》

图 5-42
AI 电影海报《消失的她》

思考与练习

1. 归纳总结招贴设计的原则，掌握招贴设计的方法，使用 Midjourney 或 Stable Diffusion 等 AI 工具生成 AIGC 招贴设计作品。

2. 通过案例分析品牌设计中字体设计的运用，使用 Midjourney 或 Stable Diffusion 等 AI 工具生成 AIGC 品牌字体作品。

3. 使用 AI 工具制作两种不同创意的文创产品中的字体设计方案，并写出创意说明。

参 考 文 献

[1] 杨朝辉，夏琪，项天舒 . 字体设计 [M]. 北京：化学工业出版社，2020.

[2] 孙红霞，陈天荣 . 字体设计 [M]. 镇江：江苏大学出版社，2018.

[3] 北京迪赛纳图书公司 . 汉字：汉字设计与应用 [M]. 武汉：华中科技大学出版社，2016.

[4] 马可欣，刘洋 . 文字与版式设计 [M]. 北京：清华大学出版社，2018.

[5] 陈原川 . 文字设计 [M]. 北京：中国建筑工业出版社，2013.

[6] 刘辉，徐媛 . 字体设计 [M]. 北京：化学工业出版社，2022.

[7] 赵欣悦 . 民国时期（1912—1949）美术字造型研究 [D]. 北京：中国艺术研究院，2012.

[8] 柳林，汤晓颖，孙霖 . 字体设计与创意 [M]. 武汉：武汉大学出版社，2003.

[9] 王雪青 . 字体设计与应用 [M]. 上海：上海人民美术出版社，2014.

[10] 卢宏涛，张秦川 . 深度卷积神经网络在计算机视觉中的应用研究综述 [J]. 数据采集与处理，2016，31(1)：1-17.

[11] 吴少乾，李西明 . 生成对抗网络的研究进展综述 [J]. 计算机科学与探索，2020，14(3)：377-388.

[12] 朱光辉，王喜文 . ChatGPT 的运行模式、关键技术及未来图景 [J]. 新疆师范大学学报（哲学社会科学版），2023，44(4)：113-122.

[13] 胡文东 . 数据算法在计算机视觉艺术领域的研究——生成与编码艺术 [J]. 新美域，2023(3)：91-93.

[14] 陈何伟，向宸 . 生成对抗网络在计算机视觉领域中的应用探究 [J]. 信息与电脑（理论版），2021，33(8)：208-210.

[15] 郭全中，张金熠 .AI+ 人文：AIGC 的发展与趋势 [J]. 新闻爱好者，2023(3)：8-14.

[16] 靳紫微 . 探究人工智能技术对当代图形设计的影响——以 Midjourney 绘图软件为例 [J]. 大众文艺，2023(16)：32-34.

[17] 吴冠军 . 从 Midjourney 到 Sora: 生成式 AI 与美学革命 [J]. 阅江学刊，2024，16(3)：85-92+174.

[18] 赵鑫 . 前方高能，AI 绘画来袭——以 Midjourney 创作应用为例 [J].ART AND DESIGN，2023，2(5).

[19] 李深森 .AI 绘画在艺术创作中的应用——以 Stable Diffusion 为例 [J]. 现代信息科技，2024，8(8)：133-137.

[20] 何结平 . 人工智能绘画生成工具 Stable Diffusion 视角下平面设计发展研究 [J]. 科技经济市场，2023(11)：45-47.

[21] 王祚 .AIGC 的侵权问题探析及对策——以 AI 绘画为例 [J]. 当代动画，2024(1)：99-105.

[22] 蔡琳，杨广军 . 人工智能生成内容（AIGC）的作品认定困境与可版权性标准构建 [J]. 出版发行研究，2024(1)：67-74.

[23] 杜雨，张孜铭 .AIGC：智能创作时代 [M]. 北京：中译出版社，2023.

[24] 丁磊 . 生成式人工智能 [M]. 北京：中信出版社，2023.

[25] Nolibox 计算美学 .AIGC 设计创意新未来 [M]. 北京：中译出版社，2024.

[26] 成生辉 .AIGC：让生成式 AI 成为自己的外脑 [M]. 北京：清华大学出版社，2023.